T0208760

Rehabilitation – Wissenschaft und Praxis

herausgegeben von
Prof. Dr. Winfried Kerkhoff und Prof. Dr. Leander Pflüger

Band 3

Dirk Kaiser
Winfried Kerkhoff (Hg.)

Kunst und Kommunikation

Vorträge zu einer Ausstellung
"Bilder und Masken von Menschen mit Behinderung"

Mit Beiträgen von

Alex Baumgartner
Dirk Kaiser
Winfried Kerkhoff
Bernhard Klingmüller
Tobias Rülcker
Edith Wonchalski
Thomas Wonchalski

Centaurus Verlag & Media UG 1998

Zu den Herausgebern:
Dirk Kaiser, geb. 1960, ist Erzieher und Diplompädagoge.
Winfried Kerkhoff, geb. 1934, Prof. Dr. phil., ist Professor an der Humboldt-Universität zu Berlin in den
Fächern Außerschulische Sonderpädagogik und Lernbehindertenpädagogik.

Die Deutsche Bibliothek – CIP-Einheitsaufnahme

Kunst und Kommunikation : Vorträge zu einer Ausstellung "Bilder
und Masken von Menschen mit Behinderung" / Dirk Kaiser ;
Winfried Kerkhoff (Hg.). – Pfaffenweiler : Centaurus-Verl.-Ges.,
1998
(Rehabilitation ; Bd. 3)
ISBN 978-3-8255-0238-6 ISBN 978-3-86226-880-1 (eBook)
DOI 10.1007/978-3-86226-880-1

ISSN 0942-1742

© *CENTAURUS-Verlagsgesellschaft mit beschränkter Haftung, Pfaffenweiler 1998*

Satz: Vorlage der Herausgeber

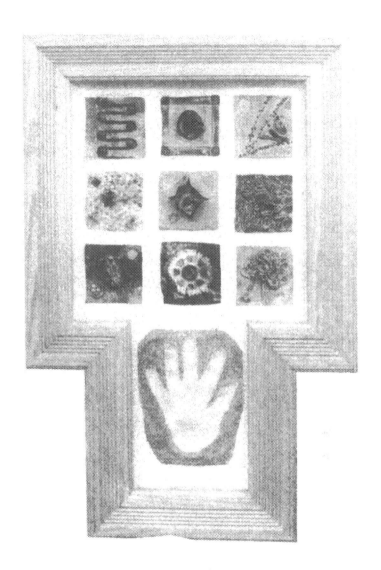

T. Wonchalski 1994

Inhalt

VII

B. Klingmüller

„Kunst kommt von Künden" ... 99

Vorwort

Im Spätherbst 1996 luden die Herausgeber dieses Bandes zu einer Ausstellung „Kunst und Kommunikation" ein. Die Elterninitiative Neukölln von Berlin e.V. stellte dafür die Räumlichkeiten zu Verfügung. Ausgestellt wurden Werke von jungen Künstlern, die behindert sind. Eine Auswahl dieser Arbeiten wurde fotografiert und als Reproduktion diesem Band eingefügt, aus Kostengründen in Schwarz-Weiß.

Für den Eröffnungstag konnten Referenten gewonnen werden, die ihre erweiterten und überarbeiteten Vorträge den Veranstaltern für diesen Band zur Verfügung stellten.

Den Vorträgen vorangestellt sind die Begrüßungsworte eines Künstlers. Er trug seine Rede mittels einer computergestützen Kommunikationshilfe vor. Die Rede ist hier im Originalwortlaut vorgelegt.

Wir danken an dieser Stelle den Künstlern, die uns vertrauensvoll ihre Werke für diese Ausstellung überließen, der Elterninitiative für die Nutzung der Räume und die Bewirtung, den Referenten für ihre rasche Zusage und allen Helfern, einschließlich den Studierenden, die alle zusammen die kleine Tagung zum Erfolg führten.

Wir, die Herausgeber, wünschen, daß der vorliegende Bd. 3 „Kunst und Kommunikation" in der Reihe „Rehabilitation - Wissenschaft und Praxis" einen kleinen Beitrag zur Förderung der Beziehungen zwischen Menschen mit und ohne Behinderung leistet.

Winfried Kerkhoff
Dirk Kaiser

Begrüßungsrede

Thomas Wonchalski

GUTEN TAG MEINE DAMEN UND HERREN.

ICH HEiSSE THOMAS WONCHALSKI.
Ich bin Lautsprachlich eingeschrenkt deshalb

bitte ICH um Ruhe ich spreche über Cumputer
Ich möchte mich bei allen bedanken.

Die Kacheln sind von uns erfumden und Hauptsätzlich
aus die Küche und der Natur.

warum immer die Kachelnbilder haben die neun ist
eine magieschezahl für mich.

warum die aufgeklappe in die mitte weil ich nach
allen seiten offen sein möchte.

ich finde alle nicht Laufen können muss mann Offen sein.
Wer nicht Offen ist absonden um Welt

Vom Elternkreis zur Elterninitiative behinderter Kinder Berlin-Neukölln e. V.

Edith Wonchalski

Die Ausstellung „Kunst & Kommunikation", bei der Werke und Masken von Menschen mit Behinderung präsentiert wurden, fand in den Räumen der Elterninitiative Neukölln e.V. statt.

In Folge der guten Resonanz der Ausstellung, entschlossen sich die Veranstalter die Vorträge als Buch herauszugeben und traten an mich als Ansprechpartner des Vereins heran, auch dazu einen Beitrag zu leisten. Diese Gelegenheit möchte ich zum Anlaß nehmen, mich nochmals bei den Organisatoren, Mitwirkenden und Vortragenden zu bedanken und ihnen, liebe Leser, unserem Verein etwas näher zu bringen.

Begonnen hat unsere Arbeit zum Ende der 60er Jahre. Viele Eltern trafen sich, meistens die Mütter, regelmäßig bei irgendwelchen Therapien für ihre behinderten Kindern. So kamen wir in den Wartezimmern ins Gespräch und erzählten uns unsere Sorgen und Nöte, die wir mit Ämtern, Kindertagesstätten, Schulen, Krankenkassen oder anderen Behörden wegen unserer behinderten Kinder hatten.

Im Laufe der Zeit entwickelte sich aus den Treffen bei Ärzten und Therapeuten ein kleiner Kreis von Eltern, die sich auch außerhalb des Wartezimmers zum Austausch von Neuigkeiten, Erfahrungen und zum geselligen Miteinander trafen. Die speziellen Krankheitsbilder unserer Kinder forderten den gegenseitigen Erfahrungsaustausch und das Durchsprechen unserer Probleme untereinander.

Langsam sprach es sich herum, daß es im Stadtbezirk Neukölln (Britz, Buckow und Rudow mit eingeschlossen) eine Elterngruppe gab, die sich für ihre behinderten Kinder gemeinsam stark machte und die sich aktiv an der Gestaltung der Lebensbedingungen ihrer Kinder beteiligte.

Und das wollten wir, die Elterngruppe:
- durch das Auftreten in einer Gruppe größeres Gewicht bei unseren Wünschen, Forderungen und Verbesserungsvorschlägen erreichen,
- aktiv an der Gestaltung des Lebens unserer Kinder mitarbeiten.

In bestimmten Abständen trafen sich daher die Eltern der behinderten Kinder, um über ihre Erfahrungen zu sprechen.

Die anstehenden Arbeiten wurden aufgeteilt.

Das waren zum Beispiel:
- Besichtigungen von Einrichtungen für Behinderte,
- Gespräche mit Behördenvertretern,

- Formulieren von Briefen und ähnliches.

Die Gruppe der Eltern und Freunde, die sich dem Kreis angeschlossen hatte, wurde immer größer, so daß die unterschiedlichsten Treffpunkte in der Gemeinde bald nicht mehr ausreichten. Ein Teil der beteiligten Eltern kam zu dem Schluß, um optimale Arbeit für unsere behinderten Kinder leisten zu können, brauchen wir eigene Räume. Im Laufe der Zeit wurde uns auch sehr schnell klar, daß eine Vereinsgründung nicht zu umgehen war, wenn wir eine größere Aussagekraft bei Ämtern und Behörden und damit mehr Einfluß auf die Betreuung und Förderung unserer Kinder haben wollten.

Im Jahr 1973 wurden daher alle Schritte von bis dato mehr oder weniger 'unbedarften' Eltern, die keine Vorkenntnisse über die juristischen und sonstigen Voraussetzungen zu einer Vereinsgründung mitbrachten außer ihrem Engagement, unternommen, um einen Verein zu gründen.

Am 27.11.1974 ist dann unser Verein als eingetragener Verein gegründet worden.

Nach langem Suchen fanden wir die geeigneten Räume in einer ehemaligen Wäscherei in Berlin-Neukölln, Donaustraße 78, wo wir seit dieser Zeit unseren Platz im Kietz haben.

Wir hatten bei der Suche nach Räumlichkeiten klare Vorstellungen, welche Möglichkeiten durch die Räume bereitgestellt werden sollten. Die Räume sollten groß genug sein, damit ausreichend Platz zum Spielen und Bewegen für unsere zum Teil an den Rollstuhl gefesselten Kinder vorhanden sei. Außerdem sollten die Räume Möglichkeiten für andere Aktivitäten bieten.

Der Eckladen, der vorher eine Wäscherei beherbergte, war stark renovierungsbedürftig und befand sich in einem sehr heruntergekommenen Zustand. Wir sahen aber, daß er für unsere Zwecke die idealen Voraussetzungen hatte und bei genügendem Engagement der Mitglieder und Freunde des Elternvereins sich aus dem Eckladen etwas machen ließe.

Nachdem alle Formalitäten erledigt waren und uns auch die Hauswirtin entgegengekommen war, konnten wir damit beginnen, die Schuttberge zu beseitigen. Nach Feierabend machten sich dann Eltern und Freunde daran, die Räume in einen sauberen und ordentlichen Zustand zu bringen, eine behindertengerechte Toilette und Dusche einzubauen, die Räume zu kacheln und zu renovieren. Im Laufe der Jahre wurde immer noch etwas verbessert und, was nicht von Fachleuten gemacht werden mußte, wurde immer von den Eltern und Freunde der Elterninitiative ehrenamtlich geleistet. Inzwischen haben wir sehr schöne und gemütliche Räume, wo wir uns alle sehr gern aufhalten und wo sich auch mal zwanglos eine Gruppe zu einem „Plausch" zusammenfindet.

Zur Durchführung der Instandsetzungsarbeiten spendeten einige im Kietz ansässige Unternehmen Materialien und Gelder. Dem Bezirksamt Neukölln von Berlin

6

schulden wir besonderen Dank, wobei hier stellvertretend für die namentlich nicht erwähnten Mitarbeiter damals wie heute der damalige Bezirksbürgermeisters Herr Dr. Stücklen für seine Unterstützung unseres Vorhabens zu nennen ist. Das Bezirksamt sicherte und sichert durch ihre finanzielle Unterstützung den Aufbau und den Erhalt des Vereins.

Die Betriebskosten zum Unterhalt der Räume werden bis heute und hoffentlich auch in den kommenden Jahren durch das Rathaus Neukölln getragen, so daß der Verein, als Begegnungsstätte für Behinderte und nicht Behinderte uns auch in Zukunft erhalten bleibt, wofür wir sehr dankbar sind.

Inzwischen gehören unserem Verein ca. 90 Familien und Einzelpersonen an. Wir sind politisch und konfessionell unabhängig.

Wir versuchen in Neukölln die Lebensumstände der Familien mit behinderten Kindern ,Jugendlichen und jungen Erwachsenen zu verbessern - somit Eingliederung und Gleichstellung von Behinderten und von nicht Behinderten zu fördern.

Inzwischen geht vieles viel leichter. Die Eltern können sich an die Behinderten-Fürsorge um Rat wenden und bekommen auch von dort Unterstützung.

So bemühen wir uns zwischen Betroffenen und Fachleuten Kontakte herzustellen.

Durch unseren Einsatz haben wir damals erreicht, das noch eine Tagesstätte für geistigbehinderte Kinder eingerichtet wurde und haben noch heute guten Kontakt zu den Sonderschulen im Bezirk.

Wenn wir Probleme mit dem Erreichen unserer Ziele hatten oder mit neuen Verordnungen nicht einverstanden waren, haben wir uns an den Petitionsausschuß gewandt und haben mit unseren Eingaben sehr oft Erfolg gehabt. Leider sind durch die Sparmaßnahmen neue Probleme dazugekommen, und einiges ist wieder schwieriger geworden.

Drei unserer Mitglieder sind für ihre unermüdliche Arbeit mit unseren behinderten Kindern öffentlich geehrt worden: Frau Beck, Herr Römer wurden durch das Bezirksamt Neukölln von Berlin ausgezeichnet, Herr D. Cramer, ehem. Professor der Sonderpädagogik der Freien Universität Berlin, bekam 1997 für seine hervorragende Arbeit mit behinderten Menschen das Bundesverdienstkreuz.

Eltern unseres Vereins hatten Prof. Cramer 1980 bei einem Seminar kennengelernt und kamen mit ihm ins Gespräch. Er war so begeistert von unserer Arbeit, daß er sich entschloß, die Elterninitiative einmal näher kennen zu lernen, und später auch Mitglied wurde. Er musizierte mit den anwesenden Kindern und Begleitpersonen (Eltern und Betreuern). Alle hatten viel Spaß und Freude, so daß daraus ein regelmäßiges Treffen einmal in der Woche wurde und die Musikgruppe entstand. Es wurde mit Orffschen Instrumenten musiziert. Vielen der behinderten Kinder, die keine Noten lesen können, wurde mittels einer Farbpunkt-Methode ermöglicht, 'Noten zu lesen'. Durch diese Methode konnten alle Interessierten, zum Teil mit

Hilfestellung von Betreuern, Eltern oder Studenten, die inzwischen auch dazu gekommen waren, sich an dem musikalischen Treiben beteiligen. Die Musikgruppe wurde im Laufe der Zeit so gut, daß sie sogar in der Öffentlichkeit auftrat.

Durch die Verbindung, die Herr Professor Cramer zu der Leiterin der Prinzessin Kira-Stiftung von Preussen hat, wurde unsere Musikgruppe für zwei Wochen auf die Burg Hohenzollern eingeladen. Diese Einladungen wurden über mehrere Jahre hinweg immer wieder erneuert und bereitete allen Beteiligten sehr viel Spaß.

Außer der Musikgruppe wird im Verein mit unseren Kindern in der Holz- und Keramikwerkstatt gebastelt. Die Spielsachen (Hampelmann, Mobile, Puzzle und Keramikartikel) werden jedes Jahr auf dem Rixdorfer Weihnachtsmarkt zum Kauf angeboten.

Es wird auch gestrickt, gehäkelt und noch viele andere schöne Dinge für die verschiedensten Wohltätigkeitsmärkte hergestellt. Nicht vergessen möchte ich, daß wir auch seit kurzem eine Haushaltsgruppe haben, in der Brot gebacken wird. Sie soll aber noch vergrößert werden, so daß wir dann auch noch Plätzchen backen.

Alle 14 Tage treffen sich unsere Jugendlichen, um nach heißer Disco-Musik zu tanzen.

Seit 1994 haben wir zweimal im Jahr für zehn Stunden Kurse mit einer Krankengymnastin, die mit den Eltern turnt (Rückenschulung). Die entstehenden Kosten für die Krankengymnastin wird von den Teilnehmern selbst getragen.

Es ist seit bestehen des Vereins Tradition geworden, daß wir in der Vorweihnachtszeit behinderte Kinder, die nicht dem Verein angehören, einladen. Diese werden uns als besonders Bedürftige von der Abteilung Jugend und Sport der Neuköllner Behindertenhilfe vorgeschlagen. Es sind jedes Jahr ca. 12 behinderte Kinder mit ihren Angehörigen. Sie werden bei uns mit Kuchen und Getränken bewirtet. Zusammen werden dann Weihnachtslieder gesungen, und jeder kleine Gast bekommt ein Weihnachtsgeschenk (was sie sich selbst gewünscht haben) und eine mit Süßigkeiten gefüllte Tüte, die von einen Weihnachtsmann überreicht wird.

Seit ein paar Jahren haben wir im Januar einen „Neujahrsempfang" in unseren Räumen in der Donaustraße eingerichtet. Hierzu werden Gäste aus Politik und Wirtschaft eingeladen, wobei sich oft anregende Gespräche entwickeln.

In den Jahren 1987 und 1989 wurde je eine Gruppe von ca. sieben Personen der Elterninitiative nach Bonn eingeladen. Wir hatten die Möglichkeit, in den einzelnen Ministerien an Diskussionen teilzunehmen, und es bot sich die Möglichkeit, Fragen zu stellen, die für uns von Interesse waren.

Als Zuschauer haben wir an einer Bundestagssitzung teilgenommen. Es war für uns alle, aber besonders für unsere behinderten Rollstuhlfahrer, ein Erlebnis, die politische Arbeit einmal hautnah zu erleben.

Einmal im Jahr wird vom Verein eine Reise unternommen. Vor der Wiedervereinigung sind wir zumeist ins Bundesgebiet, nach Bayern oder Norddeutschland,

gefahren, was mit einem erheblichen planerischen Aufwand verbunden war. Heute fahren wir meist ins Umland von Berlin und gestalten unsere Ausflüge als Tagesfahrt. Zum Beispiel waren wir im Spreewald, Wörlitzer-Park, in Cottbus zur Bundesgartenschau und im Schlaubetal.

An den Fahrtkosten beteiligen sich die Mitfahrer. Die entstehenden Kosten für unsere behinderten Mitglieder trägt der Verein.

Ich hoffe, daß ich ihnen hiermit einen kleinen Einblick in unsere Vereinsarbeit geben konnte, möchte aber noch einmal darauf hinweisen, daß alle, Freunde, Eltern und auch Studenten bei uns ehrenamtlich arbeiten.

Der Elterninitiative wünsche ich, daß sie auch in den kommenden Jahren, Freunde, Helfer und Mitglieder findet, die im Sinne der Gründungsmitglieder den Verein weiterführen, und damit den Behinderten helfen, sowie unterstützen, wie wir es uns in fast 25 Jahren zur Aufgabe gemacht haben.

Die Kunst der Kommunikation
Gedanken zum (Sich-)Verstehen

Dirk H. Kaiser

„Sage uns Meister, was ist Kunst?"
„Wollt Ihr die Antwort des Philosophen hören oder die der reichen Leute, die ihre Zimmer mit meinen Bildern dekorieren? Oder wollt Ihr gar die Antwort der blökenden Herde hören, die mein Werk in Wort und Schrift lobt oder tadelt?"
„Nein, Meister, was ist Deine Antwort?"
Nach einem Augenblick antwortete Apollonius:
„Wenn ich irgend etwas sehe, höre oder fühle, was ein Mensch getan oder gemacht hat, und wenn ich in der Spur, die er hinterläßt, einen Menschen entdecken kann, seinen Verstand, sein Wollen, sein Verlangen, sein Ringen - das ist für mich Kunst."

(I. Gall., Theorie of Arts, S.125, nach *Ernst* 1994)

1 Einleitung

Das Thema, das ich als die „Kunst der Kommunikation" bezeichne, soll hier aus radikal konstruktivistischer Sicht bearbeitet werden. Diese unkonventionelle Denkweise kann jedoch hier nur in soweit ausgeführt werden, wie sie einer „Kunst der Kommunikation" dienlich ist.

2 Konstrukt, Konstruieren

In dem Wort Konstruktivismus ist das Wort Konstrukt enthalten, was im Sinne von gedanklich konstruiertes Gebilde und hypothetischer, abstrakter Entwurf interpretiert wird. In Bezug auf Maschinen werden Pläne und Zeichnungen entworfen, Einheiten und/oder Teile gebaut bzw. zusammengesetzt mit dem Ziel, Neues zu erstellen (*Wahrig* 1992). In der Semantik und Linguistik bezeichnet man mit dem Konstrukt den Aufbau eines Satzes, der nach den Regeln der Syntax zusammengesetzt ist.

2.1 Konstruktivismus und Kunst

In der modernen Kunst lassen sich ebenfalls die Begriffe konstruktiv und Konstruktivismus finden. Die Anfänge des Konstruktivismus liegen in

> „Bildern, die nicht mehr als Darstellung oder Interpretationen sichtbarer Wirklichkeit bezeichnet werden können" (*Rotzler* 1995, S.9).

Der Ausgangspunkt aller konstruktivistischen (bildenden) Kunst, die ins besondere von russischen Künstlern getragen wurde, kann in dem Kontakt mit der zeitgenössischen französischen Kunst zum Beginn des Jahrhunderts, vom Impressionismus bis zum Kubismus gesehen werden. Die „künstlerische Revolution" die durch die Oktoberrevolution 1917 und deren Vorboten initiiert wurde, führte zum Aufbruch von jungen Künstlern, die sich auf ihre nationalen Eigenarten bedachten, da die Kunst des zaristischen Rußland sich auf keine ununterbrochene Tradition einer eigenständigen Kunstgeschichte, wie es west- und mitteleuropäische Länder können, berufen konnten (*Roters* 1967, *Rotzler* 1995). Seit der Zeit Peter des Großen war die Kunst in Rußland nach Westen ausgerichtet und stellte lediglich eine Reflexion, ein Abglanz der von dort herkommenden Stilrichtungen dar. Ein Ausdruck dieser „neuen" Bewegung ist das 1913 entstandene Bild von Kasimir Malewitsch „Schwarzes Quadrat auf weißem Grund".

Abb. 1 Schwarzes Quadrat

Es kann als die Ikone dieser neuen Idee des Konstruktivismus betrachtet werden, die

> „die überkommenen ästhetischen Prinzipien weit hinter sich ließ und Kunst zum integralen Bestandteil menschlicher Erfindung erklärte, das auf alle Bereiche der gesellschaftlichen und technischen Strukturen unseres Handelns bestimmend einwirkt" *(Roters* 1967, S.7).

2.2 Konstruktivismus und Wissen

Im wissenschaftlichen Bereich wird der Begriff Konstrukt(e) als

> „Ergebnisse konstruktiver Abstraktionen, d. h. `Idealisierung´ höheren Grades, die keine direkten gleichwertigen Entsprechungen in der Erfahrung haben" *(Roth* 1992, S.360)

definiert.
Sie dienen als

> „theoretische Konzepte, die im Erkenntnisprozeß die Abstraktion weiterführen, (somit; Anmerk. d. Autors) ermöglichen sie die Formulierung neuer Fragestellungen, Hypothesen, Gesetzmäßigkeiten, Theorien und grundlegender Modelle für einen bestimmten Wissenschaftsbereich" (S. 360).

Wissenschaftliches Arbeiten kann in diesem Sinne als die Tätigkeit interpretiert werden, die darauf aus ist, Wissen und Wissenszusammenhänge zu entdecken, zu schaffen und zu konstruieren.

Als wissenschaftlich philosophische Strömung versteht sich der Konstruktivismus als

> „eine Art des Nachdenkens über Wissen - Wissen als Handeln und auch als Ergebnis" *(Glasersfeld* 1992b, S.20).

In der Geistes-Wissenschaft wird der Konstruktivismus maßgeblich von dem Bereich der Psychologie geprägt. Hier kann stellvertretend

> „Jean Piaget herangezogen werden, der sich selbst als Konstruktivisten beschreibt" *(Nünninger* 1992, S.104, vgl. auch *Piaget* 1981).

Ernst von Glasersfeld nannte seine Art des Konstruktivismus radikal:

> „In meinen Bemühungen, Piagets Gedanken in einem kohärenten, wiederspruchsfreien, Modell dessen zu assimilieren, was ich unsere rationale Seite nennen würde, bin ich nach Meinung einiger namhafter Plagetianer über das hinausgegangen, was

Piaget mit seinem Ausdruck von Konstruktivismus, intendiert habe". Das ist einer der Gründe, warum ich mich zu einem gewissen Zeitpunkt entschlossen habe, meine eigene Denkweise als Radikalen Konstruktivismus, zu bezeichnen" (*Glasersfeld* 1992, S. 20).

2.3 Radikaler Konstruktivismus

Der radikale Konstruktivismus, wie er von seinem Erfinder E. v. Glasersfeld genannt wurde, ist eine Theorie oder besser ein Denkmodell, in dem das Subjekt die zentrale Stellung des Konstrukteurs von „Wirklichkeit" einnimmt. In unserem alltäglichen Sprachgebrauch werden die Begriffe Wirklichkeit und Realität synonym genutzt. Sie dienen als Bezeichnung für die Dinge, die wir erleben, und beinhalten Gedanken und Empfindungen, die sich auf Wissen beziehen. Im wissenschaftlichen Kontext ist aber zwischen Realität und Wirklichkeit in soweit zu unterscheiden, daß mit Wirklichkeit

„das Netzwerk von Begriffen und Beziehungen (Relationen), die sich in unserer bisherigen Erfahrung mehr oder weniger bewährt haben (...) schlechthin die Welt, in der wir leben oder, kurz gesagt, unsere Erfahrungswelt" (*Glasersfeld* 1997, S.51)

bezeichnet wird.

Während sich Realität auf das ontologische, vom Subjekt losgelöste Sein (*Schmidt* 1991) bezieht und aus konstruktivistischer Sicht „eine Fiktion" ist und da

„wir unsere Vorstellungen ... nur mit Vorstellungen vergleichen können, gibt es für uns keine Möglichkeiten herauszufinden, ob unsere Vorstellungen `Dinge´ repräsentieren, die in einer *realen* Welt `existieren´, geschweige denn, ob sie diese `wahrheitsgetreu´ wiedergeben" (*Glasersfeld* 1997, S.47).

Mit Wissen wird im Regelfall zum Ausdruck gebracht, daß der Wissende etwas wiedererkennt. Beispielsweise erkenne ich wieder, daß das ein X und kein U ist. Wie sonst könnte der Volksmund sagen: „Ich laß mir kein X für ein U vormachen".

Die Beziehung, die zwischen Wirklichkeit und Wissen besteht, drückt sich in dem Begriff der Wahrheit, nach den Wertekriterien von „Richtig" und „Falsch", „Wahrheit" und „Lüge" aus, die dem Wissen über die Wirklichkeit beigemessen werden.

Wenn man das Gefühl hat, daß man etwas weiß, so impliziert es die Empfindung, daß es „Etwas" gibt, das man wissen kann, und daß es „Etwas" gibt, das zur Grundlage des Wissens herangezogen werden kann - die Wirklichkeit. Diese Aussage ist nicht neu und findet sich schon in dem Dialog zwischen Sokrates und Theaitetos bei *Platon* wieder.

„wenn ich ein Wahrnehmender werde, es von etwas werde, denn ein Wahrneh-
mender zwar aber ein nichts wahrnehmender zu werden, das ist unmöglich" (*Theaitetos*
160b).

Die Grundlage dieser erkenntnistheoretischen Betrachtung ist das Modell, in
dem es ein Objekt, ein „Etwas" gibt, das die Wahrnehmung auslöst, und existiert.
Dieses Objekt muß existieren, da es in verschiedenen Wahrnehmenden ein Gewahr-
Werden auslösen kann. Es muß 'da' sein, auch wenn es nicht wahrgenommen wird.
Daher lassen sich aus dieser Sichtweise zwei Standpunkte (Wirklichkeitsmomente)
bestimmen.

Der eine Standpunkt ist der desjenigen, der wahrnimmt, und der andere ist der,
des „Etwas", des Objektes, das dieser Tätigkeit ausgesetzt ist und dem über den
Wahrnehmungsakt hinaus eine Existenz zugeschrieben wird. Die Schlüssigkeit die-
ses Modells wird dadurch belegt, daß es nicht nur auf einen Einzelfall zutrifft,
sondern im gleichen Maße auf jeden Wahrnehmenden übertragbar ist und damit
einem allgemeinen Verständnis von dem, was als die 'Wahrheit' bezeichnet wird,
entspricht.

Wenn wir Aussagen unter Verwendung von Wörtern, wie Namen, Bezeichnun-
gen, Es, Er, Sie usw. treffen, gehen wir davon aus, daß diese Wörter sich auf
„Etwas" (Dinge) beziehen, das wir gegebenenfalls wiedererkennen können. Daß
diese Dinge auch dann `sind´, wenn wir von oder über sie reden oder nicht, auch
wenn wir sie nicht wahrnehmen, davon gehen wir aus, nämlich, daß Dinge unab-
hängig von uns existieren - daher objektiv sind - und darauf warten, von uns ent-
deckt oder wiedererkannt zu werden.

Das Beispiel mit dem X und dem U nochmals aufgreifend, das X wird als X
wiedererkannt, da ein X eben kein U ist, so ist 'Es' und nicht anders. Wenn das X
als ein X erkannt wird, entspricht das der Wahrheit und ist daher mit der Wertung
„Richtig" zu versehen.

Die Frage, die eine radikal konstruktivistische Sichtweise, aber keine neue Er-
findung des radikalen Konstruktivismus ist, sondern auf eine lange Tradition des
skeptischen Denkens zurück blicken kann, welches aber an dieser Stelle auszuführ-
ren den Rahmen eines Aufsatzes sprengen würde, ist:

„Wäre aber irgendeines dieser Dinge tatsächlich da, wie könnte ich wissen, daß
das Ding hier in meiner Vorstellung dasselbe ist ?" (*Glasersfeld* 1997, S.33).

Nun könnte man mir antworten, es wäre eine Tatsache, daß ich es wohl schon
sehe oder spüre, wenn mich so ein Ding am Kopf trifft (das als Stein benannt wird
und folglich auch existiert).

Das Ding, das mich treffen würde, das ich spüren, fühlen, sehen und greifen
könnte, wäre in einer ganz besonderen Weise das Meinige. Es wäre ein Teil meiner
persönlichen, individuellen Erfahrung, die ich mir unteilbar selbst im Erleben, seit

der Geburt, zusammenbaue, daher mache (facere). Es wäre eine Fakt meiner Sinnesleistungen und meiner Wahrnehmung, daher ein Perzept meiner Erfahrung.

Das Perzept (im psychologischen Sinne des Wortes) würde mir aber über das (Da-)Sein der Dinge, unabhängig meiner sinnlichen Wahrnehmungen, keinen Aufschluß geben. Das Ding, das mich am Kopf träfe, wäre somit eine meiner ganz persönlichen Tatsachen und lieferte mir keinen Aufschluß darüber, ob es eine Übereinstimmung zwischen dem Dasein (Existenz) der Dinge und meiner Vorstellungen und Empfindungen von ihnen gibt.

Das, was sich aber feststellen läßt, ist: ich erfahre, daß es eine Differenz zwischen mir und dem 'Etwas' gibt. In anderer Form ausgedrückt: Ich kann einen Unterschied zwischen mir und einer stabilen Umwelt auf der Basis meiner sinnlichen Wahrnehmungen konstruieren. Die Sicherheit bezüglich des Wahrgenommenen wird erlangt, indem das Wahrgenommene in einer Folgesituation wieder erkannt oder doch zumindest anteilig wieder erkannt wird und vergleichbare Handlungen mit dem Objekt der Wahrnehmung durchgeführt werden können. Ist die Handlung erfolgreich – man erreicht das angestrebte Ziel unter Verwendung der „Erkenntnis" -, findet die Wahrnehmung eine Bestätigung. Daraus kann dann geschlossen werden, daß das aus der Wahrnehmung und des Vergleichs (Schlußfolgerung) entstandene Wissen viabel (passend) ist. Viables Wissen ist ein Wissen, das neue Handlungs- oder Erkenntnismöglichkeiten eröffnet.

Ein Beispiel: Wenn ich aus einer Tasse trinke, so wird diese Tasse sozusagen der Prototyp aller Gefäße, aus denen ich trinken kann. Die persönliche Erkenntnis könnte dann lauten: aus Tassen kann ich trinken; sehe ich in einer Folgesituation ein Gefäß (z.B. eine Dose), das die Bedingungen einer Tasse erfüllt, so kann ich eine neuerliche Erfahrung, die auf meiner Erfahrung mit der Tasse basiert, konstruieren. Wenn ich aus diesem Gefäß auch trinken kann, erweitert sich mein Erfahrungsschatz, so daß ich sagen kann: aus Tassen und viablen Gefäßen, die die Bedingungen einer Tasse für mich ausmachen, kann ich trinken.

Aus dieser Betrachtungsperspektive wird Wissen nicht mehr in den Wertekategorien nach „Richtig und „Falsch" unterteilt, sondern nach den Möglichkeiten, die dieses Wissen für zukünftige Handlungen bereitstellt.

3 Der Weg zum (Sich-)Verstehen

3.1 Zur Bedeutung von Kommunikation

Daß kommunikative Prozesse und/oder deren Derivate (Abkömmlinge, Synonyme) einen bedeutenden Aspekt für menschliches Verhalten haben, ist keine neue Feststellung, wie das folgende Bibelzitat zeigt:

„Wohlan wir wollen hinabsteigen und dort ihre Sprache verwirren, so daß keiner die Sprache des anderen versteht" (*1. Mose* 11,7).

In diesem Satz des alten Testaments wird der Problemkreis der (sprachlichen) Kommunikation, des Verstehens - das Verständnis - und ihre Bedeutung für die gemeinschaftlichen Handlungsmöglichkeiten angesprochen.

Kommunikation, die die Bedingungen erfüllt, die an sie gestellt werden, läßt gemeinschaftliche Entwicklung (bezogen auf Handeln) zu.

Damit ist eine Gemeinschaft angesprochen,

„... in der allein durch den kommunikativen Akt jeder Mensch jedes anderen Nachbar wird. Eben diese Vorstellung von Kommunikation bietet die begriffliche Basis für die Art struktureller Kopplung, die es uns ermöglicht, zumindest theoretisch, aktive und kooperativ gestimmte Nachbarn zu sein" (Maturana in: *Förster* 1994, S.269).

Im biblischen Fall des Turmbau zu Babel wurden die Baumaßnahmen eingestellt.

Daraus ist zu folgern, daß gelungene Kommunikation einen bedeutenden Beitrag zur Sicherung - das Überleben - des Subjekts und des Gemeinwesens leistet.

Im alltäglichen Sprachgebrauch wird dem Begriff der Kommunikation die Bedeutung unterstellt, daß man einander vermittelt, was man fühlt, denkt, weiß oder tut - daß ein Austausch von Informationen, Nachrichten usw. stattfindet.

Zum Beispiel, wenn Nachrichten im Fernsehen ausgesendet werden, entsteht der Eindruck, daß die Empfänger Informationen bekommen. Allgemein wird davon ausgegangen, daß man die Information erhält, die vom (Fernseh-)Sender der Nachricht beabsichtigt waren. Diese Vorstellung einer derartiger Kommunikation ist auf ein Bild (Vorstellung) zurückzuführen, das man von Information hat, in dem nicht zwischen dem Träger der Information (z.B. Wörter, Zeichen, Signalen) und der eigentlichen Information - dem Inhalt – unterschieden wird.

Ein deutliches Beispiel für diese Vorstellung im Umgang mit Informationen bietet uns die Mediothek. Hier werden, nach alltäglichem Sprachgebrauch, Informationen in Form von Büchern, Computerprogrammen und Videos bereitgestellt. Nur sind es keine Informationen, die dort bereitgestellt werden, lediglich das Datenmaterial (Signale), aus dem wir Informationen zusammenstellen können.

Die Information des Datenmaterials wird erst im Benutzen, also in der Interaktion mit dem Datenmaterial, zugänglich.

„Es gibt nur eine Art, auf die wir von einer Bücherei Information bekommen können, nämlich diese Bücher lesen" (*Förster* 1994, S.270).

3.2 Interaktion und Kommunikation

Damit ist der zweite bedeutungsvolle Begriff, der der Interaktion eingebracht worden. Im folgenden gilt es, beide Begriffe voneinander zu differenzieren, wobei ich mich der Sicht von *Hildebrand-Nilshon* anschließe,

> „ich plädiere ... für einen Kommunikatonsbegriff, der sich durch Wechselseitigkeit und Bewußtheit, d.h. Intentionalität auszeichnet: Der bewußte Einsatz von Verhalten oder Zeichen, um auf den Partner und dessen Bewusstsein einzuwirken, ist Kommunikation" (*Hildebrand-Nilshon* 1994, S.12).

Paul Watzlawicks u.a. bekanntes pragmatisches Axiom besagt, daß jegliches Verhalten Mitteilungscharakter hat und daher Kommunikation ist.

> „Man kann nicht nicht kommunizieren" (*Watzlawick* u.a. 1993, S.53)

lautet seine Schlußfolgerung. Verhalten kann ein Mittel zur Kommunikation sein, muß es aber nicht, denn Verhalten ist auch Ausdruck der individuellen Befindlichkeit.

Interaktion ist nach *Watzlawick* u.a. ein

> „wechselseitiger Ablauf von Mitteilungen zwischen zwei oder mehreren Personen" (S.50f.).

Wird das, was mit dem Begriff Kommunikation intendiert wird unter einem so weitgefaßten Verständnis betrachtet, verstellt es die Sicht, ein angemessenes Verständnis für eine Entwicklung von Kommunkation zu erhalten und ist daher

> „durch eine andere terminologische Fassung ..., bei der 'Interaktion´ als der weitere, 'Kommunikation´ als der engere Begriff genutzt wird" (*Hildebrand-Nilshon* 1994 , S.11)

zu präziseren.

Geht man im Sinne *Watzlawicks* u.a. davon aus, daß man nicht nicht kommunizieren kann, wird der mit Bewußtsein ausgestattete Beobachter zum Maßstab erhoben. Ein Beobachter kann daher jedem Verhalten einen Mitteilungscharakter zuschreiben, ohne daß der sich Verhaltende eine kommunikative Absicht verfolgte oder nicht.

Ein Beispiel: Wenn ich beim U-Bahn-Fahren beobachte, wie jemand seine Zeitung zum Lesen hoch nimmt, kann ich daraus schließen, daß der Beobachtete mir damit die Botschaft vermitteln will: „Ich will nicht mit dir kommunizieren". Nun ist es aber auch möglich, daß der Beobachtete mich nicht bemerkte und sich daher seiner Zeitung zuwendete. Die Folge ist im zweiten Falle, daß meine Interpretation ´Ich will nicht mit dir kommunizieren´ unpassend ist.

Daraus lassen sich zwei Formen von Kommunikation bestimmen. Die eine ist eine bewußt intendierte Kommunikation. Das heißt z.B. wenn die Zeitung, als

Mittel der Kommunikation, mit dem Ziel hochgenommen wurde, die Botschaft des Nicht-Kommunizieren-Wollens zu vermitteln. Die andere Form ist, daß die Zeitung unbewußt hochgenommen wurde,

„d.h. wenn es (hier die Zeitung, Anmerk. D. K.) in seiner Funktion als Kommunikationsmittel dem Handelnden gar nicht ins Bewusstsein tritt" (*Hidebrand-Nilshon* 1994, S.11f.).

Im zweiten Fall würde ich aus meiner Sicht die Frage, ob gerade mit dem Gegenüber kommuniziert würde, mit „Nein" beantworteten.

Im Bereich der unbewußt zum Einsatz kommenden Kommunikation können Widersprüche auftauchen, die durch die Differenz zwischen dem Gesagten und dem nonverbalen begleitenden Verhalten entstehen, z. B., wenn jemand dem Gesprächspartner verbal Interesse bekundet, aber dabei gähnt. Diese widersprüchlichen Formen von Kommunikation und Doublebind-Situationen sollen hier nicht weiter ausgeführt werden.

3.3 Ausbildung von Strukturen

Hier geht es primär um das Verständnis von Sprache, Worten oder Zeichen, wobei die Aufgabe oder Zielsetzung von Kommunikation

„die Herstelllung eines sozialen Verbandes durch Individuen mithilfe einer Sprache oder Zeichen" (*Glasersfeld* 1992a, S.54)

ist.

Sprache, Symbole oder Zeichen haben nur im Rahmen ihres Verständnisses - ihrer Begrifflichkeit - eine Bedeutung. Sie sind nicht von der Ausbildung begrifflicher Strukturen zu trennen. Sie stehen in einem subjektiven und rekursiven Entwicklungszusammenhang zur Begriffsbildung.

Wenn Dinge durch Worte bezeichnet werden, stehen diese Worte für Gebilde der Wahrnehmung und Erfahrungen. Worte geben dem Nutzer die Möglichkeit, seine Erfahrungen auszudrücken und sie anderen zugänglich zu machen.

Worte und das, was durch sie vermittelt werden kann, haben Grenzen, oder wie *Wittgenstein* (1921) schrieb:

„Wovon man nicht sprechen kann, darüber muß man schweigen" (§7).

Wittgenstein traf aber auch im Tractatus logico-philosophicus den Unterschied zwischen Zeigen und Sagen, denn er sagte auch:

„Denn alles was sich aussprechen läßt, läßt sich klar aussprechen" (§4.166).

Um aber über Dinge sprechen zu können, müssen diese bezeichnet, daher mit Worten versehen werden. Der Sprecher muß sie von sich unterscheiden können.

„Man kann nicht benennen, was man nicht als umgrenzte Einheit sieht" (*Glasersfeld* 1997, S.34).

Wenn Worte Verwendung finden, so ist die Ausbildung von kognitiven Strukturen, die diese Unterscheidung ermöglichen, die Grundlage dafür.

> „Strukturen werden in erster Linie als Erkenntnis- oder Repräsentationsmittel gedeutet, die selber nach den zu beschreibenden Gesetzen aus anderen kognitiven Strukturen entstanden sind ... sie werden zugleich als motivationale und emotionale wie auch dispositionsartige Gebilde gesehen" (*Seiler u. Claar* 1993, S.119),

die Einfluß auf das Denken und Verhalten des Individuums haben.

In diesem Sinne werden Worte und ihre Bedeutungsinhalte (Begriffe), als eine Konstruktion des Subjektes, das selbständig das Angebot aus seiner Umwelt auf der Grundlage seiner Wahrnehmungen verarbeitet (z.B. Unterschiede wahrnimmt, wie es die Rede seiner Interaktionspartner interpretiert), aufgefaßt.

Begriffe und Worte sind aus dieser Sichtweise nicht mehr das Ergebnis einer einseitig ausgerichteten sozialen Vermittlung von Seiten sozialer Interaktionspartner, die das Subjekt über die Begriffswelt belehren (z.B. behavioristische Modelle).

Die Erschaffung von Worten und Begriffen ist dann ein (re)konstruktiver Prozeß des Subjekts, das Worte in der Auseinandersetzung mit seiner Wirklichkeit erfährt und konstruiert.

> „Neue Informationen, neue Erkenntnisse, neues Wissen werden durch aktive und eigendynamische Erkenntnisstrukturen, die sich mit der Umwelt auseinandersetzen, erzeugt" (*Seiler u. Claar* 1993, S.118).

Die ersten Erfahrungen, die zur Ausbildung des begrifflichen Universums (Strukturen) und in der folgenden Entwicklung zur Kategorisierung in Form von Begriffen führen, sind beim Kleinkind in der Entwicklung von kognitiven Strukturen zu beobachten, auch wenn es noch weit von der Verwendung von Begriffen wie Tätigkeit, Verursachung und Wirkung entfernt ist.

Die Basis, auf der sich die Entwicklung der kognitiven Strukturen, ihre Bedingungen, Prozesse und Gesetze vollzieht, ist dadurch charakterisiert, daß von einem adaptiven Charakter der Konstruktionen ausgegangen wird (*Seiler* 1994).

Ausgangspunkt der Entwicklung von kognitiven Strukturen bilden die Interaktionen, die ein Mensch in der Auseinandersetzung mit der Umwelt erfährt.

> „Interaktion ist gemeinsam leben, arbeiten, genießen. Daß dabei immer Informationsverarbeitung auf mehreren Ebenen stattfindet, ist selbstverständlich. Doch die findet auch statt, wenn ich etwas alleine durchführe" (*Hildebrand-Nilshon* 1994, S. 14)

In *Piagets* Modell der Entwicklung kognitiver Strukturen (Äquilibrationsmodell) wird davon ausgegangen, daß der Mensch seine Erkenntnisse und Sichtweisen nicht

von der Wirklichkeit übernimmt, sondern daß diese Apperzeptionen an ihn heran-
getragen und nicht aus einer evolutionären Genese mitgebracht werden (*Piaget* 1991).

Die biologischen Strukturen bilden den Ausgangspunkt (Die Faktoren aufzuzei-
gen, die zur biologischen Organisation und Verkörperung von Wirklichkeit beitra-
gen, würde den Rahmen und die Intention der vorliegenden Arbeit übersteigen.
Diesbezüglich sei auf die Werke von U. Maturana, F. Varela und G. Roth verwie-
sen).

> „Es sind erstens hereditäre Faktoren ..., die mit dem Aufbau unseres Nervensy-
> stems und unserer Sinnesorgane verbunden sind" (*Piaget* 1991, S.12)

und dem Organismus die Möglichkeit geben, sinnliche Erfahrungen zu sammeln,
und

> „mögen wir auch fähig sein, in unserem Denken Räume zu konstruieren, die die
> Anschauung übersteigen und rein deduktiver Art sind. ..., aber auch eine Einschrän-
> kung zur Folge" (S.12)

haben.

Der Mensch beginnt auf der Grundlage der beschriebenen Faktoren die konkre-
ten Gegenstände, spezifischen Situationen und Erlebnisse zu einer Struktur zu ver-
binden. Die Folge dieses Prozesses ist jeweils eine isolierte Vorstellung eines Ob-
jekt. Die Vorstellungen beziehen sich ausschließlich auf äußerliche wahrnehmungs-
und handlungsnahe Eigenschaften. Zum Beispiel sind Lautäußerungen als Ausdruck
in dieser Phase der Entwicklung objektgebunden. Sie stehen in direktem, konkreten
Bezug zu Handlung und Wahrnehmung (Assimilation).

3.4 Generalisierung, Differenzierung und Integration

Im Verlauf der Entwicklung verändern sich die Strukturen. Der Mensch verfestigt
Erfahrungen, generalisiert, differenziert und integriert diese in seine Strukturen.

> „Es wird angenommen, daß über derartige Transformationen relativ strukturierte
> und kohärente Sichtweisen von Handlungssituationen und Gegenständen entstehen,
> die im allgemeinen mit sprachlichen Ausdrücken gekoppelt sind" (*Seiler u. Claar*
> 1993, S.108).

Die Verwendung von Ausdrücken erfolgt situationsbedingt und läßt das Subjekt
den einen oder anderen Ausdruck anwenden. Es erfährt, daß mit einem Ausdruck
unterschiedliche Aspekte eines Begriffs (noch als isolierte Vorstellung der Erfah-
rung) aktualisiert werden können. Das Subjekt erlebt eine Rückkopplung seiner
Handlung auf sich selbst in Form einer rekursiven Interaktion und kann seine Struk-
turen aus sich heraus anpassen im weitesten Sinne. Durch Anpassung erweitern sich

die strukturellen Schemata in ihren intersubjektiven Anwendungsbereichen (Akkomodation).

Durch diesen Prozeß werden Begriffe aus einer isolierten Vorstellung zu Begriffen im eigentlichen Sinne.

Mit Generalisierung wird verbunden, daß alle Arten von Reaktionen, daher auch die isolierten Vorstellungen, in dem Maße ihrer passenden Verwendung auf Gegenstände oder Situationen übertragen werden können.

Begriffe und Worte sind noch nicht als differenzierte oder integrierte Ergebnisse aufzufassen, sondern als eine Form von Zuordnung zu einem Erfahrungsbereich. In diesem Bereich sind die Begriffe zwar zu koordinieren, aber noch nicht integriert, daher als inkonsistent und variabel anzusehen.

Auf der Stufe der Generalisierung von Erlebnisstrukturen her aufbauend, beginnt der Prozeß der Differenzierung. Sein Kennzeichen ist, daß die inhaltlichen Vorstellungen und Merkmale der Interaktion in Beziehung gesetzt werden. Eine Verschiebung von externen zu internen Aspekten der Wahrnehmung ist die Folge.

> „Im Gefolge solcher differenzierten Generalisationen verschiebt sich daher die Aufmerksamkeit von den Gegenständen auf die Inhalte, die Merkmale selber oder andere bisher nicht beobachtete Merkmale und Beziehungen geraten ins Blickfeld" (*Seiler u. Claar* 1993, S.110).

Dabei umfaßt die Bezeichnung `Gegenstände´ nicht nur Dinge oder Sachverhalte, sondern auch Ereignisse, Prozesse.

Durch diese Koordination von generalisierten Erfahrungen ist die Basis gelegt, Ordnungsstrukturen auszubilden. Die Gegenstände der Wahrnehmung werden unter bestimmten Gesichtspunkten zusammengefaßt und die Gemeinsamkeiten kristallisieren sich heraus. Parallel dazu erfährt das Subjekt, auf Eigenschaften und Relationen der Gegenstände seine Aufmerksamkeit zu lenken, die für den speziellen Gegenstand bedeutsam sind.

Der Prozeß der Integration von Begriffen bezeichnet nicht nur, daß relevante (extensionale und intentionale) Merkmale erfaßt werden, sondern auch, daß es zwischen diesen Merkmalen Beziehungen gibt. Daraus entsteht eine dem Begriff zuzuordnende Struktur, die sich in Substrukturen erfassen und ein Netzwerk von Merkmalen auch zwischen Begriffen entstehen läßt.

> „Inhaltlich sind die möglichen Abhängigkeiten vielfältiger Art: Es sind Gleichsetzungen, Abgrenzungen, Gegensatzbildungen, kausale Bedingungen, finale Relationen, Zielsetzungen usw. Koordination, Integration und Strukturierung wären demnach erstens durch den Grad an Bewußtheit, zweitens durch die Zahl der miteinander verbundenen Aspekte und Teilbegriffe und drittens durch explizite Rekonstruktion der Art der Verbindungen zu kennzeichnen" (*Seiler u. Claar* 1993, S.112).

3.5 Abstraktion

Die Abstraktion ist das Resultat des Prozesses aus Generalisierung, Differenzierung und Integration. Dieser Entwicklungsprozeß, in dem einem speziellen Begriff bestimmte Inhalte auf der Grundlage der persönlichen, alltäglichen Erfahrung zugeordnet worden sind, läßt ein Abbild (durch die Vorstellung eines abstrakten Gebildes erzeugen wir in uns ein Bild von ´Etwas´ und daher ein Abbild), eine Abstraktion entstehen. Der konstruierte Begriff ist im Rahmen seiner Merkmale, die ihn von anderen Begriffen unterscheiden, ein abstraktes Gebilde (Adaption).

Wenn es in dem subjektiven Prozeß der Begriffsbildung dazu kommt, daß weitere Interaktionen (Erfahrungen) nicht mehr zu Veränderungen des Begriffs - daher der kognitiven Strukturen die zur Begriffsbildung beitrugen - führen, dann hat man den Fall der Konstitution oder Konstruktion von Objektivität durch das interagierende Individuum. Im Verlauf der Interaktionen mit der Erlebniswelt, die zur Begriffsbildung und zur Konstruktion von subjektiver Wirklichkeit führten, erlebte das kognizierende Subjekt Entitäten, die es als mit sich vergleichbar erfährt.

Diese Erlebnisse führen dazu, daß das Subjekt seine Erfahrungen (seine eigenen Zustände) nicht mehr nur durch sich verursacht gewahr wird, sondern in eine wechselseitige Interaktion zu anderen interagierenden Subjekten in Relationen setzt.

Das Subjekt realisiert als Folge der Erfahrungen, daß es zu keinen verläßlichen Vorhersagen über Veränderungen innerhalb seiner Erlebniswelt gelangt.

Es erkennt die Notwendigkeit

„... in einen Prozeß wechselseitiger Interaktionen und damit wechselseitiger Veränderungen einzutreten, der zu einer partiellen Parallelisierung der selbstreferenziellen Subsysteme (der kognitiven Subsysteme) der interagierenden Systeme führt" (*Hejl* 1987, S.317).

Die Folge dieses wechselseitigen Prozesses ist die Ausbildung eines Begriffs, der auf beiden Seiten der Interaktionspartner das individuelle Begriffs- und Wirklichkeitsverständnis berücksichtigt und einen synreferentiellen Bereich ausbildet, in dem der Begriff seine Gültigkeit erhält.

„Dementsprechend kann jede Handlung oder Kommunikation von jedem Systemmitglied auf seine eigene sozial erzeugte systemrelative Erfahrung bezogen und damit bedeutungsvoll interpretiert werden. Gleichzeitig kann jedes Mitglied aufgrund seiner systemrelativen Erfahrungen sicher sein, daß seine Erfahrungen auch in einem speziellen Fall von den anderen geteilt werden, solange es den synreferentiellen Bereich nicht verläßt" (*Hejl* 1987, S.328).

In Bezug zu den auf Konsens begründeten Begriffen, die als Referenzgröße verstanden werden, erhalten Signale (z.B. ein gesendeter Begriff) im Rahmen einer parallelisierten Realitätskonstruktion (synreferentiellen Bereich) ihren Informationsgehalt.

4 Zusammenfassung und Folgerungen

Wie in verkürzter Form dargelegt wurde, ist ein differenziertes Begriffsverständnis das Ergebnis eines kognitiven Prozesses, der durch Assimilation, Akkomodation und Adaption auf struktur-genetischer Basis gekennzeichnet ist. Die Konsequenzen aus dieser Erörterung sind:

1. Die Mittel der Kommunikation, die dem Subjekt zur Verfügung stehen, sind in direkten Zusammenhang zu seinen kognitiven Strukturen zu setzen.

2. In dem Verhältnis, wie das Subjekt einen Begriff konstruiert, liegt auch sein Verständnis von ihm und die Grundlage seiner eigenen weiteren Entwicklung (Selbstreferenz) .

3. Ein Begriff, der durch einen Prozeß, wie vorweg beschrieben, gebildet wurde, ist Ausgangswert und daher Referenzwert für die Erfahrungen, die das Subjekt bei der Verwendung dieses Begriffes in kommunikativen Situationen mit Anderen zum Ausdruck bringt.

4. Der Sender erwartet von dem Empfänger, daß dieser über Erfahrungen (Begriffe) verfügt, die die gemeinsame Grundlage des Verstehens bilden (parallelisierte Wirklichkeitsauffassungen), und die empfangenen Signale in vergleichbarer (passender) Form mit Sinn füllt.

5. Der Empfänger geht andererseits davon aus, daß der Absender über Erfahrungen (Begriffe) verfügt, die die gemeinsame Grundlage des Verstehens bilden können (parallelisierte Wirklichkeitsauffassungen) und daß den empfangenen Signalen ein in vergleichbarer (passender) Form abgefaßter Sinn zu entnehmen ist.

Die Darstellung der Begriffsentwicklung zeigte, daß das Subjekt über keine objektiven, daher subjektunabhängigen Wörter, Begriffe und Zeichen verfügt.
Es muß, während es an kommunikativen Interaktionen beteiligt ist, die empfangenen Signale an seinen Referenzwert angleichen, um die Intentionalität der Signale in ein passendes Verhältnis zu setzen - mit Sinn zu füllen.
Erst wenn vom Sender eines Signals dem Empfänger die Intention des Signals im Rahmen des synreferentiellen Bereichs übermittelt wird, können wir von Verstehen sprechen. Voraussetzung für dieses Verstehen ist genau wie für Wahrnehmen und Erkennen, daß der Empfänger über geeignete Wahrnehmungskategorien (Vorstellungen) und Begriffe (abstrakte Bezüge) verfügt.
Wenn ein Text, wie z. B. Thomas Wonchalskis Rede (S.3), formuliert wird, kommen darin die abstrahierten Erfahrungen des Verfassers zum Ausdruck. Das, was dann der Leser annimmt oder zu verstehen glaubt oder hofft, ist ein Teil seiner

eigenen abstrahierten Erfahrungen, ergänzt um die aufgespürte Intention des Absenders.

> „Was immer durch das Stückchen Sprache aufgerufen wird, die Elemente, auf die
> es sich bezieht, sind Elemente, die von der Erfahrung abstrahiert worden sind"
> (*Glasersfeld* 1997, S.35).

Daraus ist zu folgern:

> „Die Unfähigkeit, einen bestimmten Satz zu verstehen, ... (muß, D.K.) nicht
> immer durch fehlende sprachliche Kompetenz bedingt sein, sondern kann auch auf
> eine Lücke im begrifflichen Universum des Lesers (und des Autors, D.K.) zurückge-
> hen" (*Glasersfeld* 1992b, S.23).

Betrachtet man aus einer solchen Perspektive Menschen mit und ohne Behinderung, ist aufgrund der aus unterschiedlichen Erfahrungen konstruierten Welten für ein Leben in Toleranz, Akzeptanz und sozialer Anerkennung von Bedeutung, die Intentionen des Anderen wahrzunehmen, die Message zu verstehen und für das eigene Verhalten zur Wirkung zu bringen.

Literatur

Ernst, B.: Der Zauberspiegel des M.C. Escher. Köln 1994

Förster, H. v.: Wissen und Gewissen. Versuch einer Brücke. Frankfurt/M. [2]1994.

Glasersfeld, E. v.: Aspekte des Konstruktivismus: Vico, Berkeley, Piaget. In: Rusch, G. u. Schmidt, S.J. (Hg.): Konstruktivismus: Geschichte und Anwendung. Delfin 1992. Frankfurt/M. 1992a

Glasersfeld, E. v.: Wege des Wissens. Konstruktivistische Erkundungen durch unser Denken. Heidelberg 1997

Glasersfeld, E. v.: Wissen, Sprache und Wirklichkeit. Braunschweig, Wiesbaden 1992b

Hejl, M. P.: Konstruktion der sozialen Konstruktionen: Grundlinien einer konstruktivistischen Sozialtheorie. In: Schmidt, S.J. (Hg.): Der Diskurs des Radikalen Konstruktivismus. Frankfurt/M. 1987

Hildebrand-Nilshon, M.: Zur Entwicklung der frühen Form symbolischer Kommunikation bei Kindern mit und ohne Behinderung. In: Hildebrand-Nilshon, M. u. Kim, C.W. (Hg.): Kommunikationsentwicklung und Kommunikationsförderung. Bericht Nr.6. Freie Universität Berlin 1994

Mose: 1.Buch 11,7. AT in der Ausgabe Bibelanstalt Stuttgart 1967

Nünninger, V.: Wahrnehmung und Wirklichkeit Perspektiven einer konstruktivistischen Geistesgeschichte. In: Rusch, G. u. Schmidt, S.J. (Hg.): Konstruktivismus: Geschichte und Anwendung. Delfin 1992. Frankfurt/M. 1992

Piaget, J.: Das Erwachen der Intelligenz beim Kind. Stuttgart ³1991

Piaget, J.: Jean Piaget über Jean Piaget. München 1981

Platon: Phaidros, Theaitetos. Frankfurt/M. ⁵1995

Roters, E.: Zur Ausstellung. In: Akademie der Künste; Kunstverein Berlin (Hg.): Avantgarde Osteuropa 1910 1930. Tübingen 1967

Roth, W.: Konstrukt. In: Dupuis, G. u. Kerkhoff, W. (Hg.): Enzyklopödie der Sonderpädagogik, der Heilpädagogik und ihrer Nachbargebiete. Berlin 1992

Rotzler, W.: Konstruktive Konzepte. Eine Geschichte der konstruktiven Kunst vom Kubismus bis heute. Zürich ³1995

Schmidt, H. (Hg.): Philosophisches Wörterbuch. Stuttgart ²²1991

Seiler, B. T.: Ist Jean Piagets strukturgenetische Erklärung des Denkens eine konstruktivistische Theorie ? In: Rusch, G. u. Schmidt S.J. (Hg.): Piaget und der Radikale Konstruktivismus. Delfin 1994. Frankfurt/M. 1994

Seiler, B. T. u. Claar, A. C.: Begriffsentwicklung aus strukturgenetisch-konstruktivistischer Perspektive. In: Edelstein, W. u. Hoppe-Graff, S. (Hg.): Die Konstruktion kognitiver Strukturen. Perspektiven einer konstruktivistischen Entwicklungspsychologie. Bern, Göttingen, Seattle 1993

Wahrig, G.: Wahrig Deutsches Wörterbuch. Gütersloh, München 1992

Watzlawick, P. u. a.: Menschliche Kommunikation. Formen, Störungen, Paradoxien. Bern ⁸1993.

Wittgenstein, L.: Tractatus logico-philosophicus. Logisch-philosophische Abhandlung. Frankfurt/M. 1989

Verzeichnis der Abbildungen

Abb. 1: Malewitsch, S. K.: Schwarzes Quadrat. In: Akademie der Künste; Kunstverein Berlin (Hg.): Avantgarde Osteuropa 1910 1930. Tübingen 1967.

Regeln für ein „Sehen ohne Regeln"

Plädoyer für einen individuellen Kunstgenuß

Winfried Kerkhoff

„Seid tief und unerbittlich wahrhaftig. Zögert niemals auszudrücken, was ihr empfindet, auch wenn ihr euch im Gegensatz zu den überkommenen Vorstellungen befindet." (Rodin, in *Laurent* 1989, S.64)

1 Einleitung

Regeln sind Richtschnur, Richtlinien, Normen, Vorschriften (*Herkunftswörterbuch* 1963). Ihnen kann eine breite Skala von Umsetzungsaktivitäten unterschiedlicher Ausführungsstärke zugeordnet werden: Sie ordnen, sichern, bieten Verläßlichkeit, lenken und leiten, fordern Beachtung, verpflichten zur Einhaltung, beherrschen, unterwerfen. Nach Regeln kann man sich richten, nach einigen muß man sich richten, wenn man nicht außerhalb des Üblichen stehen, sich keine Sanktionen einhandeln will. Wir akzeptieren Regeln, wir internalisieren sie, sie beeinflussen uns oft auch, ohne daß wir groß darüber nachdenken. Von frühester Kindheit an sind wir Regeln unterworfen. Was wir Erziehung oder Sozialisation nennen, ist durchsetzt mit einem Vielerlei von Regeln. So werden wir „geregelt" in Bezug auf unsere Wahrnehmung, auf unser Denken und Handeln.

Auch das Sehen unterliegt Regeln. Wir lernen bestimmte Dinge mehr zu beachten und in bestimmter Weise zu betrachten. Seherwartungen werden mehr oder weniger direkt oder indirekt an den einzelnen herangebracht, Sehgewohnheiten bilden sich heraus. Bestimmte Zugangsweisen zur Welt, sie wahrzunehmen, zu erkennen, werden so dem einzelnen bereitstellt. Eine gewisse Kanalisierung findet dabei statt.

Das „geregelte" Sehen wirkt sich - geregelt also durch die persönliche Lerngeschichte, durch Erwartungshaltung der sozialen Umgebung, durch die eigenen selektierenden Interessen u.a. - auch auf das Verhältnis aus, das der einzelne zur Kunst zeigt. Es kommt zu gewissen Voreinstellungen.

Für das Betrachten eines Kunstwerkes wird von verschiedenen Autoren, die sich mit der Kunst und Kunstwissenschaft befassen, ein Katalog von Qualifikationen aufgestellt, mit denen der Betrachter die Gesetzmäßigkeiten des Kunstwerkes erschließen soll: ein Sehen nach Regeln, mit dessen Hilfe man das „Regelwerk" Bild bzw. Plastik oder die künstlerische Ordnung aufbrechen kann.

Picasso (1988, S. 95) nannte diejenigen, die „Gesetze, Regeln entdecken wollten" in seinen Werken, Schwachköpfe und beschimpfte ebenso die, die ihm zu erklären versuchten, wie man malen müsse.

Das Suchen in vielen Bereichen, z.b. nach meßbaren Ergebnissen, und das Aufstellen von Regeln in der Kunst, um Gesetzmäßigkeiten aufzuzeigen, weisen darauf hin, daß ein Rationalisierungsprozeß (vergl. Kap. 3, These 2) nicht nur allgemein in der Gesellschaft, sondern auch speziell in der Kunst vorangeschritten ist. Das Sehen von Kunstwerken ist von dieser Entwicklung zur Rationalisierung (vergl. Kap. 4, These 3) nicht ausgeschlossen.

Ausgehend

- von *Isers* (1993) Aussage, daß das Betrachten von Kunstwerken mehr als die üblichen Wahrnehmungsmuster erfordere und ein Abrücken von den Sehgewohnheiten und Sehmustern notwendig mache, und
- von der Forderung, daß der Gefühlsbereich bei der Kunstbetrachtung mindestens gleichrangig neben den rationalen Erschließungsweisen zu stehen hat,
- und Vorschriften und Regeln somit für das Erschließen bildnerischer Kunstwerke von geringer Bedeutung sind,

wird hier die Auffassung erläutert und zu belegen versucht, daß über einen unmittelbaren, individuellen, emotionenbetonenden und weitgehend regelfreien Zugang (Kap. 4) und unter positiven Voraussetzungen (und 5) das Sehen eines Kunstwerkes für den einzelnen zu einem wertvollen persönlichen Erlebnis und zu einem Kunstgenuß werden kann.

Gelegenheiten dazu gibt es in der heutigen Zeit mehr als früher, da die Bilderwelt in der Gesellschaft zugenommen hat (Kap. 2, These 1).

2 Das Visuelle hat in unserer Gesellschaft zugenommen (These 1)

„Bilder haben Konjunktur" - so eröffnet *Gottfried Boehm* (1995, S. 325) seinen Aufsatz „Die Bilderfrage".

Das, was wir in der Welt und in der Gesellschaft mit unseren Augen alles sehen können, ist vielfältiger, zahlreicher, interessanter und raffinierter geworden.

> „In unserer Gesellschaft sehen wir täglich Hunderte von Plakaten und anderen Reklamebildern.
>
> Keine andere Bildart begegnet uns so häufig. In keiner anderen Gesellschaft der Geschichte hat es eine derartige Konzentration von Bildern gegeben, eine derartige Dichte visueller Botschaften" (*Berger u.a.* 1996, S. 122).

Ich erinnere an die Werbung, die sich bei jedem Straßenbummel anbietet, die sich in die Wohnungen drängt und uns bis in die U-Bahn mit „bewegten Bildern" verfolgt. Es sei verwiesen auf das Fernsehen mit seiner zunehmenden Zahl an Sen-

dern, auf das Videogerät und das üppige Filmangebot in den Videotheken, auf den Computer, an die Möglichkeiten des Reisens. Überall kann man neue visuelle Eindrücke gewinnen.

Man denke an das Bildtelefon, dessen Ausbreitung wir jetzt verstärkt erleben. Piktogramme verdrängen im Alltagsleben mehr und mehr verbale Hinweisschilder. Bildsymbolsysteme verhelfen kommunikationsbeeinträchtigten Menschen dazu, überhaupt oder besser mit ihren Mitmenschen zu kommunizieren (*Adam* 1996).

Urlaubsfahrten, Feiern, private Festtage usw. werden mit dem Fotoapparat auf unzähligen Bildern, ganze Szenen mit der Videokamera festgehalten, die zu jeder Zeit reproduzierbar sind.

Auch in der Wissenschaft zieht mehr und mehr eine Visualisierung ein, z.b. zur Veranschaulichung abstrakter Gedankengänge oder bei Problemlösungen. Der Computer erleichtert diese Entwicklung sehr.

Die Kunst hat an dieser Bildhochkonjunktur teil. Man spricht von einer Bildeuphorie, die seit den achtziger Jahren sich ausbreitete und zu einer denkwürdigen Welle von Museumsgründungen führte (*Boehm* 1995).

Viele Menschen scheinen Probleme bei einem angemessenen Umgang mit den bildnerischen Angeboten zu haben. Schon vor Jahrzehnten wurde darüber geklagt, daß die maßlose Bilderschwemme, die den modernen Menschen unablässig überflute, bei vielen Betrachtern zu einer beängstigenden Verflachung des Sehens geführt habe (*Winzinger* 1964). Dem Fernsehkonsument wird prophezeit, daß er in Gefahr stehe, einen Wirklichkeitsverlust zu erleiden. Doch gibt es auch Widerspruch. So sieht *Brock* (1986), Kunstexperte in Wuppertal, diese Bildsimulation des Fernsehens als eine andere Erscheinungsform der Wirklichkeit, die es in einem Lernprozeß als solche zu identifizieren gilt, so wie der Mensch auch gelernt hat, den elektrischen Strom als eine Wirklichkeit zu erfassen. Jedoch verkennt eine solche Interpretation, die im Grunde von einer Wirklichkeitsbereicherung ausgeht, daß die Gefahr besteht, daß die virtuelle Welt zu einer Ersatzwelt wird und der Vielseher einen Erfahrungsverlust erleidet, was die Sinne betrifft.

Allgemein spricht man heute davon, daß die Bilderfülle neben solchen oder ähnlichen Mängeln auch psychische Störungen hervorbringen kann. Es ist beruhigend und beunruhigend zugleich, daß wir viele Bilder gar nicht wahrnehmen können, da es uns an der Zeit fehlt oder wir schlafen müssen, daß wir andere übersehen, da wir infolge bestimmter Vorhaben eine gezielte Selektion vornehmen müssen.

3 Rationalität beherrscht weite Teile unseres Lebens (These 2)

Rationales Denken hat in technischen, wirtschaftlichen und politischen, auch in sozialen Bereichen eine Vorrangstellung vor emotionalem und prosozialem Denken

gewonnen. Dabei ist sicher nicht ohne Einfluß gewesen, daß lange Tradition war, vielleicht auch noch mitunter ist, eher die Emotionen unter dem Aspekt störender und destabilisierender Wirkungen als unter positiven zu betrachten (*Zimmer* 1981). Die Betonung in der heutigen Zeit liegt auf Analyse, Messen, Berechnen, kritische Reflexion und Effektivitätskontolle.

Nachweisen läßt sich das aktuell z.b. in dem Sozialsektor Pflege, wenn bei alten und behinderten Menschen nicht mehr der Zeitaufwand berücksichtigt werden darf, der den momentanen individuellen Bedürfnissen entspricht, sondern die Pflegeperson bzw. die Pflegestation nur für den jeweiligen Zu-Pflegenden ein Zeitbudget zur Verfügung hat, das aus sogenannten objektiv festgestellten Mängeln hergeleitet und nach zu tätigenden Leistungen, den durchzuführenden Pflegemaßnahmen, berechnet wird und nur so mit den zuständigen Pflege- und Krankenkassen abgerechnet werden kann.

In anderen sozialen Bereichen sorgt das Schlagwort Qualitätssicherung für Unruhe (vergl. z.B. *Soziale Arbeit/Sozialarbeit im Umbruch* 1997). Auch hier besteht letztendlich die Gefahr, daß es zu einer Rationalisierung und Quantifizierung kommt, im Sinne von Überprüfbarkeit und Wirtschaftlichkeit, aber auf Kosten interaktiver und humaner Qualitäten der sozialen, pflegenden, therapeutischen oder pädagogischen Arbeit.

Read (1962) meint, daß eine einseitig auf die Förderung des logischen Denkens ausgerichtete Ausbildung einen Menschentyp hervorbringt, bei dem die Phantasie und die Fähigkeit, sinnenhaft zu erleben, verkümmern. Auf der Basis neurophysiologischer Forschung, die besonders Unterschiede zwischen den Hirnhälften des Menschen herausarbeitete, wird heutzutage für die erzieherische Arbeit am jungen Menschen eine stärkere Hinwendung zu „kreativ-künstlerischen Leistungen" und „motorischen konstruktiven Fähigkeiten" (*Grüsser* 1987, S. 59) gefordert. Auf die dadurch mögliche Optimierung der Lernprozesse und der Persönlichkeitsentfaltung macht eine Veröffentlichung von *Huhn* aus dem Jahr 1990 aufmerksam. Die Fehlentwicklung in diesem Bildungsbereich wird in dieser Untersuchung sehr deutlich herausgearbeitet. *Huhn* kritisiert u.a. anhand von Untersuchungen an schulischen Lehrplänen, daß grundsätzlich eine fast ausschließliche Bevorzugung von z.B. genauen Wissensfakten, Urteils- und Kritikvermögen, Begründungen, sprachlich angemessener Ausdrucksfähigkeit festzustellen ist. Eine solche Tendenz wird auch in den von dem erwähnten Autor herangezogenen Lehrplänen der kunsterzieherischen, also der bildnerischen Fächer nachgewiesen.

Von der Fortsetzung einer Verkopfung und einer „übergangenen Sinnlichkeit" (*Rumpf* 1983) bis in die universitären Ausbildungsgänge hinein, z.B. der Pädagogik, wird gesprochen (*Petek* 1992).

Auch wenn der Leser evtl. sich einer strengen Zuweisung von analytisch-logischen Funktionen zur linken Hirnhälfte und von synthetisch-perzeptiven zur rech-

ten mit den Gegensatzpaaren, z.B. rational-intuitiv, verbal-visuell, sequentiell-parallel, nicht anschließen kann (*Kolb u. Whishaw* 1993), so steht doch fest, daß die Hemisphärenspezialisierung zwar keine Arbeitsteilung bedeutet, aber „eine potenzierende qualitative Erweiterung des Bearbeitungsspektrums der Großhirnrinde" (*Oeser u. Seitelberger* 1988, S. 87). Durch dieses Zitat werden die Folgerungen obiger Untersuchungen im Sinne einer persönlichkeitsorientierten Optimierung der institutionalisierten Allgemein- und Ausbildung unterstrichen. Einer einseitigen Bevorzugung von rationalen Elementen im menschlichen Leben muß aufgrund dieser Feststellung eine eindeutige Absage erteilt werden.

4 Die Kunst selbst hat das Sehen an sich vernachlässigt und bevorzugt rationale Elemente (These 3)

Es drängt sich unter dem hier gestellten Thema die Frage auf: Inwieweit ist die Kunst von der Überfülle von Bildern und der Zunahme analytischem Denkens, wovon vorweg gesprochen wurde, erdrückt worden? Bietet sie gerade Möglichkeiten, ein Gegengewicht zu entwickeln?

Die Unmittelbarkeit des Kunsterlebnisses wird heutzutage zunächst durch die „kunstvermittelnden Institutionen" (*Thurn* 1981, S. 122) beeinträchtigt, die schon seit Jahren zwischen Kunstwerk und Betrachter, dem evtl. Kunstkäufer, getreten sind. Das sind z.B. Kunstmuseum, Kunsthandel und Kunstkritik. Sie alle beeinflussen, sowie auch die Massenkommunikationsmittel - z.B. Fernsehen, Rundfunk, Zeitung - die Art und Weise des Kunsterlebens des Betrachters und üben z.T. eine kritisch-rationale Regulation aus.

Als eine Tendenz des Rationalen ist auch die Entwicklung moderner Kunsttheorien zu bewerten, die anstelle der philosophischen Aspekte nunmehr als Bezugsrahmen auf Einzelwissenschaften rekurrieren. Kunsttheorien zerlegen das „Phänomen Kunst in einen gefächerten Bereich aufklärbarer Teilkomponenten" wie Strukturen, Botschaften, ästhetische Gegenstände, Zeichen (*Iser* 1993, S. 34). Zusammenhänge mit einer allgemeinen Verwissenschaftlichung sind unverkennbar.

Zugleich ist auf eine weitere Zunahme des Rationalen, nämlich der Betonung des Sprachlichen bei der Beschäftigung mit Kunst, verwiesen. Aber gerade die Versuche theoretischen Befassens bei der wissenschaftlichen Erörterung läßt die „Unübersetzbarkeit des Kunstphänomens" (*Iser* 1993, S. 35) in Sprache deutlich werden (*Thurn* 1981). In dieselbe Richtung weisen die Aussage, daß ein Bildnis kein Schrifterzeugnis ist und man deshalb ihm nicht vorwiegend mit Sprache beikommen könne (*Baxandall* 1990) oder, daß alles Reden unnütz sei, da es die Bilder doch nicht erreiche (Derrida nach *Lüdeking* 1995).

Was *Brion* (1959) in einem Kunstbändchen zu Chagall und seinen Werken sagt, trifft einen weiteren Aspekt des Rationalen im „Kunstbetrieb". Dieser Ausspruch kann richtungsweisend für die Kunstbetrachtung überhaupt und ihre Korrektur sein.

> „...es geht uns gar nicht um ein Auslegen. Denn wichtig ist nicht, was Kunst bedeutet, sondern was sie ist. Und sie ist voll Kraft, Erhabenheit, Anmut und Schönheit" (*Brion* 1959, S. 12).

Dabei sind die letztgenannten Begriffe in ihrer emotionalen Kategorie zu begreifen und die spezifischen Gehalte als gebunden an die Bilder Chagals zu werten. Es muß hier nicht diskutiert werden, daß Bilder auch häßlich sein können und daß schön nicht zugleich häßlich bedeuten kann, denn

> „dann wird 'Schönheit' nur zu einem auswechselbaren und irreführenden Wort für den ästhetischen Wert" (*Goodman* 1993, S. 582).

Zu den Worten *Brions* paßt auch, was *Picasso* (1988, S. 16) sagt:

> „Mich interessiert, was die Dinge auf meinen Bildern sind, nicht, was sie bedeuten. Wenn man aus bestimmten Dingen auf meinen Gemälden eine bestimmte Bedeutung herausliest, so kann dies völlig zutreffend sein. Es ist aber nicht meine Absicht gewesen, diese Bedeutung mitzuteilen...Ich male ein Gemälde um seiner selbst willen, ich male Dinge um ihrer selbst willen."

Auch eine Äußerung *E. Kellys* (1997), englischer Künstler der Gegenwart, geht wohl in dieselbe Richtung, wenn er seine Bilder als „deutungsfrei" bezeichnet. Welche Interpretation der Betrachter vornimmt, steht völlig frei. Eine Begrenzung zieht der Künstler nur dahingehend, daß die Deutung seiner Bilder nichts mit Sex oder Natur zu tun haben sollen.

Die in den Aussagen deutlich werdende Ablehnung bzw. Gleichgültigkeit gegenüber Interpretationen rückt u.a. die Beteiligung und den Stellenwert des Sehens bei einer Kunstbetrachtung stärker in den Vordergrund und steht damit gewissermaßen in Gegensatz zum traditionellen, sprachlich orientierten Verstehen- und Deutenwollen von Kunstwerken.

> „Für das traditionelle Verständnis von Anschauung ist bezeichnend, daß es den Vollzugscharakter des Sehens zu beseitigen versucht. In dem Maße, wie die Löschung dieser Dynamik gelingt, treten das Subjekt der Sinne und das Objekt als Quelle seiner Reize in ein distanziertes Verhältnis, die Anschauung arbeitet einem begriffsgeleiteten Erkennen vor" (*Boehm* 1996, S. 152).

Die daraus resultierende Vorrangstellung des Rationalen zeichnet sich auch ab, wenn man aus der Fachliteratur zur Kunst zusammenträgt, was eine Kunstbetrachtung ausmacht, was notwendigerweise für deren Gelingen erforderlich ist. Es ergeben sich zusammengefaßt folgende Anforderungen an den Betrachter (u.a. *Stelzer* 1957, *Winzinger* 1964):

- ein intensives Sehen des Kunstwerkes
- eine Erkundung seines Aufbaus bzw. seiner Komposition
- Kenntnis der Künstlerpersönlichkeit
- Kenntnis der Kunstepoche, in der das Bild entstanden ist
- kunsthistorisches Wissen überhaupt
- Wissen um Aussagen des Künstlers zu dem gezeigten Bildnis, zu seinen anderen Werken, zur Kunst überhaupt
- große Seh-Erfahrung
- beachtliches Wissen um künstlerische Techniken
- Wissen um die damaligen gesellschaftliche Rahmenbedingungen, als das Werk entstand.

Mitunter wird sogar ein Vielerlei an erschließenden Regeln (*Mangels* 1991) vorgestellt, das den Verdacht erregt, der Autor könne meinen, er habe so etwas wie einen Königsweg für die Bilderfassung gefunden.

Bei all diesen Vorschlägen zur Bildbetrachtung wird der hohe Anspruch deutlich, der an das Kunstverständnis des Lesers und potentiellen Betrachters gestellt wird und sich besonders in der Forderung nach einem sprachlich sowie theoretisch hohen Niveau niederschlägt. Ein professionelles Publikum wird gefordert (*Brock* nach *Kock* 1997) und dem ungenügenden Laienstandpunkt gegenübergestellt. Kunstgenuß verlange „Arbeitsleistung". Schon *Burckhardt* (Neuauflage 1997) schrieb vor 1900, daß es beim Betrachten zwar um den Genuß am Kunstwerk gehe, daß aber der Betrachter sich sehr viel Zeit, Übung und Umgang mit der Kunsttheorie geben müsse, um allein in den Vorhallen (!) der Kunst klar zu kommen.

Ein Leser muß also vielen Texten zur bildenden Kunst entnehmen, daß die Auseinandersetzung mit einem Kunstwerk sehr schwierig ist und hohe Ansprüche an ihn als Betrachter stellt (*Arnheim* 1996a). Darauf wird mitunter auch ausdrücklich hingewiesen (z.B. *Winzinger* 1964). Man gewinnt den Eindruck, daß man als Laie eigentlich keine Kunstbetrachtung betreiben kann; denn sich zu einem Experten für Kunst in einem sehr weiten inhaltlichen Anspruch zu schulen, wird sicherlich nur wenigen gelingen. Die Würdigung des Kunstwerkes - zu dem Schluß muß man kommen - hat für jeden Betrachter zentrales Anliegen zu werden, wobei die Freude und Lust beim Sehen des Kunstwerkes eine geringe Rolle spielen. Somit scheint auch die Begeisterung eines Betrachters für ein Kunstwerk unbedeutend.

Ein weiterer Aspekt, der aufhorchen läßt, wenn es um es um Kunst und Kompetenz des Betrachters geht, ist eine Aussage *Beuys'* (*Bodemann-Ritter* 1997), nach der der Mensch „ein schöpferisches Wesen" (S. 67) ist. Es muß als Widerspruch gewertet werden, wenn jedem Menschen Fähigkeiten für breite kreative Tätigkeiten zuerkannt werden, aber nicht für die Betrachtung eines Kunstwerkes, weil man für die Kunstbetrachtung so hohe Kompetenzen veranschlagt, daß nur Eliten den Anforderungen entsprechen können.

Ist ein Betrachter im Sinne der genannten Forderungen als kompetent anzusehen, dann besteht aber Gefahr, daß er das Kunstwerk als Ganzes aus seinem Auge verliert, daß der Kunstgehalt aus seinem Wahrnehmungsbereich verschwindet und Äußerlichkeiten vorrangig wahrgenommen werden. Die Wahrnehmungsstruktur gerät u.U. „zu einem bloßen Zeichen für verschiedene Techniken und Traditionen" in der Kunst, es wandert „die Aufmerksamkeit von ihnen zu den Designata" (Bezeichnungen)(*Creed-Hungerland* 1993, S. 399).

Gerade daß die Würdigung eines Kunstwerkes vorrangig ist und vor allem über einen sprachlich-rationalen Einstieg gelingen sollte, wird jedem Besucher von Kunstausstellungen demonstriert, wenn er sich auf die gängigen Führungen oder auf das Abhören von ausleihbaren und tragbaren Rekordern verläßt, die den Kunstbetrachter allzuleicht in die Situation bringen, eine unmittelbare Auseinandersetzung mit dem Bildwerk über den Weg des eigenen, unmittelbaren Sehens zu vernachlässigen oder gar zu vergessen und eine sprachlich-rationale Form vorzuziehen.

Dabei ist Sprache nicht unbedingt der Rationalität ausgeliefert. Sprache ist entgegen der oft geäußerten Meinung durchaus tauglich zur Beschreibung von Gefühlserlebnissen. Ein Beispiel dafür liefert Davitz (nach *Zimmer* 1981), der die Gefühle in ihrer Struktur anhand von vier Dimensionen beschreibt: Aktivation (schwach-stark), Beziehung (hinbewegen-abwenden-vorgehen), hedonischer Ton (Lust-Unbehagen), Kompetenz (Hochstimmung-Unzufriedenheit-Ungenügen).

Wo von Gefühlen gesprochen wird, werden sie leicht in einen Gegensatz zur Rationalität oder auch zum Erkennen gestellt. Die immer wieder heraufbeschworene Dichotomie von Gefühl und Erkennen ist zumindestens, wo es um künstlerische Belange bzw. Erfahrungen geht, sehr zweifelhaft, da

> „die ästhetische und die wissenschaftliche Erfahrung als ihrem Wesen nach in gleicher Weise kognitive Erfahrung anzusehen" (*Goodman* 1993, S. 572)

sind. Nach *Zimmer* (1981) liegt die Bedeutung der Gefühle darin, daß sie uns orientieren, beraten und lenken. Wo Gefühle beeinträchtigt sind, werden auch die kognitiven Funktionen gestört (*Zimmer* 1981).

> „In der ästhetischen Erfahrung ist die Emotion ein Mittel, mit dessen Hilfe man entdecken kann, welche Eigenschaften ein Werk besitzt und zum Ausdruck bringt" (*Goodman* 1993, S. 575).

Nicht nur durch die Sinne, sondern auch durch die Gefühle werden so Kunstwerke aufgefaßt. Was

> „uns mit ziemlicher Sicherheit blind gegenüber der Tatsache, daß die Emotionen eine kognitive Funktion haben,"

macht, ist nach Meinung *Goodmans* (1993, S. 575) die bereits erwähnte angenommene Dichotomie zwischen Emotion und Kognition.

Der englische Kunstkritiker *Berger* et al. haben um die 70er Jahre - ausgehend von der Kritik an der bürgerlichen Gesellschaft - den Vorwurf erhoben, daß in der Kunst sich einige Privilegien sichern und andere vom kulturellen Erbe ausgeschlossen würden. Die Autorengruppe wollte einen großen Teil derjenigen, die Kunst in Auftrag geben oder darüber schreiben, nicht von dem Verdacht freisprechen, sich elitär zu verhalten. Unabhängig davon, ob man der gesellschaftskritischen Sichtweise *Bergers* u.a. zustimmt oder nicht, die Ausgrenzung bestimmter Bevölkerungsteilen aus der Kunst läßt sich auch heute nicht übersehen, infolge sprachlich-theoretischer Vorrangstellung, also durch Überbetonung des Rationalen in der Kunst.

Die Kunsterziehung hat schon früh die Überbetonung des Denkens vor dem Gefühl beklagt und dafür den Begriff Verkopfung benutzt. Seit dieser Zeit - seit den 50er Jahren - findet man diesen Begriff immer wieder bis zum heutigen Tag, besonders in Fachdidaktiken zur Kunsterziehung. Dabei wurde auf das Vordringen von „Verstandesfächern" verwiesen und das Musische (*Haase* 1951) dagegengesetzt (*Trümper* 1953).

Solange dieses Versäumnis, das mit dem Begriff Verkopfung kritisiert wird, fortdauert, werden weite Teile der Bevölkerung dem eigentlich allen anvertrauten kulturellen Erbe Kunst unverständlich gegenüberstehen und auch von der gegenwärtigen Kunstentwicklung ausgeschlossen werden. Zu diesen „Kulturbanausen" gehören dann konsequenterweise auch diejenigen Menschen, die in Folge sozialer bzw. kultureller Benachteiligungen und wegen psychophysischer Beeinträchtigungen keine Chancen haben, sich irgendwie in Richtung eines Kunstkenners hin, wie eben vielen Autoren vorschwebt, zu entwickeln. Die Folge ist, daß diese Gruppen, dazu sind soziale Randgruppen aller Art in der Bevölkerung, auch behinderte Menschen zu rechnen, von der Teilhabe und Teilnahme an der Kunst ausgeschlossen werden.

Der bisher beschrittene Weg der Ausführungen könnte mit einem Ausspruch des französischen Dichters *Claudel* (1958) umrissen werden:

„Ordnung ist die Lust der Vernunft, aber die Unordnung ist die Wonne der Phantasie",

wobei unschwer zu erkennen ist, welche Form der Kunstbetrachtung hier favorisiert wird.

5 Alternative Möglichkeiten bei der Bild-Erfassung

Es ist noch einmal festzuhalten: für die Kunstbetrachtung werden von vielen Kunstexperten vor allem rational-sprachlich bzw. formalistisch-kognitiv orientierte Wege vorgeschlagen. Auch die Zugangsmöglichkeiten, in denen das bildhafte Denken betont wird, sind zu sehr auf eine sprachliche bzw. objektivierende Erfassung aus

und drängen einen unmittelbaren Zugang zu sehr zurück. Diesen rationalen Formen der Bild-Erörterung soll hier keineswegs eine Bedeutung bei der Beschäftigung mit einem Kunstwerk abgesprochen werden, aber sie bedürfen dringend der Ergänzung. Sie garantieren keineswegs, ein Kunstwerk zu erkennen und zu erleben, da sie nicht über die adäquaten Mittel und Wege, die ein bildnerisches Werk erfordern, verfügen.

Dieses andere Sehen, das hier angesprochen wird, ist ein Sehen, das vorschreibende Regeln, wie *Mangels* (1991) sie als Zugangsweise zu einem Kunstwerk vorlegt, weitgehend vernachlässigen will. Es ist ein Sehen, das subjektiven Charakter (*Schötker* 1953) hat. Beim Betrachten eines Kunstwerkes geht es um die Wahrnehmung, um die Sinne, nicht um Überlegung bzw. Verstand (*Kelly* 1997). Jedoch genügt es nicht, nur zu schauen und zu schweigen; es muß etwas mehr oder anderes geschehen (Derrida nach *Lüdeking* 1995). Wie denn Kunstbetrachten qualitativ gewinnen könne, darauf weist Malevic (nach *Ingold* 1995) hin, der auch die geringe Bedeutung des sprachzentrierten Denkens betont. Nach ihm ist das erforderliche Sehen eine umgreifende sinnliche Erfahrung, die über das Auge und den gesamten Körper vor sich geht. Damit wird dem für eine Kunstbetrachtung notwendigen Sehen eine starke emotionale Komponente zugesprochen, die in der Psychologie mit dem Zusammenklang von Gefühl, körperlicher Beteiligung und persönlichem Ausdrucksgeschehen beschrieben wird (*Goller* 1995).

Wie man zu einem solchen Sehen finden kann, das zu einem intensiven, den ganzen Menschen einbindenden Betrachten eines Kunstwerkes führt, wird nachfolgend unter den drei Aspekten „kontemplativ", „meditativ" und „hedonistisch" jeweils in kurzen Abrissen vorgelegt.

Dabei handelt es sich keineswegs bei den Sinneseindrücken und Emotionen um eine passive Form. Es besteht weiter eine Einheit der Mittel, die zur Erkenntnis führen, eine Einheit von Wahrnehmung, Vorstellung und Gefühl (*Goodman* 1993). Aber auch die Erkenntnis selbst ist in diese Einheit bei dem Prozeß der Kunstbetrachtung eingebunden und in ihr als verwoben, vernetzt und rückverwiesen anzusehen. Eine

> „solche Verbindung widersteht oft der Analyse in emotive und nicht-emotive Komponenten" (S. 577).

Zugleich ist zu bedenken, daß die hier gemachten Vorschläge für einen Zugang zur bildnerischen Kunst erst dadurch dem einzelnen sich eröffnen, wenn er sie zu seinem Eigentum macht und subjektiv um- und ausgestaltet.

5.1 Kontemplativer Aspekt

Kandinsky vergleicht einmal ein bildnerisches Werk mit dem Leben auf einem Großstadtplatz (nach *Mangels* 1991). Zwei Erlebnisarten bieten sich nach seiner Ansicht an: Man kann sich unter das Treiben auf dem Platz mischen, oder man kann von einem Cafefensterplatz aus distanziert, ohne Anstrengung und wohlgeschützt zusehen. Gibt der Zuschauer am Fenster - der vergleichbar ist mit einem üblichen Bildbetrachter, der den distanzierten Weg nimmt und keinen eigenen Zugang zum Bild gewinnt - seine Position auf und tritt in das städtische Treiben, dann ist er vergleichbar mit dem Betrachter, der den kontemplativen Weg eines Bildbetrachters geht.

Kontemplativ sehen heißt (*Boehm* 1996, *Mangels* 1991, *Winzinger* 1964):

- daß der Betrachter seine Sehgewohnheiten verläßt, sich loslöst von seinen subjektiven Vorstellungen,
- daß der Betrachter mit ungeteilter Aufmerksamkeit und starker innerer Sammlung sieht,
- daß er sich aus der Funktion des Konstatierens und des Überblickens befreit,
- daß er mit dem Kunstwerk Zwiesprache hält
- daß der Betrachter Gefühle zuläßt, wie z.B. Ergriffenheit.
- daß er sich in das Kunstwerk hineinversetzt, hineinversenkt in dessen Wesenssphäre mit allen Sinnen, mit seinem Denken, seinem Fühlen und seiner tätigen Phantasie.
- daß er sich selbst die Chance gibt, sich der Welt des Werkschöpfers zu nähern, dessen Erlebnissphäre und Intentionen zu begegnen. Damit versucht der Betrachter die Ebene zu erreichen, die Rodin anspricht, wenn er von seinen Künstlerkollegen fordert:

> "All eure Formen, all eure Farben sollen Empfindungen wiedergeben" (nach *Laurent* 1989, S. 56).

5.2 Meditativer Aspekt

> „Für die Wahrnehmung ist der Mensch ein Betrachter, der sich selbst als Mittelpunkt der ihn umgebenden Welt empfindet" (*Arnheim* 1996b, S. 59).

Das Kunstwerk existiert als solches nur in dem Bewußtsein des Betrachters. Wenn die Kraft des Bildwerkes jedoch sehr stark ist (*Arnheim* 1996b) oder der Betrachter sich mittels intuitiven Einfühlungsvermögens in das Kunstwerk versenkt (*Winzinger* 1964), scheint sich das zentrale Bewußtsein zu verlagern. Die üblich

erlebte Trennung zwischen dem externen Kunstwerk und dem Betrachter wird von diesem nicht mehr wahrgenommen, positiv ausgedrückt, man erlebt sich und das Kunstwerk als Einheit (*Schwäbisch u. Siems* 1987). Ähnliche Auffassungen zeigen auch andere Autoren. So lokalisiert *Iser* (1993, S. 44), die gestaltpsychologische Ästhetik diskutierend, das aus der Betrachtung entstehende Kunstphänomen weder ausschließlich

> „im Seelenleben noch in den Wahrnehmungsaktivitäten noch im Werk."

In dieser gesammelten Versenkung in ein Kunstwerk gelangt der Betrachter gleichsam zu einem seelischen Gleichgestimmtsein mit dem Werk, und im gewissen Sinn auch mit dem Künstler (*Winzinger* 1964).

Das Sehen geht in seiner Vollendung in ein Schauen, in ein Beschauen, in ein visionäres Betrachten über. Der Betrachter ist sich letztlich immer weniger seiner Existenz bewußt. Durch das intuitiv-anschauliche Denken nimmt der Betrachter die Formen und Farben, ihre Beziehungen und wechselseitigen Einflüsse zueinander wahr (*Arnheim* 1996a).

> „Die Augen haben die Illusion, die Bewegung sich vollenden zu sehen" (Rodin in *Laurent* 1989, S. 104).

Diese Aussage, die auf die Betrachtung künstlerischer Plastiken bezogen ist, kann richtungsweisend für den gesamten bildnerischen Bereich sein.

Bei einer solchen Betrachtungsweise kommt es zu einer höchst subjektiven Schau, die eine Umformung, ja Neuschöpfung des Gesehenen (*Schötker* 1953) zuläßt, indem nämlich der Betrachter im Bild Neues wahrnimmt und auf neuartige Weise zu sehen lernt (*Waldenfels* 1995). Das kann sich z. B. so vollziehen, daß man ins Auge fallende Bildinhalte vernachlässigt, andere fokussiert, oder man wahrgenommene Gruppierungen von Bildteilen auflöst, indem man weitere bzw. neue Zusammenhänge von Bildelementen bzw. Bildinhalten sucht. Durch Veränderungen in der Gewichtung, in der Strukturierung und in der Konstellation der wahrgenommenen Bildelemente wird eine optisch-bildliche Variabilität erlebt. Das führt gewissermaßen zu divergentem Sehen. Nach *Guilford* (1970) sind die dabei im Sinne eines divergenten Denkens geübten Fähigkeiten die bildliche Spontanflexibilität und die bildliche Anpassungsflexibilität.

Nach *Read* (1961) kann das Bildnis durch seine bloße Existenz als eine plastische Vision in uns Kräfte und Wünsche wecken, das eigene Leben zu erhöhen, es zu behaupten und die weitere Entwicklung zu fördern. Neben den kunsterzieherischen Aspekten (z.B. *Aissen-Crewett* 1989, *Kneile u. Kiesel* 1996) sind auch therapeutische Wirkungen auf die Persönlichkeit des Betrachters möglich. Kathartische Wirkungen, von Aristoteles zunächst der Tragödie zugeschrieben, werden auch von Kunstexperten diskutiert und bei einer intensiven Auseinandersetzung mit bildneri-

schen Werken im Sinne eines Abbaus von persönlichkeitsbeeinträchtigenden Faktoren angenommen.

Der Weg bis zu einem mehr systematischen Einsatz von bildnerischen Mitteln in Form von Kunsttherapie ist damit nicht mehr weit (z.B. *Aissen-Crewett* 1997, *Bloch* 1982, *Domma* 1990, *Kramer* 1975, *Marr* 1995, *Schuster* 1993). Dabei wird unter verschiedenen theoretischen Prämissen z.B. bei präventiven Maßnahmen in der Rehabilitation bzw. Sonderpädagogik oder bei psychischen Störungen in unterschiedlichen Altersstufen die schöpferische Gestaltungskraft des Menschen, insbesondere in der bildnerischen Arbeit mit verschiedenen Materialien, genutzt, um therapeutische Wirkungen zu erzielen.

5.3 Hedonistischer Aspekt

1901 forderte *Konrad Lange* (1902) auf dem Kunsterziehertag in Dresden eine Erziehung der Kinder zur Genußfähigkeit in der Kunsterziehung.

Auch in den 50er Jahren wird der Kunstgenuß betont. Der „rezeptive Weg als Erlebnis der Sinne, der Seele und des Geistes" (*Schötker* 1953, S. 400) aktiviert Sinn und Gemüt und führt

„einen echten Kunstgenuß und ein wahres Fest der Augen herbei" (S. 401).

Jedoch wendet man sich gegen ein sentimentales Genießen und ein Sich-Treiben-Lassen (*Winzinger* 1964).

Auch der Maler *Matisse* (1986) betont bei der Bildbetrachtung die Qualitäten Freude und Vergnügen. Die Freude, die ein Kunstwerk dem Menschen biete, rühre aus der Wechselwirkung zwischen Betrachter und Werk her. Die hedonistische Qualität kann jedoch auch gestört werden. Dem Betrachter kann nach *Matisse* von seinem Vergnügen genommen werden, wenn dieser von der Einsicht her an das Kunstwerk herangehe. Zu solchen rationalen Zugangsweisen gehört nach Meinung von *Matisse* z.B. der historische Rückblick auf Menschen, die zur Zeit der Entstehung des Kunstwerkes lebten. Falls der Betrachter sich mit diesen Menschen möglicherweise identifiziert, werde er sich - so meint *Matisse* - sein volles Vergnügen versagen.

Unbestritten können auch rationale Zugangsweisen Freude und Vergnügen auslösen, als Begleiterscheinung oder als Folge. Jedoch gilt der Genuß z.B. bei einem solchen Rückwärtsschauen nicht dem Bilde selbst, sondern den Marginalien des Bildes, hier vielleicht den Lebensweisen von Menschen in früherer Zeit, also historischen und nicht bildnerischen Aspekten. Im Grunde wird bei einer solchen Bilderörterung das bildnerische Werk ein „Veranschauungsmittel" oder als Anstoß für eine kunstfremde Diskussion mißbraucht.

Scharfe Kritik übt *Adorno* (1970) am Kunstgenuß, der in seinen Augen bürgerliche Reaktion, Dienst an den Herrschaftsinteressen ist. Doch ist er nicht konsequent, da er sich zugleich die Frage stellt, wozu Kunst überhaupt da sei, wenn die letzte Spur von Genuß aufgegeben würde.

Gegen eine herrschende Ästhetikauffassung, die das ästhetische Vergnügen befreien will von allen emotionalen Identifikationen im Bild, stellt sich *Jauß* (1996). Er weist darauf hin, daß ein Betrachter ja erst durch die Bilderfahrung einen sensibilisierenden und emanzipierenden Prozeß erfahren kann bzw. soll. Er plädiert u.a. für die Ermöglichung von Bilderfahrungen mit Identifikationsangeboten wie

> „Bewunderung, Erschütterung, Rührung, Mitweinen, Mitlachen" (S. 33).

Mead (nach *Iser* 1993) stellt letztendlich den Genuß in den Dienst menschlicher Persönlichkeitsentwicklung. Sein Begriff der Katharsis, der im Unterschied zu Aristoteles nicht auf den Abbau negativ besetzter Affekte zielt, sondern der Erfüllung vereitelter und verdrängter Wünsche dient, ermöglicht über die Kompensation die Genußwerte zu finden,

> „durch die unser Leben und Handeln wieder Erfüllung gewinnen kann" (*Iser* 1993, S. 52).

> „Wenn wir Werke großer Künstler ästhetisch wahrnehmen, ziehen wir daraus Genußwerte, die unsere eigenen Lebens- und Handlungsinteressen erfüllen und Interpretieren" (*Mead* 1993, S. 349).

Unter dem Schlagwort die „neue Sinnlichkeit" ist mittlerweile in der Kunstszene, besonders auch in der Kunstdidaktik ein neues Verhältnis zum Kunstgenuß entstanden.

6 Hinweise für ein anderes Sehen

Daß der junge Mensch seine Sinne entwickeln und deren Einsatz üben muß, leuchtet jedem ein. Grundsätzlich ist dafür ein breites Erfahrungsangebot geeignet. Darüber hinaus bedarf es der Möglichkeit intensiven Umgangs und einer Verbindung zwischen den verschiedenen Wahrnehmungsaktivitäten und -inhalten (vergl. z.B. *Ayres* 1984). Bezogen auf die visuelle Förderung bieten sich, wo es sich um grundlegende Erfahrungen handelt, z.B. das Sinnesmaterial von Montessori (z. B.: *von Oy* 1993) oder die „Visuelle Wahrnehmungsförderung" nach *Frostig* (1979) an. Auch Werke, die sich mit der Förderung bei Sehschädigung befassen, bieten mannigfaltige Anregungen, das Sehen zu entwickeln bzw. weiterzuentwickeln (z. B. *Zeschitz und Strothmann* 1997).

Auch Erwachsene müssen sich im Gebrauch ihrer Sinne üben (*Selle* 1993). Das läßt sich aus den vorausgegangenen Ausführungen, aber auch aus dem Grundsatz des „lebenslangen Lernens" ableiten.

Es liegt nahe, Unterrichtswerke zur Bildenden Kunst daraufhin zu prüfen, ob und welche Hilfen vorgeschlagen werden, Kinder und Jugendliche an die Kunst heranzuführen. Da wundert es schon, wenn in den Ausführungen darauf hingewiesen wird, daß zwar „Bildbetrachtung" als Thematik zum Lehrplan gehört, es aber in der Grundschule keinen eigenen Arbeitsbereich mit dieser Aufgabenstellung gibt (z.B. *Merz* 1985 u. 1987). Wichtige Aspekte für das Gelingen einer Bildbetrachtung lassen sich durchaus in Unterichtswerken, wenn auch nicht überall, bei der Präambel wie auch bei den Lektionsangeboten finden sowie der Versuch, ein ausgewogenes Verhältnis zwischen allen Forderungen zu erreichen (z.B. *Merz* 1985 u. 1987): Unabdingbare Forderungen für eine Bildbetrachtung sind stummes Betrachten, Freude an Bildern, Förderung der Schaukraft, Einbeziehung der Gefühle und deren Verbalisierung neben rationalen Elementen der Struktur- und Kompositionselemente.

Zugleich wird auch deutlich, wie schwer es ist, didaktisch und methodisch, d.h. eben auch verbal einen Kunstgegenstand für Unterrichtszwecke aufzubereiten, mit der Zielgruppe zu betrachten und Kunst zu einem individuellen und über den schulischen Rahmen hinaus anzustrebenden Kulturbedürfnis und Kunstgenuß werden zu lassen, ohne ihn rational zu „vergewaltigen". Eine Ästhetische Erziehung, die Kinder und Jugendliche jeglicher Behindertenform innerhalb des Schulbereiches als Adressaten auswählt, darf nicht auf das Fördern eigenen bildnerischen Schaffens und Werkgestaltens verkürzt werden. Das geschieht aber, wenn die Kunstbetrachtung im Kunstunterricht außen vorbleibt. Damit wird genau den bereits erwähnten Tendenzen, Kunst nur für eine elitäre Gruppe zugänglich zu machen, Vorschub geleistet, d.h. weitere Benachteiligungen produziert, weil es unterbleibt, Lernprozesse zu initiieren und zu fördern, die ein individuelles Kunstbetrachten anstreben.

Die vorrangige Betonung eines rationalen Unterrichtsansatzes bei behinderten Menschen, indem z.B. kognitive Ziele und produktschaffende Umsetzungsvorschläge für die Unterrichtspraxis in den Vordergrund gestellt werden, vermindert bzw. bedroht die Chance einer emotionalen Bildung, die sich in der Kunst - im Künstlerwerk wie auch im eigenen Schaffen - vielmals anbietet und sich in anderen Fächern häufig schwer realisieren läßt (z.B. *Aissen-Crewett* 1989).

Von dem hier vertretenden Standpunkt aus scheint es indiskutabel, formalistische und rationale Strukturen im Kunstunterricht zu favorisieren, um z.B.: bei entwicklungsbeeinträchtigten Kindern einen Nachholbedarf und eine Kompensationsleistung im geistigen Bereich zu erreichen, weil dadurch die Chancen zu einer kreativen und emotionalen Förderung und damit einer ganzheitlichen Orientierung, die gerade Kunsterziehung bieten kann, weitgehend entfallen.

Das Betrachten von Kunstwerken kann nur gelingen, wenn positive Betrachtungs-Bedingungen vorliegen. Diese Bedingungen verlangen dem lernenden Betrachter eine gewisse Eingewöhnungszeit ab. Zu achten ist z. B. auf folgendes:

- vor dem zu betrachtenden Bild eine entspannte, ruhende Haltung einzunehmen,
- einen persönlich angenehmen räumlichen Abstand zum Bild, der u.U. wechseln kann, zu suchen,
- einen störungsfreien Raum zu schaffen.

Weiter muß die innere Einstellung stimmen, besonders wenn man seine Sehgewohnheiten ändern will. So sollten z.B. Bereitschaft und Freude, gerade dieses Bild sehen zu wollen, vorhanden sein bzw. berücksichtigt werden, anderenfalls sollte man ein den Wünschen entsprechendes Bild auswählen lassen. Man muß nicht nur Zeit haben, sondern sich auch Zeit nehmen und sie zur Muße machen. *Mangels* (1991), der ja hier im Zusammenhang mit allzuviel Regelwerk bei der Kunstbetrachtung kritisiert wurde, beklagt mit Recht in seinen Ausführungen, daß kaum einer einem Bildnis einen ganzen Abend widmet wie etwa einem dramatischen oder musikalischen Werk, oder noch mehr Zeit schenkt, wie man das beim Lesen eines Romans macht.

Abb.1 Engel-Mandala (60 cm x 60 cm)

Das Sehen-Lernen ist ein umfassender Lern-Vorgang. Deshalb sollte man auch die allgemeine körperliche und geistige Aufnahmebereitschaft und Verarbeitungskapazität zu erhöhen versuchen. Folgende Möglichkeiten bieten sich z.B. an:

- Fünfminütiges konzentriertes Ansehen von Mandalas (Sanskritwort), womit auch eine meditative Ausrichtung erreicht werden kann. Mandalas sind geometrische Strukturen, die konzentrisch angeordnet, einen Brennpunkt haben (*Zdenek* 1988) und als Kreis oder Vieleck, häufig als Viereck, die Ganzheit versinnbildlichen (*Jacobi* 1967, *Jung* 3 1979). Mandalaähnliche Strukturen sind zu finden in Schneeflocken, Edelsteinen, im Kaleidoskop, in den Glasmalereien der Kathedralen Europas und Nordamerikas (*Zdenek* 1988). Tätigkeiten wie Mandalas sehen, zeichnen, malen und ausmalen werden eingebracht in die allgemeine Erziehungs- und Bildungsarbeit, in die therapeutische Arbeit bei Kindern und Erwachsenen (*Wuillement u. Cavelius* 1997), in die heilpädagogische Förderung bei entwicklungsbeeinträchtigten und gestörten Kindern und bei behinderten Erwachsenen.

Abb.2 Assisi, San Rufino

- Es bietet sich weiter an die Polarisation der Aufmerksamkeit oder der inneren Persönlichkeit, ein anthropologisches Phänomen, das bei *Montessori* (1976) als Mittel und Ziel der Bildung gilt (*Kratochwil* 1992). Die Verbindung zu den erwähnten, von mir umrissenen Eigenschaften des Sehens ist bei der Polarisation das kontemplative Moment, das deutlich wird durch Schweigen und Stille beim Lernprozeß, und das eine Einheit bildet mit dem aktiven Moment (z.B. mit der Bewegung der Hände am Beschäftigungsstand), das dem Erwerb von Kenntnis-

sen durch Entdecken und Wiederholung dient. Als Zeichen einer gelungenen Polarisation stellen sich nach den Beobachtungen Montessoris Heiterkeit, Ausgeglichenheit, Ruhe und das Gefühl einer inneren Stärkung ein.

Abb.3 Chartré, Seitenportal

- Es bietet sich weiter an das Verhaltens- und Erlebensphänomen Flow (das von dem amerikanischen Psychologen Csikszentmihalyi erforscht wurde). Im Gegensatz zur zweckrationalen Konzentration, wo dem Ergebnis besonderes Interesse entgegengebracht wird, sind beim Fließphänomen die Emotionen bereits „positiv und voller Spannung und auf die vorliegende Aufgabe ausgerichtet" (*Goleman* 1995, S. 120). Man spricht von einem „Einswerden mit der Aufgabe" (*Huber* 1996, S. 78). Mit dem Flow-Erlebnis befinden wir uns in der Nähe der bereits erwähnten meditativen Erfahrung.

- Ein sehr wichtiger Punkt für das Sehenlernen, wie es hier angestrebt wird, bezieht sich auf eine allgemeine Verhaltensänderung. Wer sehen lernen will, sollte sich zu eigen machen, überall die Welt neu zu sehen, gewissermaßen zu einem divergenten Denken (*Guilford* 1970) zu gelangen, durch das man Vergessenes, Übersehenes und Überhörtes, Noch-nicht-Gesehenes und Noch-nicht-Gehörtes in dem näheren und weiteren Umfeld zu entdecken bzw. wieder zu entdecken sucht.

„Mannigfaltigkeit und Originalität der Antworten sowie Einfallsfülle und Umstrukturierung" (*Arnold* u.a. 1971, S. 398)

sind die anzustrebenden Qualitäten bei diesem vorbereitenden Lernvorgang. Dabei geht es auch um eine Erhöhung der Aufmerksamkeit. Eine Reihe von fördernden Vorschlägen bietet *Huxley* (1996), die zwar in dem Buch mit dem Ziel ausgesucht wurden, das Sehen schlechthin bei Funktionsstörungen zu verbessern, die aber auch Möglichkeiten abgeben, Neues in der Welt zu entdecken. Alle Vorschläge basieren auf dem Grundsatz, ein Starren auf Sehgegenstände zu vermeiden, die Augen vielmehr ununterbrochen zu bewegen, wobei durch eine Einschränkung der übrigen Körperbewegungen höhere Sehqualität angestrebt wird.

Auch äußere, im sozialen Umfeld angesiedelte Bedingungen können beim Erwachsenen wie beim Kind die Fähigkeit, Kunst zu betrachten, wie hier gemeint, beeinflussen. So ist ein Individuum, dessen Verhalten akzeptiert, ohne Kritik und einfühlend aufgenommen wird und in einer vornehmlich permissiven Situation sich entwickeln darf oder durfte, eher in der Lage, spontan, uneingeschränkt, spielerisch und neu wahrzunehmen. Diese von Rogers (in *Landau* 1971) schon früh mit psychologischer Sicherheit und Freiheit umschriebenen Grundvoraussetzungen für eine Kreativitätsförderung vermögen auch eine Basis für das hier favorisierte „Sehen ohne Regeln" und somit Voraussetzungen für neuwertige Seherlebnisse zu schaffen.

7 Abschlußgedanken

Es wird dem Leser nicht entgangen sein, daß man die hier angebotenen Vorschläge für eine Bildbetrachtung, die nicht von außen gesetzten Vorschriften übernimmt, sondern mehr das Bild und seinen Betrachter ins Spiel bringt, letztendlich auch als Regeln auffassen kann. So etwa die in Kapitel 4 vorgelegten Zugangsweisen zu bildnerischen Kunstwerken. Das gleiche kann für die Überlegungen zu den Bedingungen des Sehens in Kapitel 5 gesagt werden.

Der Begriff Regeln in der Sequenz „Sehen ohne Regeln" meint dagegen eher relativ fest umrissene Anweisungen, die eine Befolgung, weil sie in unserer auf rationalistische Erfassung ausgerichtete Welt logisch wirken, zwingend notwendig

erscheinen und relativ vergleichbare Betrachtungsergebnisse erwarten lassen. Die hier vorgelegten Zugangsweisen (Kap. 4 und 5) haben jedoch nicht den vorschreibenden, aus der Kunsttheorie vermeintlich ableitbaren und verpflichtenden Vollzugscharakter, sondern sind mehr von der Art, daß sie für den Ablauf einer Sache sorgen (*Herkunftswörterbuch* 1963) oder an allgemein bewährte Wege erinnern (*Selle* 1993). Diese Regeln, die also zu einem „Sehen ohne Regeln" verhelfen sollen, richten sich an den einzelnen, ermöglichen und fordern seine subjektive Aktivität und emotionale Ausgestaltung. Man könnte sie auch als Hinweise, von der Bevormundung durch die Kunstwissenschaft abzurücken, bezeichnen.

Das Zurückdrängen des Rationalen und die Betonung der Emotionen und des subjektiven Zugangs zur Kunst lassen andere Dimensionen zu, die die Hoffnung auf soziale Bezüge der Kunst und die Chance einer gesellschaftlichen Normalität der behinderten Künstler eröffnen. *Morgenstern* (1960) drückt das so aus:

„Ein Kunstwerk schön finden heißt, den Menschen lieben, der es hervorbringt."

Ich wende mich an die Zuhörer und Ausstellungsbesucher und lege ihnen ans Herz: Befassen sie sich mit den ausgestellten Kunstwerken, verweilen sie vor ihnen und lernen sie deren Schönheit kennen. Ihre Beachtung und Bewunderung für die Kunstwerke wird den Künstlern das Gefühl der Anerkennung vermitteln und diese der sozialen Integration einen Schritt näher bringen.

Literatur

Adam, H.: Mit Gebärden und Bildsymbolen kommunizieren. Luzern [2]1996

Adorno, Th. W.: Ästhetische Theorie. In: Gesammelte Schriften, Bd. 7. Frankfurt/ M. 1970

Aissen-Crewett, M.: Ästhetische Erziehung für Behinderte. Dortmund [2]1989

Aissen-Crewett, M.: Kunst und Therapie mit Gruppen. Dortmund [4]1997

Arnheim, R.: Anschauliches Denken. Köln [7]1996a

Arnheim, R.: Die Macht der Mitte. Eine Kompositionslehre für die bildenden Künste. Köln 1996b

Arnold, A., Eysenck, H.J. u. Meili, R.: Lexikon der Psychologie. Freiburg i. B. 1971

Ayres, A. J.: Bausteine der kindlichen Entwicklung. Die Bedeutung der Integration der Sinne für die Entwicklung des Kindes. Berlin, Heidelberg, New York 1984

Baxandall, M.: Ursachen der Bilder. Berlin 1990

Berger, J., unter Mitarbeit v. *Blomberg, S. u. a.*: Sehen. Das Bild der Welt in der Bilderwelt. Reinbek bei Hamburg (1974) 1996

Brion, M.: Marc Chagall. Paris 1959

Bodemann-Ritter, C.: Joseph Beuys. Jeder Mensch ein Künstler. Berlin [7]1997

Boehm, G.: Bildsinn und Sinnesorgane. In: Stöhr, J. (Hg.): Ästhetische Erfahrung heute. Köln 1996

Boehm, G.: Die Bilderfrage. In: Boehm, G.(Hg.): Was ist ein Bild? München [2]1995

Boehm, G.: Bildsinn und Sinnesorgan. In: Stöhr, J. (Hg.): Ästhetische Erfahrung heute. Köln 1996

Bloch, S.: Kunst-Therapie mit Kindern. München 1982

Brock, B.: Ästhetik gegen erzwungene Unmittelbarkeit. Schriften 1978-1986. Hg. v. N. v. Velsen. Köln 1986

Burckhardt, J.: Die Kunst des Sehens. Hg. v. H. Ritter. Köln 1997 (Neuauflage)

Claudel, P.: Kritische Schriften. Heidelberg 1958. Nach: Schmidt, L.: Aphorismen von A-Z. München 1971

Creed-Hungerland, I.: Über die Ausdruckskraft ikonischer Zeichen. In: Henrich, D. u. Iser, W. (Hg.): Theorien der Kunst. Frankfurt/M. [2]1993

Davitz, J.R.: The Language od Motion. New York 1969. Nach: Zimmer D.E: Vernunft der Gefühle. München 1991

Domma, W.: Kunsttherapie und Beschäftigungstherapie. Köln 1990

Frostig, M.: Visuelle Wahrnehmungsförderung. Bearbeitet u. hg. v. Reinartz, A. u. E. Hannover 1979

Goleman, D.: Emotionale Intelligenz. München, Wien 1996

Goller H.: Psychologie: Emotion. Stuttgart 1995

Goodman,N.: Kunst und Erkenntnis. In: Henrich, D. u. Iser, W. (Hg.): Theorien der Kunst, Frankfurt/M. [2]1993

Grüsser,O. J.: Von der Perzeption zur Kognition. Die Mechanik des Denkens. In: Aus Forschung und Medizin, 1987, 1, 47 ff.

Guilford, J.P.: Persönlichkeit. Weinheim, Berlin, Basel [4]1970

Haase, O.: Musisches Leben. Hannover 1951

Herkunftswörterbuch. Etymologie. Der große Duden. Stuttgart 1963

Huber, A.: EQ. Emotionale Intelligenz. München ²1996

Huhn, G.: Kreativität und Schule. Berlin 1990

Huxley, A.: Die Kunst des Sehens. München ⁶1996

Ingold,F. P.: Welt und Bild. In: Boehm, G. (Hg.):Was ist ein Bild? München ²1995

Iser, W.: Interpretationsperspektiven moderner Kunsttheorie. In: Henrich, D. u. Iser, W. (Hg.): Theorien der Kunst, Frankfurt ²1993

Jacobi; J.: Psychologie des C. G. Jung. Zürich, Stuttgart 1967

Jauß, H. R.: Kleine Apologie der ästhetischen Erfahrung. In: Stöhr, J. (Hg.): Ästhetische Erfahrung heute. Köln 1996

Jung, C. G.: Mandala. Bilder aus dem Unbewußten. Düsseldorf ³1979

Kelly, E.: Interview. Sendung v. 7.1.97 in Aspekte, ZDF

Kock, G. H.: Schöpferische Vielfalt entdecken. In: Westfälische Nachrichten v. 20.9.1997

Kolb, B. u. Whishaw, I. Q.: Neuropsychologie. Heidelberg, Berlin, Oxford 1993

Kneile, H. u. Kiesel, M.: Bilden - Bauen - Betrachten. Bad Heilbronn 1996

Kramer, E.: Kunst als Therapie mit Kindern. München/Basel 1975

Kratochwil, L.: Pädagogische Handeln bei Hugo Gaudig, Maria Montessori und Peter Petersen. Donauwörth 1992

Landau, E.: Psychologie der Kreativität. München ²1971

Lange, K.: Das Wesen der künstlerischen Erziehung. In: Kunsterziehung. Ergebnisse und Anregungen des Kunsterziehertages in Dresden. Leipzig 1902

Laurent, M.: Rodin. Köln 1989

Lüdeking, K. H.: Zwischen den Linien. In: Boehm, G. (Hg.): Was ist ein Bild? München ²1995

Mangels, J.: 100 Fragen beim Betrachten einer Plastik. Wilhelmshaven ²1991

Marr, D.: Kunsttherapie mit altersverwirrten Menschen. Weinheim 1995

Matisse, H.: Über Kunst. Hg. v. J. D. Flam. München 1986

Mead, G. H.: Ästhetische Erfahrung. In: Henrich, D. und Iser, W. (Hg.): Theorien der Kunst. Frankfurt/M. ²1993

Merz, M.: Bildbetrachtung I und II. Mit Schülerarbeiten. Unterrichtshilfen für Bildende Kunst Bd. 5 und 7. Frankfurt/M. 1985 u.1987

Morgenstern, Ch.: Aphorismen und Sprüche. München 1960

Montessori, M.: Schule des Kindes. Montessori-Erziehung in der Grundschule (hg. u. eingl. v. P. Oswald und G. Schulz-Benesch). Freiburg 1976

Oeser,E., u. Seitelberger, F.: Gehirn, Bewußtsein und Erkenntnis. Darmstadt 1988

Oy, C. M. von: Montessori-Material. Heidelberg ²1993

Petek, E.: Den Menschen zuhören, die Menschen anschauen. In: Hierdeis, H. u. Schratz, M. (Hg.): Mit den Sinnen begreifen. Innsbruck 1992

Picasso - Über die Kunst. Ausgew. v. D. Keel. Zürich 1988

Read, H.: Bild und Idee. Cambridge 1955, Köln 1961

Read, H.: Erziehung durch Kunst. Engl. 1958, München, Zürich 1962

Rumpf, H.: Die übergangene Sinnlichkeit. München 1983

Schwäbisch, L., u. Siems, M.: Selbstentfaltung durch Meditation. Reinbek 1987

Schötker, F.: Kunst- und Werkbetrachtung. In: Trümper, H: (Hg.): Handbuch der Kunst- und Werkerziehung, Bd. 1. Berlin ²1953

Schuster, M.: Kunsttherapie. Köln ⁴1993

Selle, G.: Gebrauch der Sinne. Reinbek 1988, 1993

Soziale Arbeit/Sozialarbeit im Umbruch. Dokumentation der 2. Fachtagung für Sozialarbeiter in Münster. 1997

Stelzer, O.: Kunst-Betrachtung. Berlin 1957

Thurn, H. P.: Soziologie der kunstvermittelnden Institutionen. In: Dornhaus, E. (Hg.): Methoden der Kunstbetrachtung. Hannover 1981

Trümper, H.: Theoretische Grundlagen der Kunstpädagogik. In: Trümper, H. (Hg.): Handbuch der Kunst- und Werkerziehung, Bd. 1. Allgemeine Grundlagen der Kunstpädagogik. Berlin ²1953.

Waldenfels, B.: Ordnungen des Sichtbaren. In: Boehm, G. (Hg.): Was ist ein Bild? München ²1995

Winzinger, F.: Kunstbetrachtung. Berlin 1964 (Neuauflage)

Wuillement, S. u. Cavelius, A.-A.: Zur Stille finden: Mandalas malen. Augsburg 1997

Zeschitz, M. und Strothmann, M.: Visuelle Stimulation sehgeschädigter Kinder. Diaserie und Begleittext. Luzern ²1997

Zdenek, M.: Der kreative Prozeß. Die Entdeckung des rechten Gehirns. (Synchron) Berlin 1988

Zimmer, D.E.: Die Vernunft der Gefühle. München 1981

Verzeichnis der Abbildungen

Abb.1: Chartré Kathedrale Seitenportal (12./13. Jahrhundert), Foto von: Jäger, G.; Neuss

Abb.2: Assisi, San. Rufino, Foto von: Jäger, G.; Neuss

Abb.3: *Schweikert, Ralf*: Engel-Mandala (60 x 60). Berlin 1996

Kunst in der Erziehung

Tobias Rülcker

1 Die Kunsterziehungsbewegung und ihre Ideologie

Die Kunsterziehungstagungen zu Beginn unseres Jahrhunderts sind für die Pädagogik bedeutsam geworden, weil sie „Kunst" nicht nur als Angelegenheit einer kleinen elitären Schicht betrachten, sondern als die Sache aller. Es geht, wie *Lichtwark* einmal schreibt, um die „Ausbildung der künstlerischen Anlagen des deutschen Volkes" (*Lichtwark* 1962, S. 50). Deshalb wird die Verbreitung von Kunst unter das Volk zu einer Aufgabe, der sich Arbeiterzeitschriften ebenso widmen wie bürgerliche Kunstzeitschriften, in deren Dienst sich Dürerhäuser ebenso stellen wie die Verlage für Kunstdrucke. Wie immer bei solchen Volksbildungsbestrebungen darf die Schule natürlich auch nicht fehlen. Ihr wird der „Genius im Kinde" (*Hartlaub* 1930) anempfohlen, der durch planmäßige Förderung der kindlichen Freude am Malen und Modellieren wachgerufen werden soll. Wo es dazu nicht langt, sollen die Kinder zumindest Kunstwerke anschauen und verstehen lernen, damit in ihnen der Wunsch nach einer ästhetischen Gestaltung ihrer Umwelt geweckt wird. Denn in der Ästhetik soll die Entzauberung der Welt durch Wissenschaft und Technik aufgehoben werden.

Die damals angestoßenen Motive haben auf verschiedene Weise weitergewirkt. Es gehört heute geradezu zur Standarderwartung an das Kind, daß es Lust an künstlerischer Betätigung hat - wofür Industrie und Handel eine breite Palette von Malbüchern, Malblocks, unterschiedlichen Farben und Stiften, Tone und Kneten bis hin zu Programmen für Computergrafiken bereitstellen. Auch in der öffentlichen Erziehung ist „Kunst" heute etabliert, nicht nur weil es ein Fach Kunsterziehung gibt, sondern weil künstlerische Aktivitäten als eine Form des Arbeitsunterrichts auch in andere Fächer Eingang gefunden haben. Ob diese Verunterrichtlichung gut für die Kunst ist, bleibe dahingestellt. Auf jeden Fall macht sie aus einer das Leben begleitenden Aktivität ein Fach, in dem objektivierbare Leistungen erwartet werden.

Der Kunstunterricht ist freilich von Anfang an ideologisiert worden. Schon die Kunsterziehungsbewegung ging von der Kulturkritik des fin de siècle aus, die die mit der Industrialisierung Deutschlands einhergehende Modernisierung vieler Lebenszusammenhänge vehement ablehnte und den Antimodernismus, Antiintellektualismus und die Antiaufklärung propagierte (vgl. *Langbehn* 1890). Das „Leben", der élan

vital Bergsons, wurde zum Gegenprinzip der Vernunft ausgerufen und in verschiedenen Manifestationen, beispielsweise im Kind als Inkarnation schöpferischen Lebens, oder in der Gemeinschaft als Inkarnation zeitüberdauernden ewigen Lebens, gesucht. Als eine dieser Inkarnationen wurde auch die Kunst angesehen, die damit in einen Gegensatz zum Rationalismus gebracht wurde. Bei den Bemühungen um die Begründung einer deutschen Bildung in den zwanziger Jahren wurde folgerichtig die Kunst zusammen mit Deutsch, Religion und Geschichte den deutschkundlichen Fächern zugerechnet, die den Zugang zum Erleben deutscher Kultur und deutschen Geistes öffnen sollten (vgl. *Richert* 1920). Der Höhepunkt der Ideologisierung der Kunst im Dienste nationaler Erziehung fand in der NS-Zeit statt. Doch endete mit dieser Richtung keinesfalls die Ideologisierung der Kunst überhaupt. Ihr wurde etwa in den sechziger Jahren von manchen Autoren eine herrschaftsstabilisierende Funktion vorgeworfen, während andere im Kunstunterricht besonders nach dem Konzept der „visuellen Kommunikation", einen Beitrag zur Emanzipation des Menschen sehen wollten (vgl. *Gifthorn* 1979). Wir wollen diese Analyse nicht vertiefen. Sie soll uns bei unserer Frage nach der Bedeutung von Kunst in der Erziehung nur zur Vorsicht vor globalen und undifferenzierten Feststellungen mahnen.

2 Die Aufgabe der Erziehung

Man kann die Aufgabe der Erziehung ganz allgemein als die Vermittlung von individueller Entwicklung mit den in der Gesellschaft vorhandenen Lebensmöglichkeiten und Lebensmustern in Gestalt von sozialen Rollen, moralischen Werten, kulturellen Angeboten, Organisationsformen des Produzierens und Handelns, politischen Prinzipien etc. bezeichnen. Vermittlung bedeutet dabei zweierlei: die Förderung des kindlichen Heranwachsens durch alle Ressourcen, die in einer gegebenen Kultur zur Verfügung stehen, und die Beeinflussung dieses Prozesses dahingehend, daß die Heranwachsenden den intellektuellen, sozialen, moralischen und emotionalen Anforderungen ihrer Gesellschaft und Kultur entsprechen, soweit das von ihren individuellen Voraussetzungen aus möglich ist. Zumindest in den modernen europäisch-amerikanischen Gesellschaften steht diese allgemeine Erziehungsaufgabe unter drei Prinzipien, an deren Realisierung sich der Grad der Aufklärung einer Gesellschaft bemißt.

1. Im Zentrum des Erziehungsprozesses steht das Kind als Subjekt. Der Erzieher ist, wie *Nohl* (1970, S. 128) zu Recht betont, vor allem für das Subjekt verantwortlich. Das muß nicht bedeuten, daß das Kind - wie bei manchen Reformpädagogen - mit mythischen Erwartungen befrachtet und zum Retter der Menschheit proklamiert wird. Ich verstehe darunter ganz schlicht, daß alles, was in

gegebenen Erziehungsprozessen geschieht, den konkreten betroffenen Kindern nutzen muß, indem es ihnen beispielsweise einfach Freude macht oder ihre Neugier befriedigt und ihren Horizont erweitert oder indem es ihnen Wege in ihre Zukunft öffnet, wobei es am besten ist, wenn alle drei Motive zusammentreffen.

2. Das Ziel der individuellen Entwicklung ist Freiheit. Eine zentrale Frage der modernen Pädagogik ist es daher, wie Freiheit möglich ist, obwohl für jeden Menschen das Spektrum seines Anteils an den gesellschaftlichen Lebensmöglichkeiten begrenzt bleibt - durch seine physischen und psychischen Grenzen, so ausweitbar diese auch immer sein mögen, durch seine soziale Herkunft, durch Entscheidungen ihm nahestehender Menschen, durch die Notwendigkeit soziale Beziehungen einzugehen und aufrechtzuerhalten. Die Antwort der modernen Pädagogik auf diese Frage konzentriert sich auf den Begriff der Selbsttätigkeit. Damit ist eine Form des Sich-Veränderns gemeint, die nicht bloße Reaktion auf Vorgaben der Erziehenden ist, sondern die von dem Individuum selbst initiiert und gesteuert wird. Es gibt viele Formen solcher Aktivitäten, denen die Pädagogen seit Rousseau nachgespürt haben. Eine schon früh von vielen Kindern ergriffene ist das freie Malen und Modellieren. In ihm schafft das Kind in Eigenaktivität sein Bild von der Welt, in dem diese als von ihm beherrscht und mit Bedeutung versehen erscheint.

3. Freiheit ist kein Zustand, der zu einem angebbaren Zeitpunkt erreicht wird, von dem an der Mensch dann mündig und kritisch und selbstbewußt in seiner Welt agiert. Freiheit wird immer wieder im Lebenslauf durch individuelle Erfahrungen wie Krankheit oder die Einwirkungen des Alterns und durch sozial Zustoßendes in Frage gestellt. Traditioneller Weise wurden diese Probleme mit der Fähigkeit zur Selbstbildung beantwortet. Inzwischen wird für die Erziehungswissenschaft erkennbar, daß die pädagogische Aufgabe nicht mit dem Ende der Ausbildungszeit endet, sondern daß die Menschen zu verschiedenen Zeiten ihres Lebens Hilfe zur Selbsthilfe in Form von Bildung, Gespräch, Beratung, Therapie oder ähnlichem bedürfen. Sicher liegt hier nicht allein ein Feld der Pädagogik; in vielen Fällen sind Mediziner, Psychologen oder Arbeitsberater gefragt. Aber das Angebot von Hilfe im Lebenslauf wird immer mehr zu einem zentralen Arbeitsbereich von Pädagogen. Kunst ist eines der Medien, in denen solche helfende Begleitung stattfinden kann.

3 Die Kunst als Verdichtung von Erfahrungen der Wirklichkeit

Es ist nicht möglich, daß jede neue Generation das relevante kulturelle und gesellschaftliche Wissen selbst neu erzeugt. Kulturen speichern daher ihr Wissen in viel-

fältigen Objektivationen, die die Zusammenfassung langer Erkenntnis- und Konsensbildungsprozesse über das, was bedeutsam ist, sind. Solche Objektivationen sind z. B. Mythen, religiöse oder philosophische Systeme, Gesetze, Wissenschaften, Techniken und politische Verfassungen. Das alles hat ja auch in der Schule seinen Platz gefunden. Ein kultureller Weg der Festschreibung von historischen Erfahrungen besteht in der Herstellung einer Bilderwelt. In ihr sind Darstellungen und Interpretationen des guten oder bösen Lebens, des rechten oder falschen Handelns, der ästhetischen Wahrnehmung und Verfremdung der Welt festgehalten, von den Götterfiguren früher Hochkulturen, über die Darstellungen der Heilsgeschichte an mittelalterlichen Kathedralen, die mystische Natur in den Bildern von Franz Marc bis hin zu den Comics vom unbesiegbaren kleinen gallischen Dorf oder dem Geizhals Dagobert Duck. Die Macht des Bildes besteht in der von ihm erzeugten Illusion der Wirklichkeit - das Gezeigte ist für den, der seine Voraussetzungen teilt, präsent. Die Teilnahme an bestimmten Bilderwelten drückt also Zugehörigkeit aus oder kann Zugehörigkeit schaffen.

In dieser Bilderwelt müssen nun allerdings Differenzierungen beachtet werden. Ich will hier nur eine Unterscheidung vornehmen, die für das moderne Kunstverständnis konstitutiv ist.

1. Als Kunst im engeren Sinne gelten Werke, die zum einen eine bestimmte Bedeutung oder einen Sinn zum Ausdruck bringen, zum anderen ästhetischen Normen entsprechen. Beide Kriterien können sich heute nicht auf einen allgemeinen Konsens stützen. Denn der Individualisierungsprozeß seit dem 17. Jahrhundert betrifft die Ebene der Bedeutungen ebenso wie die der Stile. In der Diskussion, die unter dem Stichwort der Postmoderne läuft (vgl. *Huyssen* u. *Scherpe* 1986), wird nicht nur auf den raschen Wechsel der Stile, sondern auch auf die Kombination aktueller und historischer Stilelemente durch das sog. „Zitieren" hingewiesen. Dieser Individualisierungsprozeß erschwert sicher dann den Zugang zu modernen Kunstwerken, wenn man an sie in der Erwartung auf eine klare und allgemeingültige „Aussage" herantritt. Zugleich eröffnen sich aber auch Möglichkeiten: Kunst verliert ihre weltanschauliche Autorität, und der Umgang mit ihr wird zu einer Exploration eigener Erkenntnis-, Phantasie- und Erlebnispotentiale.

2. Von der Kunst im engeren Sinne sind die trivialen Bildproduktionen zu unterscheiden, die sich an den Bedürfnissen breiter Konsumentenschichten zu orientieren suchen. Wann man als Beispiele auf Comics, Filme, Werbeplakate, Fotografien verweist, wird freilich auch gleich klar, wie unscharf die Trennlinie zur Kunst häufig ist. Vielleicht kann man sagen: Wo die Anschauenden nicht gefordert werden, sondern wo sich das Bild ihren Wünschen und Sehnsüchten anschmiegt, dort handelt es sich um triviale Kunst. Damit sollen nicht gleich Tabus aufgerichtet werden, denn die spielerische Beschäftigung mit Trivialem kann

durchaus lustvoll und entspannend sein. Allerdings birgt Triviales auch die Möglichkeit in sich - die die Werbung ja weidlich ausnutzt -, die Rationalität des Menschen zu unterlaufen, um seine Wünsche und Sehnsüchte auszubeuten. Gerade darum ist es notwendig, auch der Kunst gegenüber die Rationalität zu stärken, nach Interessen und Absichten und ihrer Verkleidung zu fragen - was durchaus auch lustvoll sein kann, wie ein detektivisches Spiel.

3. Diese Überlegungen führen schon auf die Einsicht hin, daß Kunst nicht einfach autonom, sondern ein gesellschaftliches Teilsystem ist, das in Beziehungen zu anderen gesellschaftlichen Teilsystemen steht. Man stößt auf diese Zusammenhänge, wenn man etwa der Frage nach dem Künstler und seinen Lebensumständen, nach seinen Zielen und seinen religiösen, kulturellen und politischen Auffassungen, nach seinen Auftraggebern oder Sammlern, nach seinen Gegnern, und nach der Rezeption seines Werkes nachgeht. Damit die Bilderwelten der Kunst entstehen und verbreitet werden, müssen Gesellschaften erhebliche Investitionen vornehmen, von denen sie auch die Berechtigung zu Ansprüchen an die Künstler abzuleiten suchen.

4 Die Kunst und das Kind

4.1 Über das künstlerische Tun des Kindes

Kunst hat im Erziehungsprozeß einen gewissen Spielraum, weil die Beschäftigung mit ihr keine unabdingbar notwendigen Qualifikationen verschafft. Man kann auch ohne Kunst etwas Ordentliches werden. Kunst ist nicht Lebensbasis, sondern Begleitung. Künstlerische Betätigung trägt daher ein Moment der Freiheit und der Freiwilligkeit an sich. Das läßt sich an der künstlerischen Produktivität von Kindern gut beobachten. Ob ein Kind Bilder malt oder Gegenstände modelliert, ist letztlich seine Entscheidung - eine Entscheidung allerdings, deren Zustandekommen stark von den spontanen Interessen oder Desinteressen der Menschen, mit denen es lebt, herausgefordert wird. Denn unsere Entscheidungen beziehen sich auf einen Horizont der Möglichkeiten, der das enthält, was überhaupt wählbar ist.

An der Familie lassen sich Vor- und Nachteile dieses „Spielraums" der Kunst gut exemplifizieren. In ihr gehören künstlerische Aktivitäten im allgemeinen zum Bereich der Freizeit und des Spiels mit den Kindern. Frei können sich vorhandene kreative Interessen und Fähigkeiten entfalten. Allerdings hängen die Anregungen, die die Kinder erhalten, stark von den zufälligen Möglichkeiten und Neigungen der Erwachsenen ab. Ganz abgesehen davon, daß Eltern, die von Sorgen über Arbeitslosigkeit und Verarmung gepeinigt sind, sicher häufig nicht die Kraft haben, ihre Kinder künstlerisch zu fördern. Die Kehrseite des Spielraums für Kunst besteht also

in der Zufälligkeit der Förderung kindlicher Aktivitäten bis hin zu dem Extremfall, daß diese überhaupt fehlt. Das ist nun nicht darum ein Verlust, weil der Gesellschaft dadurch vielleicht künftige Künstler verlorengingen, sondern weil dem Kind ein Medium zur Auseinandersetzung mit sich und seiner Welt fehlt - ein Medium, das von der Betätigung der Hand bis zum ästhetischen Urteil nahezu alle Fähigkeiten des Menschen in Anspruch nimmt. Der Anlaß des Vortrages, auf dem dieser Artikel basiert, war eine kleine Ausstellung von Kunstwerken, die behinderte Menschen geschaffen haben. Ich habe manchmal darüber nachgedacht, wie vieles ihnen fehlen würde, wenn sie diese Möglichkeit zur Kreativität nicht gehabt hätten. Wieviel würde fehlen an Schulung der Hände und des Auges, an Auseinandersetzung mit Materialien, an Kommunikation mit anderen und an Stolz auf das eigene Werk. Das alles kann dem Subjekt das Erlebnis geben, selbst etwas bewirken zu können, selbst Urheber eines Stückes Welt zu sein. Ich gehe noch einmal zurück zum Kind in der Familie. Soll hier die Förderung künstlerischer Aktivitäten nicht der bloßen Zufälligkeit überlassen bleiben, so müssen sich die Eltern selbst Anregungen dafür suchen können, was man mit Kindern anfangen kann. Denn Möglichkeiten, die Kinder haben sollen, müssen im allgemeinen zunächst von Ihren Eltern entdeckt werden. Es öffnet sich hier also ein weites Feld der Familienbildung und -beratung, die Eltern ein Stück auf dem Weg mit ihren Kindern begleitet.

In den öffentlichen Bildungseinrichtungen vom Kindergarten bis zur Schule hängt die künstlerische Betätigung der Kinder weniger vom Zufall persönlicher Interessen der Erwachsenen ab. Denn „Kunst" gehört zum Repertoire des Unterrichts. Vor allem in den Grundschulen wird viel gemalt und modelliert. Wer in Grundschulklassen kommt, wird häufig Bilder der Schülerinnen und Schüler an den Wänden oder auf quer durch den Raum gespannten Schnüren hängen sehen. Das Problem liegt hier weniger in der Zufälligkeit der Forderung, sondern, pointiert gesagt, in der Zufälligkeit der Freiheit. Der zentrale Widerspruch der Schule entsteht aus zwei konkurrierenden Zielsetzungen: Da ist einmal die institutionelle Aufgabe, alle Schüler zu festgesetzten Zeiten nach vorgegebenen Plänen und gleichmäßig zu fördern, und da ist die pädagogische Aufgabe, die Selbständigkeit des Kindes hin zur Mündigkeit zu entwickeln. Die zentrale Frage ist: wie kann Selbständigkeit aus einem fremdbestimmten Prozeß hervorgehen? Die Antwort kann nur lauten, daß Selbständigkeit von Anfang an da sein muß und da ist, und daß alles, was die Erziehung tun kann, darin besteht, dieser Selbständigkeit Raum zu geben. Künstlerische Aktivität in ihrer „Zwecklosigkeit" eignet sich dazu besonders, da sich in ihr das Moment des Spielerischen und Lustbetonten mit dem Moment der Ernsthaftigkeit bei der Erfassung der Welt vereint. Dem widerspricht, daß „Kunst" ein Fach ist, wie andere auch, daß die Produkte benotet werden, daß auch die anderen institutionellen Regelungen der Schule greifen. Wo bleibt da die Freiheit des Schülers? Man kann ihr in der Schule nur dann näherkommen, wenn die Lehrer und Lehrerin-

nen ihre Voraussetzungen der Institution abringen. In den pädagogischen Reformbewegungen seit Comenius, besonders aber in der Reformpädagogik unseres Jahrhunderts sind die Bedingungen dafür durchdacht und zum Teil erprobt worden. Zentral ist der Gedanke: Anregung statt Belehrung: Das heißt für die künstlerische Aktivität Zeit und Raum schaffen, in denen gemalt oder modelliert, collagiert oder gedruckt werden kann; daß heißt Materialien und Techniken zur Verfügung stellen, die herausfordernd und spannend sind, die Probleme bieten, deren Lösungen für die Schülerinnen und Schüler interessant sind; und das heißt für das Produzierte Verwendungszusammenhänge finden, in denen es eine Bedeutung erhält. Denn Kunst ist eine Form der Kommunikation, in der Kinder über sich selbst und ihre Welt etwas sagen. Natürlich gibt es immer auch das Zwiegespräch mit sich selbst - aber im allgemeinen lebt Kunst aus der Kommunikation mit anderen, für die ihre Symbole einen Sinn haben. Das muß sicher nicht immer Tiefsinn sein: Wie können auch die Freude am Spiel mit Formen und Farben, mit überraschenden Perspektiven auf die Welt kommunizieren: Wie auch immer - ein entscheidender Gedanke der Reformpädagogik ist, daß Kinder produzieren, um etwas mitzuteilen.

4.2 Über die Rezeption von Kunst

Die Ideologien, von denen oben schon die Rede war, wirken sich am nachdrücklichsten auf die Rezeption von Kunst aus. Kunstwerke werden zum einen als ein Bestandteil der objektiven Kultur angesehen, die sich die Heranwachsenden aneignen müssen, um an der nationalen oder Menschheitskultur teilhaben zu können. Von anderen wird die Kunst der Kulturindustrie zugerechnet, die den Markt nicht nur mit Trivialem, sondern auch mit Reproduktionen von Kunstwerken aus allen Zeiten überschwemmt, so daß sich die Erziehung mühsam um die Befreiung des Individuums kümmern muß. Ich will, wie gesagt, diese Debatte hier nicht weiterführen. Nur der Hinweis scheint mir wichtig, daß bei beiden Perspektiven das Interesse der Erwachsenen an der Vermittlung eines Kulturerbes hier, an Gesellschaftskritik und Emanzipation dort, im Vordergrund steht. Wichtig scheint mir aber vor allem die Frage, was der Heranwachsende durch den Umgang mit Kunstwerken gewinnen kann.

Wenn Kinder in die Schule kommen, bringen sie bestimmte Bilderwelten schon mit. Sie stammen aus Bilderbüchern, dem Bildschmuck an den häuslichen Wänden, aus Comics, Werbung, Film und Fernsehen. Damit sind auch bestimmte Sehgewohnheiten festgelegt. Bei aller Differenzierung je nach Sozialschicht der Familie dürften diese Sehgewohnheiten im allgemeinen von einem naiven Realismus bestimmt sein, der sich kontrafaktisch zu den Produktionsbedingungen dieser Bilderwelten durchhält: Bilder treten auf als Abbilder der Wirklichkeit, die um so infor-

mativer sind, je genauer sie die Wirklichkeit wiedergeben: Aus Bildern könne man daher entnehmen, wie es wirklich ist beziehungsweise war. Wo dieser naive Realismus herrscht, steht der Mensch der ungeheuren Bilderproduktion der Gegenwart orientierungslos und unfrei gegenüber. Die zentrale Aufgabe der Beschäftigung mit (modernen) Kunstwerken in der Erziehung besteht daher in der Erweiterung und Differenzierung der Sehgewohnheiten. Dazu gibt es ganz allgemein zwei Wege:

1. Den ersten Weg möchte ich bezeichnen als „mit dem Künstler sehen lernen". Das Kind versucht sozusagen, in die Perspektive des Künstlers zu treten und sich vorzustellen, was er sieht. Dabei dürfte rasch deutlich werden, daß der Künstler nicht die alltägliche, eh jedem bekannte Wirklichkeit reproduziert, sondern daß sein Bild eine eigene Wirklichkeit ist. Die wichtigste Veränderung der kindlichen Einstellung dürfte also darin bestehen, daß Bilder nicht als Abbilder, sondern als Konstruktionen von Wirklichkeit verstanden werden. Wenn das gelingt, so ist Verschiedenes erreicht. Das Sehen bleibt zum einen nicht mehr auf den allgemein akzeptierten Konsens über Wirklichkeit fixiert, sondern das Kind lernt, daß man auch anders und anderes sehen kann, bis hin zu „abstrakten" Bildern, in denen Form und/oder Farbe selbst zum Gegenstand werden. Die Erweiterung der Sehgewohnheiten ist auch die Voraussetzung dafür, neue Bedeutungen zur Darstellung zu bringen. Zum zweiten öffnet sich ein Verständnis für den Pluralismus der Kunst. Wenn es nicht mehr um das möglichst getreue Abbild der Wirklichkeit geht, so sind unterschiedliche künstlerische Konstruktionen gleichberechtigt. Das heißt keinesfalls, daß man alle mögen muß. Der Individualisierung der Kunst korrespondiert auch eine Individualisierung der ästhetischen Urteile und Neigungen. Aber es kann auch für Kinder spannend sein, für sich herauszufinden, womit sie etwas anfangen können.

2. Den zweiten Weg möchte ich bezeichnen als „dem Künstler nachzuspüren". Das heißt sich Fragen stellen wie: Was ist das für ein Mensch, der so malt? Wo hat er angeknüpft, wovon hat er sich anregen lassen? Wie lebt er oder hat er gelebt? Wenn man solchen Fragen nachgeht, verliert die Konzeption des Künstlers den Anschein persönlicher Willkür. Seine Sicht auf die Welt erscheint nachvollziehbar und begründbar und wird damit zu einer, wenn auch individuellen und eigenwilligen, so doch berechtigten Sehweise, die die eigenen Sehgewohnheiten relativieren kann.

5 Und jenseits der Erziehung?

Ich habe hier in erster Linie über die Möglichkeiten der Kunst in der Erziehung nachgedacht, also über jenen Zeitraum des Heranwachsens, der traditioneller Wei-

se der Pädagogik überantwortet ist. Schon dabei hat sich gezeigt, daß diese Begrenzung nicht mehr so einfach durchzuhalten ist, denn es gibt jenseits der Erziehung Aufgaben für die Pädagogik, die ich als lebensbegleitende „Hilfe zur Selbsthilfe" thematisiert habe. In dieser Begleitung können viele Medien als Ansatzpunkt für neue Denkanstrengungen und für Veränderungsprozesse gewählt werden: die Sprache in einer ihrer Erscheinungsformen, die Arbeit, die Wissenschaft und auch die Kunst. Die Kunstwerke in unserer Ausstellung sind ein Beispiel für die Bedeutung, die Kunst als Medium von Produktivität und Kreativität gewinnen kann. Was Menschen später im Leben tun mögen, wofür sie aufschließbar sind, das hängt - wie die Altersforschung gezeigt hat - entscheidend von ihrer Bildungsgeschichte seit der frühen Kindheit ab. Was Erziehung für die Kunst tun kann, ist also vor allem, sie als ein Medium der Bildung für das ganze Leben zu erschließen und offenzuhalten.

Literatur

Gifhorn, H.: Kritik der Kunstpädagogik. Köln 1979

Hartlaub, G. F.: Der Genius im Kinde. Breslau [2]1930

*Huyssen, A.*u. *Scherpe, K. R.* (Hg.): Postmoderne - Zeichen eines kulturellen Wandels. Reinbek 1986

Langbehn, J.: Rembrandt als Erzieher. Leipzig 1890

Lichtwark, A.: Das Bild des Deutschen. Weinheim [2]1962

Nohl, H.: Die pädagogische Bewegung in Deutschland und ihre Theorie. Frankfurt/M. 1976

Richert, H.: Die deutsche Bildungseinheit und die höhere Schule. Ein Buch von deutscher Nationalerziehung. Tübingen 1920

Die Dialektik von Bildung und Bildern

Alex Baumgartner

Ich weiß nichts
Meine Produkte erzählen mir immer wieder,
daß alles anders ist,
erzählen mir immer wieder,
was ich nicht weiß
und immer wieder vergesse.

K.R.H. Sonderborg

1 Einleitung

Das Selbstverständnis unseres Lebens in Bildern und durch Bilder als Fundament des Daseins als Im-Bilde sein ist brüchig geworden. Das lange Zeit verbürgte Band zwischen Bild und Bildung beginnt zu zerreissen und stellt beides in Frage: das Bild und die Bildung. Fiktion und Wirklichkeit werden austauschbar, die Gegenstände scheinen sich in eine Informationskette aufzulösen. Ein eindeutiger Bezug des Individuums zum Wirklichen geht allmählich verloren und geht mit einer Vergleichgültigung des Selbst gegenüber der Welt einher. Erfahrung als ein Sich-Einlassen auf das zu begreifende Objekt wird durch das rationalistische Bildungskonzept begrenzt. Eine 'unreduzierte Erfahrung' (Adorno) fordert vom Subjekt ein vorbehaltloses Sich-Einlassen auf den zu erkennenden Gegenstand (*Schäfer* 1988); gleichsam ein ästhetischer Zugriff. Rationalität mag ein regulatives Prinzip unserer Erkenntnis sein, aber die ästhetische Rationalität ist zuvor ein konstitutives Prinzip; „denn ohne Sinnlichkeit würden wir nie eine Idee erkennen, weil Ideen uns überhaupt nur in leiblicher Erfahrung zugänglich sind" (*Dieckmann* 1994, S. 238).

Als Widerspiegelung der Wahrnehmung ist Ästhetikproduktion zugleich Entwurf auf eine Überschreitung des Wirklichen hin. Es ist zu vermuten, daß Erfahrungsgehalte im Modus ihrer Bedeutsamkeit,

„allein ästhetisch, in der Konzentration und im Verweis auf ästhetische Gegenstände, zu vergegenwärtigen und zu kommunizieren sind. Das heißt, daß wir nur ästhetisch erfahren können, was die Voraussetzungen unseres Wahrnehmens sind" (*Seel* 1991, S. 110).

61

In unserem unverstellten Handeln müssen somit verschiedene Modi der Rationalität Berücksichtigung finden, um unsere Handlungen mit subjektivem Sinn versehen zu können. Ästhetische Rationalität führt zu einer Pluralisierung von Rationalitätsfeldern, die sowohl wortsprachliche, als auch präsentative Symbole umfassen. Kunstwerke sind nun gleichsam im Schnittpunkt von Rationalitätsfeldern angesiedelt. Bestimmt Ästhetik das ontologische Feld, in dem primär die Erscheinung als das, was sie ist, konstituiert wird, ist Kunst mit überschießendem, semiotischen Gehalt aufgeladen.

> „In der Kunst erscheinen daher ontologische Weltverhältnisse, die man am besten als Prinzip der inneren Organisation der Form erklären kann" (*Zimmermann* 1993, S. 19).

Kunst schafft damit Situationen, in denen Situationen unserer Erfahrung zur Erfahrung kommen können (*Seel* 1991). Kunst ist eine Erfindung der Darstellung der Bedeutsamkeiten von Sichtweisen der Welt. Sie vergegenwärtigt die Bedeutsamkeit existentieller Situationen. Im Kunstwerk verdichtet der Künstler die Wirkungen, indem er die Darstellung des Wirklichen kondensiert und stilistisch überhöht (*Paetzold* 1976).

Kunstproduktion ist Entwurf auf eine Überschreitung des Wirklichen hin und transzendiert damit den Funktionskreis instrumenteller Vernunft. Bilder, die einen ästhetischen Erfahrungsprozeß auslösen, befähigen uns, unsere Anschauung revisionsfähig zu halten. Im Kunstwerk werden Erfahrungen durch eine ästhetische Ordnung zusammengehalten, gleichsam aus der brüchigen Wirklichkeit herausgehoben und integriert. Das Bild löst Brechungen und Spannungen gegenüber dem Realen aus, wobei dies konstitutive Prinzipien des Ästhetischen sind.

Eine Auseinandersetzung mit Bildern prägt das Subjekt, sein Erleben und Verhalten; da die Kunstwerke als imaginäre Spiegel und als Vorbilder wirken können (*Sturm* 1996). In der Erfahrung mit Bildern kann es zum Durchbruch von Objektivität im subjektiven Bewußtsein kommen und eine neue Sichtweise eröffnen, die im alltäglichen Erfahrungskontext bislang nicht da war.

Den Bildern wohnt zudem die Fähigkeit inne, geteilte oder teilbare Fähigkeiten symbolisch zu repräsentieren.

> „Das Bild ist mitteilbar geworden, der gemeinsame Besitz aller, die es anschauen. Es ist eine Objektivierung individueller Wahrnehmung, vergleichbar derjenigen, die in verbaler Beschreibung vollbracht wird" (*Jonas* 1994, S. 120).

Das Bild spielt auch im Erinnerungsprozeß eine zentrale Rolle, da wir im Wahrnehmungsprozeß stets dem Objekt und uns selbst auf der Spur sind; denn Bilder repräsentieren auch das Erinnerte und sind damit Geschichtsschreibung in der Anschauung. Somit ist jedes geglückte Bild ein Sinnbild der Welt in einer den Sinnen unmittelbar zugänglichen Form. Und das heißt:

„Das Gebilde zeigt uns nicht etwas anderes als die Welt oder eine andere Welt,
sondern es zeigt diese Welt als andere. Es zeigt keine neue Welt, sondern die Welt
von neuem" (*Wohlfahrt* 1994, S. 182).

2 Perspektivische Darstellung und mentales Bewußtsein

In der Malerei des Mittelalters finden wir eine unperspektivische Darstellung, eine
mystische Imagination: Durch das Bild, das als Abbild des Göttlichen (imago dei)
gesehen wird, erscheint das Jenseitige im konkreten Gegenstand vergegenwärtigt.
In der mittelalterlichen Malerei, in der kein von der Teilhabe am Leben unabhängi-
ger Raum existiert, verschmelzen Raumwahrnehmung und tradiertes Imaginäres.

Das Bemühen, eine Formel für räumliche Tiefengestaltung zu finden, gewann in
der Entwicklung der Spätgotik und der Frührenaissance programmatischen Charak-
ter. Vor der vollen Entdeckung der Zentralperspektive finden wir eine Zwischen-
form. Die Künstler malen ungeordnete Landschaften, bei denen wir einen stabilen
Mittelpunkt vermissen. Die Wahrnehmung war in diesem Zwischenstadium noch
voll sinnlich, was dem betrachtenden Auge ein 'Umhergehen' in den gemalten
Bildern erlaubte. In diesem Zeitabschnitt war das Auge noch nicht getrennt vom es
tragenden Leib. In dieser Ordnung gehörte das Auge einem Sehenden, das, um
alles auf dem Bilde zu erkennen, sich bewegen mußte, und der Blick war mit dem
Körper des Sehenden verbunden (*Romanyshyn* 1987)

Mit der Renaissance und der perspektivischen Darstellung kam ein neues Be-
wußtsein auf; der Blick wird nun im Zeitalter der Entdeckungen zum Überblick
dessen, der die Welt erfährt (*Sting* 1991).

Die Distanzierung der Welt als äußere Objektwelt ermöglicht die wissenschaftliche
Einstellung gegenüber der Realität: das messende Denken (*Gebser* 1978). Die ein-
getretene Trennung von Mensch und Welt wird mental in der Abstraktion, dem
Begriff überwunden.

„Die vertraute Unmittelbarkeit des Verhältnisses zur Welt löst sich auf in einem
Auseinandergleiten von Subjekt und Objekt. Durch ein geordnetes Bewußtsein wird
dieser beunruhigende Prozeß nun gebändigt in der Weise, daß man eine Einstellung
zu den Dingen sucht und gewinnt (...)" (*Gressieker* 1983, S. 17).

Das menschliche Bewußtsein objektiviert die Welt als dreidimensionale Raum-
welt. Das Auge wird in der Renaissance-Malerei zu einem Organ, das genaues Maß
der Welt nehmen will. Mit dem Auge der distanzierten Sehweise wird auch Gott ein
Platz in der Entfernung zugewiesen. Dies verdeutlichen die Fresken Michelangelos
in der sixtinischen Kapelle. Michelangelo verwandelte die idyllische Kapelle zu
einem dramatisch bewegten Kosmos. In seinem Jüngsten Gericht wird selbst der
Weltenrichter, obgleich im Licht stehend, zu einer Figur wie alle anderen; was

nichts anderes besagt, als daß Michelangelo das Weltgericht als ein sich in der Welt vollziehendes Drama deutet.

Abb.1 Illustration zum Reisebericht

Die Qualität des mentalen Bewußtseins zeigt der Fluchtpunkt perspektivischer Strukturierung auf: Eine neue Beziehung zwischen dem Sehenden und Gesehenen. Diese Beziehung ist von der Meinung geprägt, daß man die Welt am besten erkennen kann, wenn man sich von ihr entfernt. Diese Erkenntnis leitet eine neue Weise des Bewohnens unserer Erde ein.

"Im stillgesetzten Blick kristallisiert sich das unerschöpfliche Sein zu einer perspektivischen Ordnung" (*Waldenfels* 1986, S. 17).

Die Renaissance-Maler sahen ihre Aufgabe in der unmittelbaren Nachahmung der Natur. Die Kunstanschauung der Renaissance verlangt vom Maler zugleich Naturtreue und Schönheit (*Panofsky* 1985).

Die Malerei der Renaissance charakterisiert sich der mittelalterlichen gegenüber dadurch, daß sie das Objekt gewissermaßen aus der inneren Vorstellungswelt des Subjekts herausnimmt und ihm eine Stelle in einer fest gegründeten 'Außenwelt' anweist, zwischen Subjekt und Objekt Distanz legt und zugleich das Objekt vergegenständlicht und das Subjekt verpersönlicht (*Panofsky* 1985). Die Zentralperspek-

tive ist selbst die Verwirklichung und Erfindung einer beherrschten Welt und damit eine 'symbolische Form' (*Panofsky*).

Der Anspruch an das, was ein Bild zu leisten hat, wird von der Form her zur Abbildung. Vom Künstler werden Kenntnisse der Gesetze der Natur abverlangt. Der Renaissance-Künstler war überzeugt, daß die gegenständliche Natur über die Kenntnis ihrer Proportionen nachahmbar ist. Perspektive und Proportion sollten eine noch bessere Nachahmung gewährleisten.

> „Das 'nach der Natur arbeiten' setzt sich im Zuge dieser Denkweise um in ein 'wie die Natur arbeiten'" (*Prondczynski* 1993, S. 208).

Der Code der Perspektive einerseits und der Code der Anatomie vereinten die Renaissance-Künstler, um die Schönheit von Figuren zu erreichen. In der Harmonie der Masse und der Harmonie der Farben erblickten die Künstler das Wesen der Schönheit. Die Gleichzeitigkeit von Körper und Raum, ihre gegenseitige Abhängigkeit hat alle Maler der Renaissance inspiriert, da in dieser Verbindung eine 'demonstratio' von Schönheit gesehen wurde. Der menschliche Körper, eingefügt in den perspektivischen Raum, galt dem Renaissance-Maler als die vornehmste plastische Form.

Die bildnerische Grundauffassung wird eine anthropozentrische, und

> „das zentralperspektivische Raumsehen aktualisiert das anthropozentrische Ichverständnis des Betrachters geradezu paradigmatisch" (*Imdahl* 1979, S. 194).

In der Renaissance vollzog sich eine bewußte Verlagerung des wahrnehmbar Ästhetischen und Schönen aus dinglichen in rationale Gefüge. Das 'Imago dei' wird seit der Renaissance säkularisiert, was mit einer Unterscheidung von Subjekt und Objekt einhergeht.

3 Von der Vormoderne zum autonomen Bild

Im Nachahmungskonzept der Kunst, das die Renaissance und die ihr nachfolgenden kunsttheoretischen Strömungen ausbauten und immer neuen Begründungsversuchen unterwarfen, artikulieren Begriffe wie Werkeinheit, Geschlossenheit und Komposition. Die als Wertmaßstäbe für bildende Kunst angeführten Kriterien werden erst mit der Moderne, also um und nach der Mitte des 19. Jahrhunderts in Frage gestellt. Der Schwund religiöser, gesellschaftlicher und kultureller Ordnung unterminieren auch die Darstellungswürdigkeit der Dinge (*Waldenfels* 1989). Die Klammer zwischen Möglichem und Wirklichem zerbricht nun endgültig und unwiderruflich; die Identität von Sein und Natur wird aufgelöst.

> „Im ästhetischen Naturerlebnis drängt sich nun bereits der Vorbehalt der unendlich vielen möglichen Welten auf, denn wir können seit Descartes naturwissenschaft-

lich nicht mehr mit Gewißheit sagen, welche dieser Möglichkeiten in der Natur verwirklicht ist, sondern nur, mit welcher dieser Möglichkeiten wir funktional zurechtkommen. Diese Natur hat nichts mehr gemein mit dem Naturbegriff der Antike, auf den sich die Mimesis-Idee bezieht: das selbst nicht herstellbare Gebiet alles Herstellbaren" (*Blumenberg* 1957, S. 282).

Damit verlieren die Nachahmungsimperative ihr antikes Fundament. Ist die wirkliche Welt keine notwendige mehr, sondern lediglich eine der möglichen Welten, läßt sich auch das Mögliche gleichberechtigt nachahmen. Von nun an gehört auch das Virtuelle zum Bereich des Wirklichen.

„Es erfolgt ein Zerfall der metaphysischen Aura der Kunst, die die Romantiker noch einmal mit besonderer Intensität beschwören, werden die dem Schönen opponierenden Momente des Hässlichen nun endgültig freigesetzt und prägen entscheidend das Selbstverständnis der 'nachmetaphysischen' Moderne" (*Zimmermann* 1985, S. 382).

Im 19. Jahrhundert steht Natur als das Resultat ungerichteter mechanischer Prozesse, als Wechselspiel zufälliger Mutationen vor uns: das Resultat mag alles sein - aber ästhetischer Gegenstand wird es nie mehr sein können.

Die Syntax des Bildes ist von jetzt an nicht mehr eingefügt in eine umfassende Wert- und Lebensordnung, die Tradition einer auf diese Syntax hingeordnete 'Semantik' und 'Pragmatik' zerbricht, d.h. die Strukturgleichheit von Natur und Kunst ist endgültig suspendiert. Der Verlust einer verbindlichen Sinnstiftung sowie der Ordnungsschwund hat einen Schwund des Referenten zur Folge. Kunst deutet nicht mehr auf ein anderes Sein hin, sie ist selbst für die Möglichkeiten des Menschen dieses Sein (*Blumenberg* 1957).

Die mimetische Bildordnung wird abgebaut, es kommt zu einer Auflösung der traditionellen Werkeinheit. Kritisch gegen die Tradition gerichtete Begriffe wie Destruktion und Information spielen fortan eine Rolle.

„Daß die Kunst der Moderne nicht mehr in einem - wie dialektisch auch immer bestimmten - Begriff des Schönen aufgehen kann, ist angesichts dieser Umwertung ästhetischer Normen selbstverständlich. Die Ästhetik der Negativität repräsentiert ein Bild der Moderne, wie ihr Widerpart - die Ästhetik der harmonischen Vermittung - ein Bild der Tradition vermittelt hat" (*Zimmermann* 1985, S. 383).

Kunst verzichtet nunmehr auf jeglichen Mimetismus und gibt ihre Rivalität mit der Natur auf. Der Gewinn dieses Verzichtes ist, daß sie nun selbst in die Natur eingeht und Eigengesetzlichkeit gewinnt. So wird Wirklichkeit im Bild nicht lediglich dargestellt, sondern entworfen; damit demonstriert das moderne Bild die Bedingungen seines Gestaltungsgeschehens.

4 Die Struktur moderner Kunstwerke

Moderne aperspektivische Kunstwerke stellen den Betrachter oftmals vor ein Rätsel: in der Entgrenzung des Unterschieds von Darstellungsmitteln (Strichführung, Farbe, Material u.a.m.) und Dargestelltem. Im Fehlen einer die Wahrnehmung und Erkenntnis leitenden Perspektive -, allgemein in der Ungegenständlichkeit der Motive, lassen die Werke die Frage nach ihrer Aussage offen. In der integralen aperspektivischen Anschauung des Raumes erscheint die Zeit im Räumlichen konkretisiert (*Gressieker* 1983), der durch die Zeit bewegte räumliche Gegenstand der Wahrnehmung stellt sich dem Bewußtsein, das von der Zeit unabhängig ist.

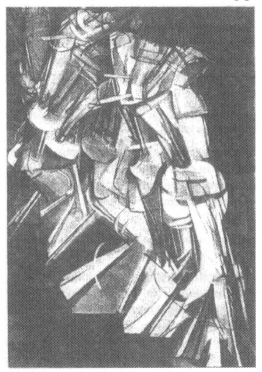

Abb. 2 Paul Cézanne

Bereits Cézanne bezeichnete die Kunst als 'eine Ordnung parallel zur Natur'. Seine formale Entdeckungsleistung geht einher mit der Fähigkeit, so etwas wie eine Emphase in der inneren Ordnung der Dinge tragfähig werden zu lassen, wobei seine Malerei noch auf die ansichtsbedingte, d.h. subjektiv phänomenale Wirklichkeit bezogen bleibt.

Durch den späten Cézanne - und hier vollzieht sich der Einschnitt zur bildnerischen Moderne - wird die seit der Renaissance gültige Bildidee endgültig erschüt-

tert. Zwei Aspekte sind hier wesentlich: Einerseits läßt Cézanne vermöge der Leerstellen den realen Schaffensprozeß im Bilde anwesend sein. Das Bild muß sozusagen im Betrachter erst vollendet werden. Anderseits können die Farbflecken auf der Leinwand nicht mehr eindeutig in eine stabile perspektivische Ordnung gebracht werden. Sie lassen sich auch in Umkehrungen lesen. Vorn und hinten bezeichnen auf dem Bilde keine unaustauschbaren Positionen mehr, eine Unterscheidung von 'Nähe' und 'Ferne' fehlt; d.h. Farbe erhält von Cézanne an einen strukturellen Selbstwert.

Cézanne ging es um die Darstellung einer unverstellten Natur, frei von allen menschlichen Projektionen (*Wormser* 1993). Der Bildraum wird von Cézanne dynamisiert; Farbe ist in Bewegung, wodurch sich die statische Realitätsabbildung in ein Fließen auflöst. Damit wird der Bildraum zu einer Textur von offenen Strukturmerkmalen. Für die Lebendigkeit der Bildfläche ist das Durchscheinen der unbehandelten Leinwand verantwortlich. Seine Verwendung von Elementen ('plans', 'taches') sind für sich genommen nichtig und werden erst im fertigen Bild sinnvoll (*Imdahl* 1979).

> „Damit lebt der Bildraum nicht mehr von der Illusion, die außerbildliche Wirklichkeit darzustellen" (*Paetzold* 1990, S. 108).

Der Kontrast, der Abstand und die Grenzen der optischen Zeichen werden zum sinnstiftenden Movens. Es ist die entstehende Ordnung eines im Entstehen begriffenen Dinges, daß sich prozeßhaft vor unseren Augen verdichtet. Cèzanne gibt dem Bild und der Malerei neue Regeln, der Bildraum verschwindet zugunsten eines Zeitraumes.

> „Damit wird erstmals in der Malerei Wirklichkeit nicht abgebildet, sondern entworfen" (*Jochims* 1975, S. 28).

Seit Cézanne ist es Aufgabe der Malerei, rein durch malerische Qualitäten, d.h. durch eine Vereinigung von Fläche und Farbe zu wirken. Von Cézanne führt eine direkte Linie zur aperspektivischen Darstellungsweise. Für die Malerei der Moderne wird es zunehmend wichtiger, Innen- und Tiefenbeziehungen zu erfassen, den 'Innenausbau' eines Formgefüges darzustellen. Die Ablösung der traditionellen Werkeinheit ist nun endgültig vollzogen, bildende Kunst überläßt sich nun ganz der ihrer Eigengesetzlichkeit. Es kommt zu einer Freisetzung der Farbe von ihrer mimetisch-repräsentativen Funktion und zu einer Freisetzung der Form von ihrer mimetisch-reproduzierenden Aufgabe; beides Voraussetzungen abstrakter Malerei.

Der analytische Kubismus befreit sich vollends vom Gegenstandsbezug, an dem Cézanne noch festhielt. Der Kubismus (Picasso, Braque, Gris) überwindet die vorgefundene Tradition, indem er in das Bild zugleich die Bedingungen seines Verstehens unterbrachte. 'Reliefraum' und 'Faltungsraum' der frühkubistischen Bilder sind durch Negativität gekennzeichnet, nämlich nicht ein Raum zu sein, der ledig-

lich Gegenstände aufnehmen kann, sondern auch das Moment der Zeit transparent machen kann. Dreidimenionales Erleben wird in einer tektonischen Struktur gestaltet, wobei das zeitliche Nacheinander des Sehens in die Simultanëität des räumlichen Nebeneinanders verdichtet wird.

> „Die Facettenstruktur ist Ausdruck des Integralen der Malerei als 'durée' im Sinne Bergsons. Licht und Farbe haben in diesen Bildern keine illusionistische, weil nicht modellierende Funktion" (*Hoffmann* 1987).

Wie der Kubismus versuchte, die Vielfalt der Erscheinungen des Gegenstandes auf den Begriff zu bringen und am Bild die Bedingungen des Gestaltgeschehens demonstrierte, verfremdete der Surrealismus seinerseits die alltägliche Seherfahrung durch unbewußte Erfahrungsschichten. Es kommt zu einem fliessenden Übergang zwischen Traumwelt und Wirklichkeit. Eine weitere Form der Verfremdung ist die, daß die bildende Kunst schließlich die reinen Farbvaleurs thematisierte < Mondrian > (*Paetzold* 1990).

Im modernen Kunstwerk entfalten Farben und Formen ein Eigenleben: das einzelne, für sich isolierbare Element ist für sich allein genommen ohne Bedeutung. Bedeutungsstiftend wird es durch laterale Verbindung mit anderen Elementen, und Sinn entsteht in der Verknüpfung der Zeichen untereinander (*Boehm* 1986).

Das zentrale Problem moderner Malerei stellt sich als Organisation der bildnerischen Mittel zu visueller Identität dar. Da die einzelnen Zeichen von sich aus auf nichts Eindeutiges mehr verweisen, entsteht eine Welt, die ein Abbild jeder denkbaren Wirklichkeit sein kann, gleichsam ein Schema der erlebbaren Erfüllung. In den Bildern finden wir somit eine semantische Polyvalenz und ein Spiel mit dem Referenten vor.

In der künstlerischen Arbeit kommt es zu Ausdifferenzierung und Umstrukturierung, zu kohärenten Verformungen, die an die bestehende Ordnung anknüpft. Vergrößerung und Verkleinerung sowie Verdichtung und Verschiebung, die an Freuds Traumarbeit erinnern, finden wir in den Bildern vor. Das Vexierbild ist ein metaphysisches Erkenntnismodell der Moderne mit dem ihm eigenen Changieren von Anwesendem und Abwesendem. Somit bleibt auch in der Moderne die Imagination wichtig, da Ästhetizität sich auf ein imaginatives Defizit gründet (*Waldenfels* 1982).

> „Der bereits erwähnte Ordnungsschwund hat einen Schwund des Referenten im Gefolge. Im extremsten Falle könnte die Kunst gegenstandslos werden. Ausschaltung der Referenz kann aber auch besagen, daß die erwähnte Differenz auf das Bild selber zurückschlägt im Sinne einer Selbstreferenz oder Selbstfiguration. Farbe, Linie und Bildraum tendieren dazu, nur noch auf sich selbst zu verweisen" (*Waldenfels* 1989, S. 338).

Die Materialität der Bilder tritt gleichsam nackt hervor. Sie wird durch Techniken wie Beimischung von Sand, Einlassung von Dingfragmenten verstärkt. Das schwarze Quadrat von Malewicz wie die Nagelfelder von Uecker ziehen wie andere

Dinge auch den Blick an oder weisen ihn zurück. Die Zeichenhaftigkeit erwächst sozusagen den Dingen selbst durch eine 'inszenierte Präsenz', in der der unbewußte Prozeß der Wahrnehmungsidentität von Bild und Ding gestört und suspendiert wird. Die imaginäre Geschlossenheit von Bild und Gegenstand wird aufgebrochen durch die Kluft des Nicht-Mehr und dem Noch-Nicht, in der Präsenz als Identität erscheinen kann wie bei den Bildern von Cézanne, Rothko und Newman.

Das Ästhetische hat im aperspektivischen Kunstwerk notwendig ein negatives Moment, eine negative Semantik. Es ist dies der Spielraum, die Bewegungen, die zur Entfaltung des Spannungsfeldes notwendig sind. Kunstwerke sind damit immer offen: Offen zur Weite immer neuer Beziehungen. Diese semantische Polyvalenz des Bildes führt zu einer gesteigerten Momentanëität. Negativität, d.h. die Abwesenheit eines eindeutig festgelegten Sinns in der positiven Darstellung kann als die Präsentationsstruktur aperspektivischer Kunst angesehen werden. Die Referenz der aperspektivischen Kunst ist in der Implikation zu suchen: Dargestelltes impliziert Nichtdargestelltes. Die Ästhetik des aperspektivischen Kunstwerkes, welches keine objektiven Wahrheiten mehr formuliert, ist in der negativen Präsenz zu suchen (*Bocola* 1987).

Somit wird Negation zur Grundlage aller bildlichen Erscheinungen und führt das Vorgehen der Kunst zu einer Erfahrung der Andersartigkeit von Sichtweisen. Moderne Kunst beharrt, statt die Identität der Dinge zu befragen, auf dem, was ihre Andersheit an Befremdlichem und gar Beunruhigendem aufweist.

Die Arbeiten Malewicz's sind ein Prototyp dieser Absicht. So ist das schwarze Quadrat auf weißem Grund von symbolischen Konnotationen weitgehend befreit und besitzt keinerlei hierarchische Gliederung (*Ingold* 1994). Das schwarze Quadrat auf schwarzem Grund markiert jene Leerstelle, an welcher das Bild zur Nullform, zur reinen 'Erregung' (Malewicz) wird. Die Natur, die gegenstandslose Welt des Suprematismus, bedeutet das Ende aller Begrenzungen und Unterscheidungen. Das Quadrat von Malewicz ist der Inbegriff von Abstraktion und Negativität.

„Das Bild soll in seiner bloßen Sichtbarkeit wahrgenommen und damit seiner Gegenständlichkeit entledigt werden" (*Ingold* 1994, S. 375).

Mit der Hegelschen Definition des Seins als 'reiner Abstraktion', das als das Unbestimmte, schlechthin Form- und Inhaltslose, in seiner Ungestaltetheit schon immer das absolut Negative gewesen sei, stimmt Malewicz' Begriff der Ungegenständlichkeit, wie er in der Theorie des Suprematismus zur Anwendung kommt, weitgehend überein.

Moderne bildende Kunst stößt an die Grenze der Dinghaftigkeit und der Bildhaftigkeit vor, ein Umschlagen des einen in das andere, eine Vibration von Anwesenheit und Abwesenheit wird im Bild zur Erscheinung gebracht. Diese zweifache Steigerung ins Extreme entspricht in gewissem Sinne Kandinskys Unterscheidung zwischen 'großer Abstraktion' und 'großer Realistik' (*Waldenfels* 1989). Im Rah-

men der großen Abstraktion führt die Eliminierung des Gegenstandes zu einer Verselbständigung des Mediums; und im Rahmen der großen Realistik zu einer Präsentation von Gegenständen selbst, statt von Gegenstandsäquivalenten.

Unter die große Abstraktion fallen die meisten Werke der sogenannten konkreten Kunst, die gerade dadurch zu kennzeichnen sind, daß kein konkreter Gegenstandsbezug vorhanden ist, sondern die Darstellung rein auf sich selbst bezogen bleibt. Die bildnerischen Mittel Farbe, Linien und Bildraum tendieren dazu, nichts außer sich darzustellen, was ein 'reines Sehen' beim Betrachter entfalten kann. Mondrian benutzte ausschließlich senkrechte und waagerechte Formränder und überzog die Bildfläche mit senkrecht verlaufenden, linearen dunkelfarbigen Streifen. In der Farbgebung beschränkte er sich auf die Grundfarben rot, gelb und blau, sowie die 'Nicht-Farben' schwarz, weiß und grau. Form wird zu einer Funktion der Farbe und vice versa; d.h. das Bild wird zum relationalen Gefüge. Eine solche Identität der Bildfläche wie auch der bildnerischen Mittel hat Mondrian zu der Aussage veranlaßt, daß die bildnerische Komposition Realität werde (*Imdahl* 1981), wobei er seine Malerei auf die Natur bezogen verstand; allerdings nicht als Abbildung von Natur, sondern als Aufdeckung des visuellen Strukturplans der Natur (*Jochims* 1975). Das Ergebnis Mondrians ist ein dem Bilde virulent innewohnender Rhythmus;

> „jeder Zeit- und Raumaspekt findet seine Identität in der Fläche. Damit zeigt uns Mondrian im Anschein absoluter geometrischer Eindeutigkeit in einem die Genese von Zeitlichkeit und Räumlichkeit" (*Boehm* 1987, S. 23).

Wir verweilten bei Mondrian bewußt etwas länger, da er für die Entwicklung der konkreten Kunst und für die 'große Abstraktion' maßgebend wurde als ein Maler, der die bildnerische Realisation als eine Bewußtwerdung der Prozeßhaftigkeit paradigmatisch einlöste.

Von Mondrian führt eine direkte Linie über Delaunay, Vasarely, Stella zu Rothko und Newman. In Delaunays Bildern zeigt sich Realität als etwas im Bild Hervorgebrachtes. Die Farben in seinen postkubistischen Kompositionen haben scheinbar eine Fähigkeit zu einer 'simultanëité rhythmique'. Er versuchte Tiefe anstelle einer perspektiven Illusion durch eine Bewegung der Farbe zu erzeugen. Unter den Begriff der konkreten Kunst fallen auch die Riesenbilder von Newman und Rothko.

Newmans große Bilder fallen durch eine überraschend einfache Bildkomposition auf: Eine homogen einfarbige Bildfläche wird von einzelnen senkrechten, meistens exakt begrenzten Farbflächen durchzogen. In Newmans Bild 'who's afraid of red' wird die deutlich festgelegte, in ihrer Parallelität und Rechtwinkligkeit exakt und vollständig bestimmbare Flächengestalt zur Bedingung von unbestimmbarer Größe und Unbegrenztheit (*Bockemühl* 1985).

Die Riesenbilder Newmans machen das Verhältnis zwischen Bild und Betrachter distanzlos. Bei Newman geht es um einen Entzug sinngebender Spuren im Bild.

„Das Bild bedroht das betrachtende Subjekt mit einem Raum und einer Zeit, deren Gestalten nicht antizipiert werden können" (*Schade* 1990, S. 227).

Rothko entwickelt seine Malerei aus der 'amorphen' Verwendung der Farbe der Surrealisten. Rothkos Bilder beschränken sich auf wenige, flächig nebeneinandergesetzte Farbzonen und bestehen eigentlich nur aus einem vielschichtigen Farbklang.

„Die Farbe ist bei Rothko (im Gegensatz zu Newman) erst im Vorgang des Anschauens zu ersehen. Ihre Wirkungsidentität verdankt sie dort gerade ihrer Verhüllung" (*Bockemühl* 1985, S. 55).

In den Bildern beider Künstler finden wir den 'inneren Klang', der Kandinsky zufolge ein Phänomen der großen Abstraktion und Ausdruck einer inneren Notwendigkeit ist. Das Ergebnis von Abstraktion und Reduktion bildnerischer Mittel ist das, was Kandinsky 'Stimmung' nannte und als Ergebnis der Abstraktion erwartete. Der 'innere Klang', der die positive Präsenz in Rothkos Kunst bildet, steht für das Ungewisse, Unfassbare. In Rothkos Arbeiten ist die vermeintliche Leere eine mystische Stille im Sinne einer 'symbolischen Prägnanz' (Cassirer).

In der konkreten Kunst finden wir neue, vielfältige Einstellungen zur Dingwelt. Die Werkfolgen der großen Moderne (Klee, Kandinsky, Picasso, Chagall u.a.) sind überwiegend organische Formungen und Umformungen visueller Wirklichkeit. Hier wird nun ein Blick auf Duchamps Werk relevant, das die bisherige Selbstinterpretation der Kunst radikal in Frage stellt.

Duchamp stellt 1913 in New York ein serienmäßig hergestelltes Fahrrad-Rad mit einer Gabel umgekehrt auf einen Schemel und erklärt dieses vorgefertigte Erzeugnis zur Kunst. Duchamp nimmt den subjektiven Eingriff des Künstlers weitgehend zurück, macht die ästhetische Indifferenz zum Thema und gibt dem Objekt einen sinnlosen Titel. Damit hob Duchamp den traditionellen Kunstbegriff mit seiner Theorie der 'ready mades' auf. Er negiert damit den traditionellen Werkbegriff mit den Kriterien formale Durchbildung des Ganzen, ästhetischer Reiz seiner Materialität und Sinnhaftigkeit der Beziehung von Titel und Gegenstand. Damit führt Duchamp ein neues Grundkonzept in die moderne Kunst ein, das Absurde (*Bocola* 1987). Er entlarvt die Vorstellung einer durch ästhetischen Sinn geeinten Welt als Illusion.

"In Duchamps Ready-mades wird der Sinn nur 'in negativer Form', durch Abwesenheit, durch das Fehlen jeglicher Gestaltung erfahren. Gerade durch das Fehlen einer positiven Gestaltung wird im Betrachter die Sinn-Frage 'konstelliert', als Frage präsent" (*Bocola* 1987, S. 36)

Duchamp ist damit zum Antipoden Cézannes geworden, da er nicht länger Beispiele eines wahrhaftigen Weltverhältnisses vorführt, sondern

„Objekte zeigt, an denen deutlich wird, daß ein solches Weltverhältnis unter den entfremdeten Bedingungen der Moderne gar nicht mehr möglich ist" (*Lüdeking* 1994, S. 360).

Das ready-made als Extremform der 'großen Realistik' ist Prototyp eines 'frei flottierenden Signifikanten', der keiner Referenz mehr verpflichtet ist. Von Duchamp an greift Kunst auf alle Materialien aus; moderner Kunst kann sich kein Material mehr entziehen.

Wir spannen nun den Bogen von Duchamp bis zu den Arbeiten von Jasper Johns, in denen der Einfluß Duchamps und Magrittes deutlich spürbar ist. 1954 malt Johns eine Fahne der USA. In der Mikrostruktur ist es eine informelle und sogar mit Zeitungsschnitzeln collagierende Malerei, welche in ihrer Makrostruktur die das Bildfeld selbst ausfüllende Fahne der USA zeigt. Die Fahne kann trotz der tachistischen Struktur auf Anhieb erkannt werden.

„Johns Bild ist nicht eine Identität, in der sich Fahne und Bild als eigentlich nicht subsituiertbare Werte dennoch wechselseitig bedingen. Die Wahrnehmung des einen ist der Wahrnehmung des anderen nur nachgeschaltet und umgekehrt" (*Imdahl* 1979, S. 194).

Das Wechselverhältnis von Bildsystem und Imagination zwischen Abwesendem und Anwesendem entfällt, was eine fortwährende Irritation erzeugt. Das Spiel mit dem Referenten ist bei Johns bis ins Extreme gesteigert, Bezeichnetes und Bezeichnendes oszillieren permanent. Somit ist Johns Bild ein Interferenzfall von Wirklichkeit und Kunst. Die Spannung evoziert im Betrachter die Frage nach dem Ursprung des Werkes, nach dem Ursprung alles Geschaffenen. Will Duchamp Orientierungslosigkeit, Verwirrung durch seine Werke aufzeigen, so zeigt Jaspar Johns die zwischen Kunst und Nichtkunst alternierende Erfahrung.

Die zeitgenössische Kunst ist wie keine andere eine Veranschaulichung frei produzierender Einbildungskraft, was sich u.a. im Spiel mit dem Referenten manifestiert. Kandinsky, Mondrian und Klee lösen auf verschiedene Weisen das Bild aus den Fesseln der Referenz, so daß es fortan als autonomes Zeichen in seiner eigenen Sphäre zirkuliert und durch das Spiel mit dem Referenten neue Möglichkeiten schafft und

„den allzu festen Wirklichkeitssinn mit einem 'Möglichkeitssinn' durchsetzt" (*Waldenfels* 1989, S. 339).

Die Möglichkeiten einer wiederholten Neubeschreibung der Wirklichkeit durch die Arbeit am Referenten sind vielfältig; so eine Verfremdung (u.a. Bacon), die Unterwanderung auf ein 'Präreales' (Dubuffet), die Erweiterung (Rauschenberg) sowie ein Oszillieren zwischen bildlichen und zeichenhaften Elementen (Klee, Magritte) (*Waldenfels* 1989).

Kunst, aus den weltlichen und theologischen Hierarchiesystemen mit ihrer Kanonisierung befreit, hat wie bereits gesagt, ihre formale und damit auch ihre existentielle Autonomie gewonnen. Somit ist Kunst auch auf die Dimension der 'Selbstschöpfung' und 'Selbstverwirklichung' ausgerichtet und nicht lediglich auf geometrische Konstruktionen und Logofizierung des Visuellen wie bei Mondrian und der konkreten Kunst.

Klees Formulierung, „die Kunst dient der Sichtbarmachung des Unsichtbaren" gibt einen Hinweis darauf, daß er mehr der Kraft des Unbewußten und deren Poetisierung als einer visuellen Logik vertraute. In Klees Kunst, die die Verwesentlichung des Zufälligen aufs Schönste aufweist, wird die Verwandlung des Innen in Außen und eben zugleich des Außen in Innen sichtbar.

Im Spielraum des frei Geschaffenen kristallisieren sich bei Klee unvermutet Strukturen. Klee will in der Sichtbarkeit seiner Bilder eine Farbdimension auftauchen lassen, gleichsam eine Physionomie des Seins, ein Sinnbild des Ordnens. In seiner 'Landschaft mit dem gelben Kirchturm' entfalten sich Farben und Formen zu einer ins Unbewußte, ins Traumhafte entführenden Zeitlichkeit; ständig wechselnd zwischen Zeitlichkeit und Absenz.

Die Surrealisten mit ihren fliessenden Übergängen von Realität und Traumwelt radikalisierten Klees Bilddenken, indem sie sich auf die automatische Niederschrift unbewußter Impulse verließen. André Massons automatische Zeichnungen sind Ausdruck innerer Befindlichkeit (*Peter, Lenz-Johanns, Otto* 1991). Sein Linienfluß scheint sich dem kontrollierenden Verstand zu entziehen. Das Gekritzel, die reine Geste mit ihrem eigenen Rhythmus ist Ausfluß des Unbewußten, das in einer späteren Phase zum gestalteten Ausdruck, zum Bild geformt wird. Auch bei den Künstlern Wols, Rainer, Bacon und Pollock finden wir einen Niederschlag von Leiberfahrung und Leibbestimmung, die in einem

> „suchenden Dialog mit dem Selbst und im Medium von Kunst stattfindet" (*Peter, Lenz-Johanns, Otto* 1991, S. 29).

Bei Wols beherrschen spontane malerische Gesten den imaginären Bildraum seiner Aquarelle. Es sind Vergegenwärtigungen vitaler Erinnerungsspuren mit einer unerhörten Präsenz, da die polyvalenten 'Wesen' zugleich Vieles darstellen. Auch Twombly mit seiner Nähe und gleichzeitigen Distanz zu kindlicher Kritzellust und künstlerischer Überformung, sucht die elementaren Formen der Ich-Selbstbewegung.

> „Man kann sagen, seine Bilder sind Protokolle einer Erinnerungsarbeit, die bis in den Bereich des 'memoire organique' vordringt" (*Mollenhauer* 1996, S. 211).

Twombly schwankt in seinen Werken zwischen Lebenswirklichkeit und Kunst, wobei er dieses Oszillieren durch Verweisen auf Gegenständliches einerseits und freier Figuration andererseits illustriert. Bei Rainer, zeitweise auch bei Baselitz, finden wir eine Verselbständigung der Leibgesten als Notationsspur. Rainer übermalt

u.a. Photographien von Gesichtern und verstärkt durch die zeichnerische Geste den photographischen Körperausdruck. Die gestischen Verdichtungen, Übermalungen und Durchkreuzungen geben den Blick auf den 'Riß im Subjekt' frei. Bacons Malerei ist ebenfalls motivisch um das Bild des Menschen zentriert. In seiner Malerei finden wir eine Art die gewalttätige Wirklichkeit zu sehen. Die Individualität des Körpers wird in seinen Bildern verformt oder zerdrückt und löst sich gleichsam durch eine chaotische Gewalt in zahlreiche Variationen auf. Bei Pollocks Malerei entstehen durch das Aufgeben eines Standpunktes, durch seine Bewegungen auf und um die Leinwand herum autonome Bildräume in den Ausdrucksspuren mehrgliedriger Raumgebilde. Damit verzichtet er auf das geläufige System der Repräsentation und schafft einen

> „Freiraum für die Kritik an der Folge der Entkörperlichung der Symbole und Symbolisierungsprozesse" (*Pazzini* 1988, S. 359).

Es vollzieht sich ein Wechsel von der Bildfläche zum realen Raum; von der Geste des Malens zu der des freien Agierens im Raum. Ab hier ist es in der Entwicklung der Moderne zu Performance und zur Landscape-Art nur ein kleiner Schritt (u.a. Horn; Christo).

Beuys nimmt für sein Werk den Mythos als Quelle kollektiven Bildbewußtseins. Er versucht, den mythischen Anteil der Menschheit zu aktualisieren und die Prozessualität alles Seienden aufzuspüren.

> „In den Zeichnungen geht es darum, den Blick für die dynamischen Gestaltbildungen der Natur einzuüben" (*Paetzold* 1990, S. 156).

Seinem gesamten Werk wohnt ein ausgeprägter appellativer Charakter inne; denn Beuys Absicht war es, durch ästhetische Erfahrung ein zeitkritisches Bewußtsein im Rezipienten herausbilden zu helfen.

Bei den Werken der letztgenannten Künstler finden wir Spuren der Biographie als auch Spuren der organischen Natur. Die in den Bildern vorgefundene symbolische Form leistet die Vermittlung von Erfahrungen und Erinnerungen, die allesamt als gegenläufige Spuren von Zeichen wirken. Der Rhythmus wird als zentrale Kategorie des Leibwissens manifestiert und stellt sich im Bild als Zeitgestalt dar. Gleichzeitig wird ersichtlich, daß die künstlerische Arbeit mit Verweisstrukturen für die zeitgenössische Kunst charakteristisch ist. Somit ist jedes geglückte Bild sowohl als Spur von Gesten wie auch von einer Idee geformt zu lesen. Bilder sind somit Simultanausdruck von Genese und Dinglichkeit. Das Bild bewahrt Erfahrungen vor dem Verschwinden und bleibt der Referenz auf ein Da-Gewesenes verpflichtet. Es repräsentiert sich im Zeichen einer Hinterlassenschaft der symbolischen Spur, die uns, wenn wir sie lesen wollen, neue Sichtmöglichkeiten und Sinnzusammenhänge eröffnen kann.

5 Ästhetische Erfahrung an und mit Bildern

5.1 Ästhetische Erfahrung als Bildungsgeschehen

Pädagogik sieht es als eine ihrer zentralen Aufgaben, die Bedingungen zur Konstitution autonomer Subjektivität zu schaffen, wobei eine Vermittlung von Erfahrung und begreifendem Erkennen vermutlich jene Umstände schafft, die eine reflexive Subjektivität ermöglicht (*Baumgartner* 1994). Dem Pathos dieser Zielsetzung entspricht aber nun der Zeitgeist keineswegs. Wir finden einen Umbruch im menschlichen Selbstverständnis vor. Im Gegensatz zur Erfahrung, die Kontinuität und Selbstreflexion voraussetzt, springen Raum und Zeit scheinbar hinaus. Raum und Zeit sind zu einer leeren Abfolge einer Ereignis- und Informationskette geworden, unfähig, das Subjekt als ein allgemeines zu konstituieren (*Raulet* 1988). Aufgrund der tatsächlichen Komplexität der erdumspannenden gesellschaftlichen Zusammenhänge ist der Einzelne überfordert, globale Verantwortung auf der Basis von Situationskenntnissen zu tragen, was zu einer Vergleichgültigung gegenüber der Welt führt und zu einem Verlust an Geschichtlichkeit; Bildung als Erinnerung verflüchtigt sich. Damit zerreißt der erlittene Erfahrungsverlust in zunehmendem Maße den Nexus zwischen Selbst- und Weltbezug. Die Zirkulation elektronischer Daten gewinnt zunehmend an Einfluß; und damit einhergehend erfährt sich das einzelne Subjekt kaum mehr als Urheber von Handlungen. Da einerseits alltägliche Bilder und subjektive Bildersammlungen Fülle und Lebendigsein der Phänomene und Objekte nur vortäuschen, andererseits Rationalität eindimensional auf die instrumentelle Dimension reduziert ist, verkümmern authentische und existentiell uns betreffende Erfahrungen.

Im Medium des ästhetischen Scheins erfolgt eine konsequente Neutralisierung dieser prinzipiellen Schwierigkeiten. Die Folge davon ist eine Ästhetisierung des unmittelbaren Lebensraumes und der unmittelbaren Lebensbezüge. Die fortgeschrittene Ästhetisierung der Welt ist nicht aufzuhalten. Bilderfluten ertränken die Einbildungskraft, die Ideen der Avantgarde werden in Werbung und Propaganda konsumierbar, ohne daß man dazu käme, Widerstand gegen den Fetischismus kapitalistischer Industriegesellschaften noch in ihr zu dechiffrieren. Die Auseinandersetzung mit der Welt wird überflüssig, weil die Welt so aussieht, als käme sie uns entgegen (*Bubner* 1989).

In der alltäglichen Bilderwelt finden wir meist die Nachahmung des bereits Nachgeahmten vor, dies führt zu einem fortschreitenden Schwund von Erfahrungsfähigkeit. Die tendenzielle Allgegenwärtigkeit der Bilder ist erkauft mit der Entwirklichung der Wirklichkeit. Fiktion und Wirklichkeit verschmelzen in den referenzlosen Metamorphosen einer Bilderwelt, deren Wandelbarkeit und Beliebigkeit sich seit der Entstehung des Films durch die elektronischen Medien drastisch erhöht hat und

jeden Bezug zur Wirklichkeit überflüssig macht. Die Erfahrung des Sehens wird auf eine passive Betrachtung eingeengt und evoziert alles andere; aber gewiß nie eine Anschauung, die Wirklichkeit potenziert. Erfahrung wird auf bereits Erfahrens reduziert. Eine Erfahrung aber, die keine neuen Erfahrungsperspektiven und -räume eröffnet, wird als entfremdet erfahren und verhindert subjektive Sinnfindung.

Die Pädagogik hat hier die Chance, 'Möglichkeitsräume' für die Inszenierung unreduzierter Erfahrungen zu schaffen, damit die Fähigkeit zur Selbstgestaltung als praktische Erfahrung mit sich selbst entstehen kann.

Da heute die Vergesellschaftung der Subjekte vor allem über ihre Individuierung erfolgt, ist ästhetische Erfahrung und - Rationalität, die innere Erfahrungen und Zustände sowie den sinnlichen Umgang mit den Dingen reflektiert, eine unabdingbare Ordnungsbestimmung von Selbstentwurf geworden (*Dieckmann* 1994). Volle Handlungsfähigkeit gestaltet sich im Bildungsprozeß durch das sich entfaltende Zusammenspiel von ursprünglich mimetischen und kontinuierlich erworbenen rationalen Verhaltensweisen. Von der Ermöglichung dieses Zusammenspiels

> „wird weitgehend alle künftige Erfahrungs- und Begriffsfähigkeit, alle Ichfestigkeit und Selbstbestimmungskompetenz, damit zugleich auch das mögliche gesellschaftliche Potential allen selbstbestimmenden Widerstandes vorentschieden, der sich gegen einen ungehemmten Prozeß des Erfahrungsverlustes noch richten könnte" (*Vogel* 1992, S. 37).

Dies gelingt im Bildungsprozeß immer dann, wenn Erfahrungen als unmittelbare zum Tragen kommen; d.h. Erfahrung darf in einer Bildung, die Selbstbestimmung der Subjekte ermöglichen soll, nicht um ihren ästhetischen Realitätsanteil verkürzt werden, da volle Handlungsfähigkeit auf die Dialektik von Unmittelbarkeit und Vermittlung von Nicht-Identischem und Identischem angewiesen ist.

Erfahrungen, die eine volle Subjektivität ausmachen, dürfen die Sinnlichkeit nicht schon vorab unter den Begriff des Allgemeinen subsumieren. In der ästhetischen Erfahrung holt der poietisch-gestaltende Selbstbezug die verdrängte Naturseite des Subjekts als Tiefendimension des Menschen wieder ins Leben. Im präsentativen Raum des Ästhetischen wird es möglich, dem Bedürfnis nach selbstsymbolischem Ausdruck und Darstellung zu entsprechen. Der praktische Vollzugscharakter des Ästhetischen darf dabei allerdings nicht in der Irrationalität von Gefühlen, in der Suche nach dem ganz Anderen und Emotionalem aufgehen, sondern muß die gesamte Subjektivität umfassen, damit auch Verstand reflektieren. Voraussetzung des Gelingens dieser Art Erfahrung ist eine Motivation, sich den unterschiedlichsten Aspekten des Objektes auszusetzen ohne den vorab gegebenen Anspruch instrumenteller Verfügbarkeit und ohne die Illusion, die eigene Subjektivität aus dieser Auseinandersetzung heraushalten zu können (*Schäfer* 1988).

Die ästhetische Erfahrung als eine integrale erweitert menschliche Sinnerfahrungs- und Sinngestaltungsmöglichkeiten. Das ästhetisch sich erfahrende Bewußtsein wen-

det sich auf sich selbst zurück und macht auch Erfahrungen über sich selbst; eine solche Erfahrung darf als bedeutsamer Teil des Bildungsprozesses gesehen werden. Da in der ästhetischen Erfahrung es dem Subjekt gelingen kann, 'seine' Situationen selbst zu inszenieren, konstituiert sich damit auch sein Selbst.

Ästhetische Bildung hat an der bislang verhinderten Erfahrung und am unerfüllten Verlangen nach Glück anzusetzen. Eine Bildung, die auch die ästhetische Dimension einbezieht, hat die Chance, ein mehr an Lebens- und Handlungsmöglichkeiten zu entbinden, da im ästhetischen Prozeß Imagination, Korrespondenz und Kontemplation zusammentreffen. In der ästhetischen Erfahrung eröffnen sich folgende Sinndimensionen:

- Distanznahme von gesellschaftlich vorgelebtem und verordnetem Sinn;
- Herstellung von differenten Sinnbezügen;
- Sinneröffnung für gleichberechtigte Sinnentwürfe;
- Sensibilisierung für unterdrückte Wünsche und Bedürfnisse (*Ruge* 1994);
- sinnlich erfassbare Gegenstände nach selbstgesetzten Regeln erzeugen; sowie
- Toleranz gegenüber vieldeutigen ästhetischen Strukturen.

5.2 Wirkung und Geltung des Bildes

Aus dem breiten Spektrum ästhetischer Erfahrungsmöglichkeiten beschränken wir uns im folgenden auf Erfahrungen an und mit Bildern.

Damit Vernunft nicht in der Zweckrationalität endet, braucht sie kritische Erfahrung. Sie bedarf der die Konventionen aufbrechenden 'Unbestimmtheitsstellen', der Schocks, Risse und Krisen in der Erfahrung von Wirklichkeit, die das Subjekt zur Erfahrung der Möglichkeiten von Veränderungen führen; denn Bilder sind dadurch ausgezeichnet, daß sie historisch bestimmte, subjektiv/intersubjektiv vermittelte Selbsterfahrungen ermöglichen, wobei diese eine neue Perspektive der Wahrnehmung und Empfindung eröffnen und somit für die Differenzierung unserer Persönlichkeit bedeutsam sind (*Hellenkamp, Musolff* 1993).

Das Kunstwerk ist paradigmatisch für die Wirkungsweise der Einbildungskraft, denn Kunstwerken wohnt die Kraft inne, uns einen fiktiven Raum zu eröffnen, da sie mit einer Überbestimmtheit ausgestattet sind. Das gelungene ästhetische Objekt gewährt

> „uns einen Blick auf die Formen, in denen wir die Welt ansehen, in denen wir die Welt haben" (*Seel* 1993, S. 253).

Das Kunstwerk verdichtet eine Fülle individueller Erfahrungen einer Epoche und gestaltet Erlebnisse, die von den getäuschten Erwartungen des Alltags unabhängig sind.

„Kunst ist also eine Sinneserfahrung im Sinne einer Eröffnung von Sinn, die jeweils auf die existentielle Erfahrung des Individuums bezogen wird" (*Ehrenspeck* 1996, S. 253).

Ästhetische Erfahrung mit Bildern hilft dem einzelnen Menschen, in der Welt der Bilder 'sein Bild' zu entwerfen; damit ist Erfahrung mit Bildern ein Zugang zur Welt. Das Sich-Einlassen auf Bilder fordert eine Hingabe an das Objekt. Das Bild eröffnet uns dann seinen Spielraum und wir lernen seine Intention, seine Botschaft erkennen. Es entsteht eine Verklammerung von Anschauung und Denken; eine Balance von Sinnlichkeit und Begriff.

Ästhetische Erfahrungen an und mit Bildern
- fördern ein Sich-Öffnen gegenüber dem Gegenstand;
- wecken die Aufmerksamkeit gegenüber den Phänomenen;
- setzen am Leib- und Lebensbezug an;
- sensibilisieren für Differenzen; und
- steigern die Einbildungskraft und die Imaginationsfähigkeit.

All die genannten Aspekte deuten auf den Ereignischarakter ästhetischer Arbeit hin.

Kunst zeichnet sich gegenüber anderen Gegenständen durch die Merkmale Dichte und Fülle aus, wobei Dichte den Umstand meint, daß sich im Kunstwerk das in der alltäglichen Erfahrung von Welt Zerstreute des erfahrenen Sinns versammelt. Kunst somit gleichsam ein Synonym für die kulturspezifische Herausbildung des humanen Erkenntnisvermögens als Wahrnehmung und Selbstwahrnehmung.

„Denn in ihren Modellen erscheint Realität fiktionalisiert und das Imaginäre als Ordnungssystem des Realen als Bedeutung" (*Reck* 1991, S. 157).

Einfach durch ihre Formen spricht das moderne Kunstwerk für das Kontingente, Nicht-Identische; ist zugleich bestimmt und nichtbestimmt durch die Diskrepanz von sinnlichen und konstruktiven Anteilen. Kunstwerke sind als Wiederspiegelung von Wahrnehmung des Wirklichen zugleich Entwurf auf die Überschreitung des Wirklichen hin, indem sie mimetisches, nichtbegriffliches Potential freisetzen.

Das moderne Kunstwerk läßt eine Vielzahl von Möglichkeiten vorscheinen, die die Alltagserfahrung der Realität auf die menschliche Potentialität projiziert und verallgemeinert.

„Das Bild ist somit eine Objektivierung individueller Wahrnehmung einerseits, gleichzeitig eine Neuschöpfung aus vielen Möglichkeiten, das symbolische Noch-einmal-Machen der Welt" (*Jonas* 1994, S. 121).

Kunst ist daher der paradigmatische Fall utopischer Symbolisierung; und Kunst wird zum Ausdruck des Unverfügbaren einer immer neu angeeigneten Nicht-Identität.

Künstlerischer Ausdruck ist nicht als bloß subjektiver Ausdruck zu werten, er ist gleichzeitig Objektivation historischer und gesellschaftlicher Bedingungen und zugleich deren Möglichkeit, diese Bedingungen zu überschreiben (*Reck* 1991). Somit ist Kunst utopisch und verhält sich kritisch dem Bestehenden gegenüber. In der ästhetischen Erfahrung mit und durch Kunstwerke machen wir Erfahrungen mit der Gemachtheit bedeutsamer Erfahrungen, da das gelungene Bild die Möglichkeiten des subjektiven Vollzugs, zugleich aber auch seine Tat, und damit Schöpfung und Nachschöpfung in einem ist (*Richter-Reichenbach* 1985).

„Adorno hatte die Negation objektiv-verpflichtenden Sinns als Inbegriff der emanzipatorischen Potentiale der modernen Kunst verstanden" (*Wellmer* 1985, S. 27).

Er meinte damit das Infragestellen traditioneller Werte und Konventionen, die das Verdrängte, das Andere und das Unterdrückte ausgrenzten. Das Kunstwerk ist mit sich uneins und macht für Adorno Wirklichkeit in ausgezeichneter Weise sichtbar, gerade dadurch, daß es das 'Nicht-Identische' aufzuweisen vermag. Die Offenheit und Entgrenzung des modernen Kunstwerkes ist gedacht als

„Korrelat einer ansteigenden Fähigkeit zur ästhetischen Integration des Diffusen und Abgespalteten" (*Wellmer* 1985, S. 27).

Mit der Kunst der Moderne tritt das Moment der Veränderung der Wahrnehmung durch die ästhetische Erfahrung in den Vordergrund und führt zu einer Erweiterung der Sinn- und Objektgrenzen. Die moderne Kunst hat sich vom Rest des Schematischen, der in der Regel ästhetisch konservativ ist und das Bewußtsein vor Zweifeln schützt, befreit. Kunst kommt deshalb zur eigentlichen Geltung, weil sie das Selbstverständnis des Alltags durchbricht und eine Wahrnehmungsveränderung freisetzt, indem sie uns ergreift und in Bewegung setzt, wobei ästhetische Wirkung und ästhetisches Verstehen stets miteinander verschränkt sind (*Seel* 1991)

Seel geht von der Annahme aus, daß die Geltung von Kunst durch ihre Funktionen bestimmt ist, wobei er drei zentrale Funktionen bestimmt.

- 1. Die Vergegenwärtigung der Bedeutsamkeit existentieller Situationen;
- 2. Die Präsentation der Arten der Wahrnehmung sowie die Darbietung künstlerischer Darbietungsverfahren;
- 3. Die Vergegenwärtigung der Relevanz ästhetischer Wahrnehmungssituationen.

Die Integration dieser Aspekte führt zu einer Vergegenwärtigung existentieller Situationen im Modus der Betroffenheit. Der Sinn von Kunst liegt demnach darin, in der Darstellung möglicher oder bestehender Realität den Menschen zu berühren und die Situation zu erhellen.

80

Durch Kunst werden Situationen geschaffen, in denen Erfahrungen zu neuen Erfahrungen kommen können, gleichsam zu einem Prozeß der Ermöglichung von Welterschließung. Da Kunst nicht lediglich eine Vergegenwärtigung und Verdichtung potentieller Situationen ist, sondern von Erfahrungsgehalten, dem, was den Charakter von Situationen insgesamt prägt, kann sie als Medium des Ausdrucks teilbare Erfahrungen präsentieren.

> „Die Einmaligkeit der großen Kunst hat die Gewalt, eine Sichtweise zu eröffnen, die im lebensweltlichen Kontext bis dahin nicht erreichbar war" (*Seel* 1985, S. 211).

Damit wird Teilhabe zu einer bedeutsamen Wirkung von Kunst.

Für die Funktion Bedeutsamkeit existentieller Situationen scheint folgendes zu gelten:

Je mehr das Kunstwerk Dokument der Erfahrung ist, aus der es stammt, desto gelungener ist es.

> „Das ästhetisch Gelungene ist das, was ästhetisch relevant ist, weil es für die aktuelle Wahrnehmung unbedingt Bedeutung hat" (*Seel* 1985, S. 193),

da Erfahrung in ihrer simultanen Bedeutsamkeit erscheint. Somit kann ein Kunstwerk die Möglichkeiten einer befreienden Begegnung mit der eigenen Erfahrung eröffnen.

Abstrakte Bilder entwerfen primär Zeichen, in denen Operationen der menschlichen Visualität und Verstehens nachvollzogen werden können. Die gegenständliche Kunst hingegen schafft Stimmungen des menschlichen Seins und macht damit Geschehnisse und Zustände der eigenen Erfahrung zugänglich. Im gegenständlichen, realistischen Bild ist für die Erinnerung des dargestellten Ereignisses gleichsam ein die Zeitlichkeit des Geschehens überdauerndes Modell mitgegeben. Bilder sind der authentische Ausdruck menschlichen Handelns und Leidens, was z.B. Picassos Bild 'Guernica' prototypisch belegt. Die an den Bildern Picassos, Bacons u.a. gemachten Erfahrungen können als Schock und Irritation wirken. Die erlebte Betroffenheit ruft eine Unterbrechung des Gewohnten hervor, gleichsam ein Bruch zwischen plötzlich in der Erinnerung auftauchenden Bildphantasien und der Gegenwart.

Aus Beuys Bildersprache kann der Rezipient die Kraft des Widerstandes gegen die Bilder des Alltags schöpfen. Bilder dieser Art werden zu 'Denkbildern' und ermöglichen den Zugang zu dem von unserer Zivilisation Verdrängten, Ungelebten und Beschädigten und ermöglichen eine kollektive Solidarität und Verständnis gegenüber dem Anderen und Fremden. Hier vollzieht sich der ästhetische Prozeß der Anverwandlung, der den Möglichkeitsgrund eröffnet, auch im Fremden wieder Eigenes wahrzunehmen, da wir im Umgang mit und im Sich-Einlassen auf diese Bilder unsere Selbsterfahrung ständig mit der Fremderfahrung konfrontieren (*Ruge* 1994).

Das Betrachten von Bildern vermag Identifikationen wie Erschütterung, Bewunderung, Mitleiden und Mitlachen auszulösen.

„Gerade in solchen Identifikationen und nicht erst in der davon abgelösten ästhetischen Reflexivität vermittelt Kunst Normen des Handelns, und zwar auf eine Weise, die zwischen dem Imperativ der Rechtsvorschriften und dem unmerklichen Zwang der Sozialisierung durch gesellschaftliche Institutionen einen Spielraum menschlicher Freiheit offenzuhalten vermag" (*Jauß* 1996, S. 34/35).

Die emotionale Identifizierung löst Erfahrungen der Wiederkehr des Verdrängten aus und hilft, Verborgenes zu lichten und Verwirrtes zu entwirren. Diese katharsische Dimension der ästhetischen Erfahrung kann dem Subjekt helfen, sich der Vergangenheit zuzuwenden und die Gegenwart in ihrem Lichte zu verändern oder ihm weitere Möglichkeiten des Handelns und Lebens vorzustellen.

Abb.3 Marcel Duchamp

An Bildern vollzogene Erfahrung ist weniger auf theoretische oder praktische Wahrheit als auf die Wahrhaftigkeit des Ausdrucks focussiert. Bilder, in denen Ausdruck und Darstellung zusammen wirken, rufen vielfältige psychische Reaktionen hervor: sie machen Ängste faßbar und können Hoffnungen erreichbar scheinen lassen. Somit schaffen Bilder auch einen Ausgleich für psychische Spannungen und im ästhetischen Erleben kann Entspannung und Beglückung auftreten.

Das abstrakte Kunstwerk eröffnet ein 'Sehendes Sehen', ein vom künstlerischen Bewußtsein gesteuertes Sehen, wobei die Gesetze des Sehens dem Bilde selbst entstammen und dem Betrachter eine neuartige Sehweise erschließen. Die Fähigkeit, ein gesehenes Objekt unter dem Aspekt kontinuierlicher Veränderung aufzuzeigen, belegt Duchamps Bild 'Akt die Treppe hinuntersteigend' von 1912 paradigmatisch, was ein etwas längerer Exkurs aufzeigen soll.

Das Bild erschließt sich nicht unmittelbar; das Wiedererkennen von Bildteilen scheint erschwert. Auf der unteren rechten Bildhälfte ist eine Gestalt zu erkennen. Körperteile des menschlichen Körpers (u.a. Beine, Brüste, Arme) sind reduziert auf geometrische Formen (Rechteck, Trapez, Kubus sowie ein Halbkreis). Die komplexen Formen und Gebilde verweisen auf eine kubistische Formsprache (*Haftmann* 1954).

Das Sehen wird zum aktiv konstruierenden Vorgang, in dem es möglich wird, die abstrakten Elemente zu einem konkreten Ganzen zu ergänzen, nämlich zu einer weiblichen Figur, die sich in abwärtsschreitender Bewegung befindet. Duchamp weist die kontinuierliche Veränderung eines Individuellen im Sehvorgang auf: es vollzieht sich ein Übergang vom Schein zum Sein, vom Angedeuteten zum Präzisen, von der Chiffre zum anschaulichen Begriff (*Lebel* 1965). Von den wahrgenommenen Bildelementen löst Duchamp Vorstellungen von Bewegung aus und transzendiert so die Illusionsbildung gegenständlicher Malerei.

Im weiteren Verlauf des Anschauens erschließt sich ein weiterer Aspekt: die Vielansichtigkeit (*Haftmann* 1954). Auf dem Torso finden wir die Abbildung eines Hinterkopfes; die Gesäßbacken erscheinen auf der Vorderseite der Schenkel. Damit wird Seitliches und Rückenansicht simultan sichtbar; eine Erfahrung, die sich unserer alltäglichen Seherfahrung entzieht. Der Betrachter vollzieht im Bild ein visuelles Umschreiten der Figur. Duchamp eröffnet damit eine Erfahrung, die dem dreidimensionalen Objekt immanent ist, den mathematischen Raum der Zweidimensionalität aber durchbricht. Das Reale schließt nun die umbildende Vision ein.

Der Raum in Duchamps Bild entfaltet sich vom Hintergrund aus nach vorne. Im Vordergrund wird der Duktus dynamischer, die Formen drängen gegeneinander und überlappen sich, futuristische Elemente (Kraft- und Geschwindigkeitslinien) treten hinzu (*Lebel* 1965). In Analogie dazu ist Duchamps Farbwahl: das Sich-Ereignende und das Umfeld der Aktion sind in Farbkontraste übersetzt. Er veranschaulicht den Bewegungsablauf des Herabschreitens als Einheit vieler Facetten. Die einzelnen Bewegungspositionen der Figur sind auf ein Gewirr von Linienbündeln reduziert, deren Gesamtanordnung eine parallele Diagonalbewegung von oben links nach unten rechts ergibt. Die Art dieser Darstellung ist an die Chronophotographie angelehnt. Die Fragmentierung der Bewegung in differenzierte Einzelposen, die wir heute als extremen Zeitlupeneffekt deuten würden, macht Zeit als

'erlebte' Zeit begreifbar. In diesem Bild vereinigt Duchamp Elemente des Kubismus, des Futurismus und der chronographischen Photographie. Duchamps Bild läßt uns die Erfahrung der 'Tiefe' unserer gegenständlichen Welt machen, indem er den fixierten Zeitpunkt zugunsten der Darstellung von Dauer aufgibt und damit eine über das Räumliche hinausgehende zeitliche Struktur transparent macht. Damit gelingt es Duchamp, Situationen unserer Erfahrung zu einer situationsaufschließenden Erfahrung werden zu lassen.

Im Prozeß des Aufschlüsselns sowohl des subjektiven Ausdrucks des Kunstwerkes als auch seines formalen Gehalts kann sich das Werk dem reflektierenden Bewußtsein offenbaren, wobei im Interpretationsprozeß die Dimensionen der Wahrnehmung und der Reflektion aufeinander verwiesen sind.

Ein erstes Kennzeichen ästhetischer Erfahrung mit Bildern ist, daß sie zwischen anschauendem Werk und Betrachter zunächst eine Distanz legt. Ästhetische Erfahrung ist geprägt durch eine Grundspannung von Nähe und Distanz, zwischen Subjekt und betrachtetem Gegenstand, die sich auf allen Stufen des Erfahrungsprozesses durchhält.

Auslöser ästhetischer Erfahrung am Bild ist der Akt des Sehens selbst, da sich das Bild im visuellen Vollzug erschließt, wobei die Präsenz des Bildes eine sinnliche ist, die wir zunächst körperlich im Akt des Wahrnehmens erfassen.

> „Im steten Wechsel von globalem Sehen und Betrachten von Details entfaltet sich vor unseren Augen des Wahrnehmungsgeschehens die Dialektik von Kontrolle und Gewähren lassen" (*Lantermann* 1992, S. 32).

Aus dem Akt des Sehens wird ein 'Sehen von etwas'. Es folgt ein Wechselspiel von einer gezielten Ordnungsstiftung und einer sozusagen sich selbst überlassenen Wahrnehmung. Das 'Sehen als' führt zum plötzlichen Erscheinen einer konzeptuellen Ordnung im Bild, die halb Sehen, halb Denken ist. Alles Sehen ist nun in dieser Stufe Bewegung geworden, was mit sich bringt, daß das Sehen sich selbst erfassen kann (*Sample* 1995).

Der weitere Prozeß ist ein Pendeln zwischen gestaltverleihenden Ideen und der Wahrnehmung der Elemente und Relationen im Bild selbst. Im Wechsel von Gedachtem und Wahrgenommenen, von körpernaher Intuition und rationaler Analyse wird das Verhältnis von Innen und Außen bestimmt.

Abstrakte Bilder sind gleichsam zur Form verdichtete Bewegtheit. Paradigmatisch dafür sind die Werke Kandinskys und Klees. Klees 1922 gemaltes Bild 'Schwankendes Gleichgewicht' ist provozierend; denn wie kann ein Bild schwanken und dies gleichzeitig in vier Richtungen? Da Bekanntes und Vertrautes sich nicht auf Anhieb verorten läßt, kommt unweigerlich Einbildungskraft ins Spiel und die Bilder werden zu Suchbildern eigener Erfahrung.

Im Bild sind spurenbildendes Tun und ordnendes Gestalten von Inhalten ineinander verwoben, was uns Pollocks, Klees und Wols Bilder deutlich zeigen. Damit

kann das Kunstwerk als Übergangsaspekt (Winnicott) angesehen werden, da es uns als projektiv Bestimmtes und objektiv Selbstständiges gegenüber steht. Obgleich Objekt, unterliegt es der Bestimmung seiner Einbildungskraft und vermittelt zwischen leibgebundener Phantasie und der sprachlich vermittelten Welt.

> „Die affektive Besetzung des Objekts als des Besonderen zielt ... auf die Anerkennung als eines vom Subjekt getrennt Selbständigen, ihm dennoch verwandten" (*Sample* 1995, S. 224).

5.3 Das Bild als Medium der Darstellung und Gestaltung.

Ein großes Problem ist die pädagogische Umsetzung ästhetischer Theorie in das Nadelöhr pädagogischer Alltagspraxis. Welche Kriterien sind zu beachten, damit dem Betrachter eine schöpferische Teilnahme an der inneren Prozessualität des Bildes ermöglicht wird?

Die Phänomene müssen ein Innehalten des Subjekts ermöglichen, das eine offene Hinwendung zu ihnen evoziert. Das leistet das Kunstwerk durch stilisierende Überhöhung seiner Ausdrucksformen einerseits und durch die relative Unbestimmtheit seiner Inhalte andererseits. Kunstwerke eines Klees, eines Bacons und Picassos, um nur einige zu nennen, verfügen über eine Suggestibilität, die den Rezipienten an sein Werk bindet und ihn sozusagen darauf verpflichtet, selbst zum Aufbau einer ästhetischen Sphäre beizutragen. Das gelungene Werk verfügt gleich dem Subjekt die Kraft,

> „eine Welt zu entwerfen und stellt damit seine Transzendenz unter Beweis" (*Bensch* 1991, S. 153).

Damit meint ästhetische Erfahrung persönliches Beteiligtsein und ist ohne Affektivität undenkbar.

Kunstwerke wollen ein Mitschwingen veranlassen, ausgelöst durch eine offene Hinwendung zu den Bildern. Dies fordert dem Rezipienten sein ganzes Urteilsvermögen und seine volle Emotionalität ab. Somit ist für ästhetische Erfahrung eine Art 'begriffslosen Denkens' konstitutiv. Darin korrespondieren sinnliche und kategoriale Momente; Sinnlichkeit und Denken werden rezipiert (*Sziborski* 1988).

Der spielerische Umgang mit der Phänomenalität der Bilder vermag ein Lustempfinden auslösen, das im ästhetischen Genuß mündet. Da wir in den Werken die Möglichkeiten nicht entfremdeter Objekte erblicken vermögen, löst dies in uns eine heitere Gestimmtheit aus.

Erfreulicherweise hat eine postmoderne Pädagogik wieder die ästhetische Dimension der Erfahrung als eine wesentliche Dimension von Bildung reklamiert und damit Sinnlichkeit rehabilitiert, wobei teilweise die begriffliche Unbestimmtheit

und die Wagheit der verwendeten Termini auffällt. Es wird auf eine Unmittelbarkeit der Erfahrung und Selbsterfahrung gesetzt, wobei ästhetische Erfahrung von 'voraussetzungsloser Unmittelbarkeit' geprägt sein soll (*Becker* 1993). Erleben wird gegenüber Erkennen ausgespielt und letzteres um seine Reflexion verkürzt.

Ein gewisses Vorverständnis bildnerischer Regeln scheint unabdingbar zu sein, um sich mit Lust, die dem ästhetischen Genuß eigen ist, in der Sphäre der Kunst zu bewegen. Auch wenn die Bilder die Sichtbarkeit als solche sichtbar machen, da die Gesetze des Sehens ihnen selbst entstammen, benötigt der Rezipient ein gewisses Maß an Regelkompetenz.

Es ist pädagogisch wenig fruchtbar, das im Kunstwerk Unverfügbare als unmittelbares Phänomen der Betrachtung ausschließlich aus dem Erleben zu betrachten und auf das Erschließen des gesellschaftlichen und historischen Hintergrundes zu verzichten. Was immer in Bedeutungen bildbar ist, hat in der Form seine Entsprechung. Das im Symbolischen des Werks ausgedrückte (z.B. Guernica von Picasso) hat nicht nur eine Beziehung zum Wahrnehmbaren, sondern auch zu den kategorialen Operationen; d.h. im Rezeptionsprozeß sind die Dimensionen der Wahrnehmung und der Reflexion aufeinander verwiesen. Das Kunstwerk entfaltet seine Bedeutungsstruktur, seinen 'Text' erst in der Interpretation, wobei es gegenüber dem Wort einen Bedeutungsüberschuß hat und immer reichhaltiger und lebendiger als seine Interpretation ist. Bilder sind, damit sie ihr Sinnpotential voll entfalten, als Objektivationen subjektiver Gesellschaftlichkeit zu erkennen und mit dem Selbstverständnis des Rezipienten in Beziehung zu setzen. Damit ist dem Bild eine kommunikative Funktion inhärent, es ist nicht nur offen, sondern auch auf einen fiktiven Betrachter hin angelegt. So wird Kunst

> „eine Funktion in der Lebenspraxis zugewiesen; sie wird als etwas gedacht, das auf die Wirklichkeit zurück wirkt" (*Wellmer* 1985, S. 24).

Somit ist auch die Bedeutungsgeschichte der Bilder mit ihrem Wirken verwoben (u.a. Klees 'Harte Wendungen' nach dem 2. Weltkrieg gemalt; Kiefers Bilder mit Bezug auf die Todesfuge von Celan). Die Wirkungsgeschichte des Bildes als ein Teil ästhetischer Aufklärung muß dem Rezipienten vermittelt werden. Ohne Kenntnis dieses Zusammenhangs läuft die postmoderne Anwaltschaft des bloß Sichtbaren und Unmittelbaren Gefahr, rasch irrational zu werden; denn Bilder sind künstlerische Texte, die uns auffordern, im Rezeptionsprozeß nicht lediglich zu fabulieren, sondern das Bild ästhetisch zu buchstabieren, um seinen ästhetischen Gehalt lesen und erkennen zu können.

> „Damit sei auf historische Zeugenschaft gesetzt, deren wesentliche Modellierungsleistungen durch Kunstwerke und Bilder befördert worden sind; die Kraft der Bilder ist ihre 'Vernunft', sofern man unter 'Vernunft' die anthropologisch erzwungene Problematisierung der ontologisch gesetzten Identität und Unmittelbarkeit ver-

steht, die nicht zur Einheit der Sinne und Erfahrung konkretisiert werden kann" (*Reck* 1991, S. 243).

Entgegen der Hoffnung auf unmittelbare Erfahrung ist für eine gelungene Sinnerschließung der Bilder auf pädagogische Vermittlung in Form einer stellvertretenden Deutung zu vertrauen. Ein pädagogischer Interpretationskontext mit ikonographischen und historischen Daten ermöglicht dem Rezipienten, die im Bild artikulierte Konfiguration besser zu erkennen. So ist Bildrezeption Sinnexplikation und sozialer Gebrauch, der notwendig durch Interpretation vermittelt ist, wobei der erforderliche Aufwand an Hintergrundwissen und Einbildungskraft völlig unterschiedlich sein kann. Da gelungene Werke von sich aus auf den Vorgang des Erkennens organisiert sind, hilft eine sprachliche Anleitung, die sinnliche Ordnung zu erkennen, nach der sich der Vollzug des Anschauens richten kann (*Bockemühl* 1985). So entsteht im Betrachter das Bild nicht als Duplikat eines Bestehenden, sondern als schöpferische Teilnahme an der inneren Prozessualität des Werkes.

Der Interpretationskontext hilft sozusagen dem Mimetischen auf die Sprünge, wobei hier unter Mimetischem das Vermögen verstanden wird, mehr am Gegenstand wahrzunehmen als unter den Bedingungen, die die alltägliche Lebenswelt uns anbietet.

Das Bild macht Bewegung und Rhythmus in einer 'Metaphorischen Exemplifikation' sichtbar, da es in seinem Ausdruck Einheit von virtueller Bewegung und Ausdruck ist. Die geronnenen Bewegungen des Kunstwerkes aufzugreifen ist eine weitere Möglichkeit pädagogischer Vermittlung, denn neben dem erwähnten sprachlichen Interpretationskontext hat pädagogische Vermittlung eine Chance,

> „über den Weg der leiblichen Erfahrung Werke der bildenden Kunst verstehen zu lernen und auf demselben Weg dem Ausdrucksbedürfnis ganzheitliche Gestaltungsmöglichkeiten zu erschließen" (*Hasselbach* 1991, S. 17).

Nach einer Phase der intuitiven Assoziationen am Bild kann der Versuch gemacht werden, sich leiblich auf die konkreten Elemente und Zeichen wie Linien, Flächen, Bewegung, Kontraste, Balance u.a. einzulassen. Raumkonstellationen, wie in den Bildern Hundertwassers und Klimts können durch einen gemeinsamen Spiraltanz erspürt werden. Mit Schritten können am Boden Spiralen erfunden werden. Das empfundene Spiralerlebnis kann auf großen Papierbögen gezeichnet werden.

> „Der Assoziationshorizont der Spiralen als Zusammenhang von Leib und Rhythmus des Kosmos erlaubt schließlich noch einen Blick auf Eschers 'Band' dergestalt, als würden sich in solchen spiraligen Bindungen auch die Bewegungen, die Frau und Mann als generatives Prinzip verbinden, darstellen lassen" (v. *Schnakenburg* 1993, S. 211).

Das bereits erwähnte Bild 'Schwankendes Gleichgewicht' übt eine geradezu fordernde Inspiration auf eine Umsetzung in Bewegung aus. Kandinskys Grafik 'Freie Gebogene zum Punkt' kann als bildnerischer Entwurf einer Bewegungspartitur gelesen werden. Von Giacometti erfolgt eine Werkbetrachtung seiner 1947 geschaffenen Hand. Dieses Werk kann Anlaß für einen Handdialog der Betrachter werden. Gipsabgüsse der eigenen Hand, die an Fäden befestigt werden, fordern ein Spiel von Handszenen geradezu heraus (*Hasselbach* 1991).

Durch solche und ähnliche Übungen wird die Einbildungskraft als Zusammenspiel von Leibwissen und Rhythmus aktiviert und läßt den Rezipienten ahnen, daß das Bild eine objektivierte Gebärde, eine in feste Form geronnene Bewegung ist. Die Gestaltung von Selbstsymbolen vollzieht sich nicht allein im psychischen Innenraum, sondern ist auf die äußere Realität bezogen, die die zur Symbolisierung geeigneten Werke und Anregungen darbietet.

Lebendige Erinnerungsspuren im Wiederholen innerer Bilder beim Wahrnehmen äußerer Bilder machen die Authentizität ästhetischer Erfahrung aus (*Lantermann* 1992). Kunstwerke fordern dem Betrachter einen Prozeß des Sich-zum-Werk-ins-Verhältnis-Setzens ab, was die Voraussetzung dafür schafft, sich als Teil dieses Verhältnis zu erkennen. Am Bild läßt sich dann etwas über die Struktur des Visuellen erfahren; gleichzeitig aber auch über das Subjekt als bildgeprägtes, auf der Suche nach Ganzheit, nach Spiegeln und Vorbildern (*Sturm* 1996).

Pädagogisch bedeutsam ist es, relevante Bilder und Bilderreihen für ästhetische Inszenierungen zu suchen, wobei an die natürlichen Darstellungs- und Ausdrucksbedürfnisse der Heranwachsenden anzuknüpfen ist. Die sich aufdrängende Frage lautet: Welche Art von Bildern kommt den Adressaten wann, wo und auf welche Weise entgegen? Situativ ist des weiteren ein Netz von bildnerischen Vorgaben und Anregungen zu knüpfen, und auf die jeweiligen Bedürfnisse der Adressaten zu beziehen.

Beim Betrachten des 'Karneval der Harlekine' von Miro, bei Calders 'Zirkus', bei Klees Zeichnungen werden eigene Phantasien und Imaginationen aktiviert und intensiviert. Das Bild eröffnet somit die Möglichkeit einer befreienden und lustvollen Begegnung mit unserer eigenen Erfahrung; da wir fühlen,

> „daß die Welt unseren Fähigkeiten auf wunderbare Weise entspricht" (*Eagleton* 1994, S. 90).

So entdecken wir im Nachvollziehen der Eindrücke, die immer unsere Sinnestätigkeit begleiten, ermöglichen und mit konstituieren jedesmal neu die Verwandtschaft zwischen beobachteten Formen und etwas, das in unserer sinnhaften Existenz uns selbst entspricht.

„Diese Entsprechungen als neue Antworten zu erfahren und zugleich den Eindrücken eines Äußeren auf uns eine historisch lesbare Erscheinungsform zu geben, macht das Ästhetische aus. Etwas uns Begegnendes auszudrücken und unsere innere Verwandtschaft mit ihm beglückt oder entgegnend auszudrücken und zugleich mit diesem Ausdruck zu bestimmen, welche Bedeutung dieser Vorgang und seine Momente für unsere geschichtliche Situation als diese Menschen in dieser Gesellschaft zu dieser Welt haben, diese Vereinigung ist das Sinnenbewußtsein" (*zur Lippe* 1987, S. 33)

Die sich nun aufdrängende Frage lautet: Welche Art von Bildern können als imaginäre Vervollständigungen der Subjekte eingesetzt werden, welche Werke vermögen ein imaginärer Spiegel zu sein?

Dabei sollten Bilder mit Witz, Ironie, Groteske und mit erotischen Anspielungen nicht ausgespart werden. Die Trivalisierung des Alltags bei Roy Lichtenstein, seine unglücklich guckenden Blondinen mit den ihnen zugeschriebenen Sprechblasen, die Küchenmaschinen und Golfbälle lassen sich als Ironisierung der Massengesellschaft interpretieren. Die Herkunft vom Comic, vom Alltäglichen, erleichtert dem jugendlichen Betrachter den Zugang zum Bild. Erotische Momente bei Beardsley, Schröder-Sonnenstern u. a. können als Identifikationsangebote einbezogen werden, um beim Adressaten kein Abspalten libidinöser Projektionen aufkommen zu lassen. Den 'Schmierern' und 'Sudlern' wie z.B. Soutter, Artaud u. a.

„ging es nicht um Einsichten in das Medium Kunst, sondern mittels selbstentwickelter 'subjektiver' bildnerischer Verfahren um Reparation, d.h. um Wiederherstellung psychischer Stabilität, Reintegration, vielleicht sogar ums Überleben" (*Richter* 1990, S. 526).

Soutters Malerei tangiert die Grenze des gerade noch Darstellbaren. Er malt obzessiv,

„die Bilder fallen in ihn ein, sie drängen sich ihm auf, er muß sich ihrer entledigen, sie enteäußern. Die Entledigung vollzieht sich psychisch und physisch, indem durch die Produktion hindurch sich allererst das vor-stellt, was sonst ungestaltet das Loch der Imagination, jenen dunklen Spalt zwischen Bedeutung und Bild, beherrscht, den Intensitäten preisgegeben, die nicht greifbar sind" (*Rötzer* 1986, S. 242).

Ein weiterer Versuch gegen die Fragmentierung des Ichs stellt Pollocks Werk dar. Sind Soutters Bilder Ausdruck des Labyrinths der Seele, überwindet Pollock die gestörte Identität durch ein sich Aufbäumen gegen die Konventionen der malerischen Techniken. Er besprengt die am Boden liegende Leinwand mit flüssiger Farbe. Diese Malweise gestattet ihm, den verdrängten Formen von Erfahrung auf der Spur zu bleiben. Die Spuren von Farbläufen in seinen Bildern zeugen von pulsierenden Körperhandlungen, die im Dialog mit dem Unbewußten entstehen (*Pazzini* 1996). Beide Maler schützen sich durch selbstgeschaffenen symbolischen Ausdruck vor dem gänzlichen Verlust ihrer Identität.

Auch wenn der Betrachter im Anschauen der Bilder die darin enthaltene symbolische Einheit mit vollzieht und gleichsam Mitproduzent der Bilder wird, umfaßt volle ästhetische Kompetenz auch die Dimension des Gestaltens. Eine ästhetische Bildung, die sich weitgehend im 'Auslegen in Bildern und Auslegen von Bildern' erschöpft, unterschätzt die schöpferische Kraft eigenen Gestaltens. Ästhetisches Material wird allzu oft lediglich zur Umstrukturierung vorgegebener Bilder benutzt, während das praktische Machen, die praktische Selbstäußerung nur im Hintergrund stattfindet.

> „Während also die Protagonisten dieser Form von ästhetischer Erziehung auf die Hermeneutik des vorgegebenen Kunstwerks vertrauen und sich immer weniger auf die Möglichkeiten des Kunstwerks einlassen, diese geradezu verleugnen, um die Rationalität ästhetischer Verfahren im didaktischen Geschäft nicht zu stören" (*Richter* 1990, S. 525),

werden individuelle Ausdrucksfelder und zeichnerische Aktivitäten weitgehend ausgespart.

Das menschliche Vermögen, Zeichen hervorzubringen, sie differentiell zu erzeugen, geht der symbolischen Ordnung voraus (*Maset* 1995). Dieses elementare Vermögen zur Zeichenproduktion, gleichsam leibbezogene Grundfiguren (Kritzelphase), ist für die ästhetische Arbeit bedeutsam. Das Spektrum des Gestaltens reicht vom Kritzeln und regressiven Schmieren und Klecksen bis zu realistisch-imitierenden Darstellungen, wobei immer das Maß an Spontaneität und Kontrolle verschieden ist.

Zeichnungen und Bilder von Masson und Pollock sind Anregungen zum surrealistischen Imperativ: Zeichne alles, was dir spontan einfällt! Im Wechselspiel von zufallsgeleitetem Selbstausdruck und spontan entstehenden Farb- und Formwirkungen entsteht das Vermögen, Zeichen hervorzubringen (*Richter-Reichenbach*). Zufall und Einfall werden in den Arbeiten sichtbar, die allmählich eine symbolische Ordnung annehmen und sich zu Farbrhythmen und gestalteter Form verdichten. Die Formen, die in diesem Prozeß das Material annimmt, wird dabei selbst zur Erfahrung, die durch ein

> „subtiles Wechselspiel von Entwurf und Reflektion" (*Parmentier* 1993, S. 310)

entsteht. Das fremde Material wird zu einer Spur unseres Gestaltens und unserer Gesten. Die gekonnte Zeichnung, das gelungene Bild

> „gibt Bestätigungen des funktionalen Vermögens, und es verwirklicht in symbolischer Form Sollwerte unseres Handelns, und dadurch verringert es Diskrepanzen zwischen Sein und Sollen. Es konkretisiert, anders gesagt, Handlungsmodelle und betont unser Vermögen sowohl wie unseren Willen, sie zu verfolgen" (*Boesch* 1983, S. 315).

Ästhetische Erfahrungen und ästhetisches Betrachten ist auch Bestandteil einer kontinuierlichen Orientierung des Ichs in seiner Welt; wobei die symbolische Strukturierung die Relation des Ichs zu seiner Welt durch Selbstgestaltung präzisiert. Bilder von Soutter, Rainer, Penck u.a. können als Anregungen für Körperausdruck, Körpergefühl und Körperbewegung eingesetzt werden. Collagen mit Portraitfotos führen zu einer Vermischung von

> „Realem und Imaginisierten, von Fremd- und Selbstanteilen..., die im Sinne der
> Brückenfunktion ästhetische Auseinandersetzung mit sich selbst und zu sich oder
> zwischen sich selbst und äußerer Wirklichkeit mobilisiert, diese dabei handelnd und
> reflektierend transformiert" (*Richter-Reichenbach* 1989, S.145).

Die Konfrontation mit dem selbstgestalteten Selbstbild kann zu einer Steigerung des Selbstwertgefühls und zu einer tieferen Beziehung zum Selbst führen. Körperumrisse auf großen Papierbögen können durch Farbgebung ausgestaltet werden, wobei das Ergebnis als imaginärer Spiegel für die Subjekte wirken und etwas über die Struktur des Subjekts als bildgeprägtes aussagen kann. Ein körperhaftes Spüren der eigenen Existenz wird damit bildhaft gestiftet.

Abb. 4 Mix-Max

Das von fünf behinderten Jugendlichen in einem Weddinger Freizeitclub gestaltete Werk 'Mix-Max' läßt etwas von der befreienden Wirkung solchen Tuns erahnen. So hat der Jugendliche, der sich als Modell zu Verfügung stellte, anschließend fasziniert vor dem Abdruck seines Körperumrisses gestanden und vermittelte den Eindruck, als würde er sich im Spiegel betrachtend neu begreifen. Der festgehalte-

ne Augenblick einer vergangenen Anwesenheit leistet eine Vermittlung von Gegenstandsbewußtsein und Selbstgefühl, die das Zusammenwirken von Sinnlichkeit und Verstand aufzeigt. Damit vollzieht sich ein Fortschreiten von einer einzelnen Erfahrung auf die gesamte Erfahrungsfähigkeit.

Der bei diesen Arbeiten entstehende Ausdruck ist ästhetisch entäußerte Subjektivität, geschützt vor offener Bloßlegung des Privaten und Negativen im symbolischen Medium; er ist authentische Geste und damit authentische Spur des Individuellen. Somit ist

> „das Werk schließlich komplizierte Spiegelung oder eine Schichtung aller Spuren" (*Selle* 1988, S. 156).

Die in der Gestaltung von Objekten gemachte Erfahrung ist nicht analytisch gewonnenes Wissen, sondern vor allem Niederschlag von biografischem Erleben, Hoffen und Erleiden.

Die so gewonnene ästhetische Erfahrung ist durch Erinnerungsbilder, die aus der Tiefe des Unbewußten kommen, genährt; sie trägt als eine an den Leib gebundene Erfahrung zur Integrität des Leibes bei (*Paetzold* 1991).

Ästhetisches Gestalten kann sich auch im Auseinandersetzen mit Werken anderer, die als Vor-Bilder dienen, vollziehen. Bilder von Klee, Landschaften von de Kooning oder Stilleben von Morandi, Kritzelbilder von Twombley können die eigene Produktion anregen. Im nachahmenden Gestalten des Vorbildes setzen sich Kinder

> „nicht nur mit der Welt als Vorlage, sondern zugleich in besonderem Maße mit sich selbst auseinander" (*Mollenhauer* 1996, S. 72).

In der Imitation des Gesamtgestus einer Vorlage; in der Umgestaltung der Vorlage und in der assoziativen Weiterentwicklung des Vorbildes wird Realität nicht lediglich abgebildet, sondern individuelle Fiktionen konstruiert.

> „'Ästhetische Erfahrung' heißt also in dieser Hinsicht: seine eigene Symbolisierungsfähigkeit erfahren als produktiver Umgang mit den bisher erworbenen Anteilen des Selbst, in Relation zu dem bildnerischen Material, das kulturell überhaupt zur Verfügung steht" (*Mollenhauer* 1996, S. 254).

Ästhetische Gestaltungsprozesse sind durch ein hohes Maß an Selbständigkeit und Selbstbeteiligung bestimmt. Ästhetische Arbeit ist frei von Hierarchien des diskursiven Rationalitätskonzepts, da der 'Möglichkeitssinn' ein Moment der Sinnlosigkeit ausschließt. Zudem besitzt ästhetische Erfahrung das Moment der Steigerung, da Formvorstellungen, Bedeutungs- und Darstellungsintentionen sich gegenseitig ergänzen. Es ist für uns lustvoll zu erleben, wie wir unser Erkenntnisvermögen spielerisch betätigen und spüren, wie sich die Erfahrungen gegenseitig intensivieren; und wir in der gestaltenden Arbeit völlig aufgehen. Ästhetische Erfahrung

ist deshalb Erfahrung der Möglichkeit von Sinn, ist Erfahrung von entstehendem Sinn.

„Da die ästhetische Erfahrung nicht lediglich Vollzug von Leibesfunktionen ist, sondern Vollzug und zugleich Reflexion auf ihn, enthüllt die ästhetische Erfahrung das Schema aller Erfahrung" (*Paetzold* 1990, S. 163).

Ästhetische Erfahrung ist ein ständiger Kreislauf von Erspüren von Farbintensitäten und Rhythmus, von Formulieren, Erkennen, Erfinden und Sich-Fallen-Lassen. Im Erspüren der Phänomene eröffnen diese ihre Farbe, was wir als ihre Resonanz erleben. In einer ganzheitlichen Einheit von Wahrnehmen und Erkennen wird die ästhetische Arbeit zum Formulieren geführt; während im Prozeß des Erfindens Vorschläge auf Probe und ein Spielen mit anderen Möglichkeiten entstehen. Im Fallenlassen wird eine Distanz zur gemachten Erfahrung gewonnen und bietet einen kleinen Ausblick auf Freiheit, da im ästhetischen Prozeß eine bloße Identifizierung mit Bekanntem überschritten wird, denn im Vollzug der 'authentischen Geste' läßt das Subjekt die Restriktionen des Alltags hinter sich und realisiert die Freiheit der Sinneswahrnehmung, denn

„nur im Ästhetischen können wir uns auf uns selbst zurückbesinnen, einen Schritt neben unseren eigenen Standpunkt treten und die Beziehung unserer Fähigkeiten auf die Realität erfassen" (*Eagleton* 1994, S. 94).

Auch wenn wir heute im Ästhetischen nicht mehr die Hoffnungen eines Schillers sehen können, so bleiben Bilder als Quelle produktiver Phantasie für ein lebendiges Selbst in einer sich unaufhaltsam normierenden Massengesellschaft unentbehrlich; was pädagogische Aufgabe genug sein soll.

Literatur

Baumgartner, A.: Pädagogische Dimensionen strukturellen Lernens. In: Pädagogische Rundschau, 48. 1994

Becker, H.: Ästhetik und Bildung. Münster 1993

Bensch, G.D.: Vom Kunstwerk zum ästhetischen Objekt. Phil. Diss. Freie Universität Berlin 1991

Blumenberg, H.: 'Nachahmung der Natur.' Zur Vorgeschichte der Idee des schöpferischen Menschen. In: Studium Generale, 1957, H. 5

Boehm, G.: Der stumme Logos. In: Métraux, A. u. Waldenfels, B. (Hg.): Leibhaftige Vernunft. München 1986

Boehm, G. (Hg.): Was ist ein Bild ? München 1994

Boehm, G.: Bild und Zeit. In: Paflik, H. (Hg.): Das Phänomen Zeit in Kunst und Wissenschaft. Weinheim 1987

Boehm, G.: Bildbeschreibung. Über die Grenzen von Bild und Sprache. In: Boehm, G. u. Pfotenhauer, H. (Hg.): Beschreibungskunst - Kunstbeschreibung. München 1995

Boesch, E.E.: Das Magische und das Schöne. Stuttgart, Bad Canstatt 1983

Bockemühl, M.: Die Wirklichkeit des Bildes. Bildrezeption als Bildproduktion: Rothko, Newman, Rembrandt, Raphael. Stuttgart 1985

Bocola, S.: Die Erfahrung des Ungewissen in der Kunst der Gegenwart. Zürich 1987

Bubner, R.: Ästhetische Erfahrung. Frankfurt/M. 1989

Dieckmann, B.: Der Erfahrungsbegriff in der Pädagogik. Weinheim 1994

Eagleton, T.: Ästhetik. Die Geschichte ihrer Ideologie. Stuttgart, Weimar 1994

Ehrenspeck, Y.: Der 'Ästhetik'-Diskurs und die Pädagogik. In: Pädagogische Rundschau, 1996, H.2

Gebser, I.: Ursprung und Gegenwart; Fundamente. Bd. II. Schaffhausen 1978

Gressieker, H.: Bildende Kunst und integrales Bewußtsein. Hildesheim, Zürich, New York 1983

Haftmann, W.: Malerei im 20. Jahrhundert. 1965

Hasselbach, B.: Tanz und Bildende Kunst. Stuttgart 1991

Hellenkamp, S., Musolff, H.U.: Bildungstheorie und ästhetische Bildung. In: Zeitschrift für Pädagogik, 1993, H.2

Hoffmann, G.: Intuition, Durée, Simultanëité. Drei Begriffe der Philosophie Henri Bergsons und ihre Analogien im Kubismus von Braque und Picasso von 1910-1912. In: Paflik, H. (Hg.). Weinheim 1997

Imdahl, M.: Überlegungen zur Identität des Bildes. In: Marquard, O. u. Stierle, K. (Hg.): Identität. München 1979

Imdahl, M.: Bildautonomie und Wirklichkeit. Mittenwald 1991

Ingold, F.Ph.: Welt und Bild. Zur Begründung der suprematischen Ästhetik bei Kazimir Malewicz. In: Boehm, G. (Hg.): Was ist ein Bild? München 1994

Jauß, H.R.: Kleine Apologie der ästhetischen Erfahrung. In: Stöhr, J. u. Bärtschmann, O. (Hg.): Ästhetische Erfahrung heute. Köln 1996

Jochims, R.: Visuelle Identität. Konzeptuelle Malerei von Piero della Francesca bis zur Gegenwart. Frankfurt/M. 1975

Jonas, H.: Homo Pictor: Von der Freiheit des Bildes. In: Boehm, G. (Hg.): Was ist ein Bild? München 1994

Lantermann, E.D.: Bildwechsel und Einbildung. Eine Psychologie der Kunst. Berlin 1992

Lebel, R.: Duchamp - Von der Erscheinung zur Konzeption. München 1965

Zur Lippe, R.: Sinnenbewußtsein. Grundlegung einer anthropologischen Ästhetik. Reinbek 1987

Lüdeking, K.: Zwischen den Linien. Vermutungen zum aktuellen Frontverlauf im Bilderstreit. In: Boehm, G. (Hg.): Was ist ein Bild? München 1994

Maset, P.: Ästhetische Bildung der Differenz. Kunst und Pädagogik im technischen Zeitalter. Stuttgart 1995

Mollenhauer, K.: Grundfragen ästhetischer Bildung. Weinheim, München 1996

Paetzold, H.: Kunst als visuelle Erkenntnis. In: Neue deutsche Hefte 152, 1976

Paetzold, H.: Ästhetik der neuen Moderne. Stuttgart 1990

Paetzold, H.: Die beiden Paradigmen der Begründung philosophischer Ästhetik. In: Koppe, F. (Hg.): Perspektiven der Kunstphilosophie. Frankfurt/M. 1991

Panofsky, E.: IDEA. Ein Beitrag zur Begriffsgeschichte der älteren Kunsttheorie. Berlin 19855

Parmentier, M.: Möglichkeitsräume. Unterwegs zu einer Theorie der ästhetischen Bildung. In: Neue Sammlung, 1993, H.2

Pazzini, K.-J.: Jackson Pollock. Von den Schwierigkeiten beim Aufgeben des zentralperspektivisch fixierten Handelns. In: Poiesis, 2, 1986

Pazzini, K.-J.: Bilder und Bildung. Über einen nicht etymologischen Zusammenhang. In: Hansmann, O. u. Marotzki, W. (Hg.): Diskurs Bildungstheorie II. Problemgeschichtliche Orientierungen. Weinheim 1988

Peter, M., Lenz-Johanns, M. u. Otto, G.: Bilder leiblicher Erfahrung. In: Kunst und Unterricht, 151/1991

Prondczynski, A. von: Pädagogik und Poiesis. Eine verdrängte Dimension des Theorie-Praxis-Verhältnisses. Opladen 1993

Raulet, G.: Leben wir im Jahrzehnt der Simulation? Neue Informationstechnologien und sozialer Wandel. In: Kemper, P. (Hg.): 'Postmoderne' und der Kampf um die Zukunft. Frankfurt/M. 1988

Reck, H.U.: Grenzziehungen. Ästhetiken in aktuellen Kulturtheorien. Würzburg 1991

Richter, H.G.: Vom ästhetischen Niemandsland. Zeitschrift für Pädagogik, 1990, H.4

Richter-Reichenbach, K.S.: Identität und ästhetisches Handeln. Weinheim 1992

Richter-Reichenbach, K.S.: Bildungstheorie und ästhetische Praxis heute. Darmstadt 1985

Rötzer, F.: Die Überschreitung des Realen. Bemerkungen zur Ästhetik der art brut. In: Bachmayer, M., van de Loo, O., Rötzer, F. (Hg.): Bildwelten - Denkbilder. Augsburg 1986

Romanyshyn, R.D.: Das Auge der Distanz und der Leib des Begehrens: Eine Metabletik des Wohnens. In: Poiesis, 3, 1987

Ruge, E.: Sinndimensionen ästhetischer Erfahrung. Bildungsrelevante Aspekte der Ästhetik Benjamins. Phil. Diss. Universität Hamburg 1994

Schäfer, A.: Verhinderte Erfahrung. Zum Ausgangspunkt der Bildungskonzeptionen Rousseaus und Adornos. In: Hansman und Marotzki (Hg.): Weinheim 1988

Sample, C.: Sprachliche Interpretation und projektive Wahrnehmung: Zur Artikuliertheit und Ontogenese ästhetischer Erfahrung. In: Koch, G. (Hg.): Auge und Affekt, Wahrnehmung und Interaktion. Frankfurt/M. 1995

Schade, S.: Inszenierte Präsenz. Der Riß im Zeitkontinuum. In: Tholen, G. Ch., Scholl, M.O. (Hg.): Zeit-Zeichen. Aufschübe und Interferenzen zwischen Endzeit und Echtzeit. Weinheim 1990

Seel, M.: Die Kunst der Entzweiung. Zum Begriff der ästhetischen Rationalität. Frankfurt/M. 1985

Seel, M.: Kunst, Wahrheit, Welterschließung. In: Koppe, F. (Hg.), Frankfurt/M. 1991

Seel, M.: Intensivierung und Distanzierung. In: Kunst und Unterricht. 176/1993

Selle, G.: Gebrauch der Sinne. Hamburg 1988

Schnakenburg, von, R.: Einbildungskraft als Leibwissen und physiognomisches Sehen. Frankfurt/M. 1994

Sting, St.: Der Mythos des Fortschreitens. Zur Geschichte der Subjektbildung. Berlin 1991

Sturm, E.S.: Im Engpaß der Worte. Sprechen über moderne und zeitgenössische Kunst. Berlin 1996

Sziborsky, L.: Zum Begriff der ästhetischen Erfahrung bei Adorno. In: Schneider, G. (Hg.): Ästhetische Erziehung in der Grundschule. Weinheim, Basel 1988

Vogel, M.R.: Bildung zum Subjekt-Selbst und gesellschaftliche Form. In: Grubauer, Ritsert, Scherr, Vogel (Hg.): Subjektivität - Bildung - Reproduktion. Perspektiven einer kritischen Bildungstheorie. Weinheim 1992

Waldenfels, B.: Das Zerspringen des Seins. In: Métraux, A. u. Waldenfels, B. (Hg.): München 1986

Waldenfels, B.: Das Rätsel der Sichtbarkeit. In: Kunstforum International, Bd. 100, 1989

Waldenfels, B.: Fiktion und Realität. In: Oelmüller, W. (Hg.): Kolloquium Kunst und Philosophie. Paderborn, München, Wien 1982

Wellmer, A.: Zur Dialektik von Moderne und Postmoderne. Vernunftkritik nach Adorno. Frankfurt/M. 1985

Wohlfahrt, G.: Das Schweigen des Bildes. In: Boehm, G. (Hg.): München 1994

Wormser, G.: Merlean-Ponty. Die Farbe und die Malerei. In: Niedersen, U., Schweitzer, F. (Hg.): Selbstorganisation, Bd.4, Berlin 1993

Zimmermann, R.E.: Ästhetik der Differenz. Strukturbildung im Weltprozeß. In: Niedersen, U. u. Schweitzer, F. (Hg.): Selbstorganisation, Bd.4., Berlin 1993

Zimmermann, I.: Das Schöne. In: Martens, E. u. Schnädelbach, H. (Hg.): Philosophie. Ein Grundkurs. Reinbek 1985

Verzeichnis der Abbildungen

Abb.1: Illustration zum Reisebericht 'Der Weg des Ritters Sir John Manderville'. Tschech. Übersetzung, 2.Hälfte 14.Jahrhundert. In: Krása, J.: České Illuminované Rukopsy 13./16. Stolettf. Prag 1990

Abb.2: *Cézanne, Paul*: Blaue Landschaft, um1904/1906, Öl auf Leinwand 102 x 83 cm. Eremitage Leningrad. In: Französische Malerei der zweiten Hälfte des 19. und Anfang des 20. Jahrhunderts. Eremitage Leningrad. Leningrad ²1982

Abb.3: *Duchamp, Macel*: Akt eine Treppe hinabsteigend, Nr. II., November/Dezember 1911, Öl auf Leinwand, 148 x 89 cm, Philadelphia Museum of Art. In: R. Lebel. Marcel Duchamp. Köln ²1972

Abb.4: Mix-Max, Mischtechnik, 140 x 110 cm. In: Kunst und Kommunikation. Eine Ausstellung mit Bildern und Masken von Menschen mit Behinderung. Ausstellungskatalog, Nov. 1996, Berlin

„Kunst kommt von Künden"

Schnittpunkte von Kunstwelten und Welten der Eingliederungshilfe im Bereich geistiger Behinderung

Bernhard Klingmüller

1 Einleitung

Über Kunst zu schreiben ist heikel. Kunstproduktion und Kunstgenuß finden in einer ziemlich anderen Welt statt als in der, in der Texte über Kunst erzeugt werden. Das Heikle zu benennen kann man als Gewinn und nicht als Bedrohung formulieren (eine Argumentationsfigur, die häufig bei *Luhmann* auftritt). Aber was heißt: „in einer ZIEMLICH anderen Welt"? Darüberhinaus stellt sich die Frage, wie zu diesen beiden Welten die Welt der Pädagogik (und deren Teilwelt die Pädagogik geistiger Behinderung) zu setzen ist?

Auf der Abstraktionsebene, auf der die folgenden Überlegungen angesiedelt sind, werde ich die geisteswissenschaftliche Welt der Texte über Kunst und die geisteswissenschaftliche Welt der Pädagogik zusammenfassen. Entsprechend werde ich zunächst auch die Welt der Pädagogik und die Welt der Behinderung in einer Klammer behandeln, um sie gegen die Welt der Kunst abgrenzen zu können. Das macht das Bestimmen des „ziemlich anderen" der beiden Welten leichter.

(Es gibt auch andere Möglichkeiten, mit der Welt der Kunst und der Welt der Behinderung umzugehen - indem man sie beispielsweise von Grund auf verbindet. Dafür gibt das Leben und das Werk Fernand Deligny ein Beispiel; *Moreau* 1978.)

Die Thematisierung von Kunst im Bereich Pädagogik/Geistiger Behinderung ist vor allem bestimmt von ihrer therapeutischen Funktionalisierung. Da bewegt man sich in einem fast technisch formulierbaren Feld, wobei sich die Schwierigkeiten vor allem auf Methodisches beschränken. Der Kunstbestandteil an der Kunsttherapie unterliegt hier einer Kolonialisierung (Habermas).

Immer wieder, aber in letzter Zeit ereignen sich zunehmend kunstbezogene Aktivitäten, die direkten Anschluß an die Kunstwelten intendieren. Künstlerische Produkte aus der Welt der Eingliederungshilfe werden in kleineren, mittleren oder größeren Öffentlichkeiten präsentiert. Man kann künstlerische Produkte in Eingangshallen von Einrichtungen, in lokalen und kommunalen Ausstellungen oder in der größeren Öffentlichkeit wie der Reha '97-Messe in Düsseldorf oder im Internet bewundern.

„Kunst" und „Behinderung" sind zwei Themenbereiche hoher Eigengesetzlichkeit, die jeweils von sehr unterschiedlichen Bestimmtheiten her diskutiert werden. Wenn man diese jeweiligen Perspektiven sortiert und ihre Gegensätzlichkeit wie

ihre Gemeinsamkeit analysiert, kann man versuchen, diese Bereiche miteinander zu vermitteln. Im folgenden möchte ich soziologische Aspekte eines solchen Vermittlungsversuchs skizzieren, wobei ich mich auf die Perspektive des Könnens/Nichtkönnens und auf die Perspektive Akzeptanz/Stigma beschränken werde, d.h.: erstens, wie steht die Kunst von Menschen mit Behinderung im Zusammenhang dessen, was mit dem Spruch „Kunst kommt von Können" (als ein Versuch, die Eigengesetzlichkeit der Kunst gegenüber den anderen Welten zu stabilisieren) anthematisiert ist. Zweitens, welche Akzeptanzproblematik verbirgt sich hinter der Verbindung der sozialen Stellung von Menschen mit geistiger Behinderung und den Anforderungen, die an Kunst gestellt werden. Die Bedeutung dieser Fragestellung für das Thema ist klar: Leistungsproblematik und Akzeptanzproblematik sind zentrale Kräfte in der Welt der Behinderung. Deren innere Dynamik kann Kräfte freisetzen, die zu Kunst werden können (für Teilbereiche dieser Dynamik vgl. *Richter* 1997).

2 Behinderung und Können/Nichtkönnen

Behinderung bezeichnet eine spezifische Konstellation zum Können, Behinderung ist zunächst der Inbegriff eines bestimmten Nichtkönnens.

Arbeitsteilung und soziale Differenzierung haben dem Prozeß des Könnens/Nichtkönnens ihre soziale Form gegeben.

Der soziale Prozeß Können/Nichtkönnen ist sowohl horizontal wie vertikal ausdifferenziert. Die horizontale Differenzierung beinhaltet in einer demokratischen Gesellschaft geringere psychosoziale Folgeprobleme als die vertikale.

Abgrenzungen zwischen Können und Nichtkönnen werden nach Motivationskriterien differenziert, je nachdem ob das Können/Nichtkönnen durch Motivation beeinflußbar ist oder nicht.

Weiterhin ist zeitliche Offenheit oder Geschlossenheit wesentlich für die gesellschaftliche Einbindung der Grenze zwischen Können und Nichtkönnen. Zeitliche Offenheit bezieht sich auf die Verschiebung der Grenze zwischen Können/Nichtkönnen im Rahmen der Sozialisation oder auch zeitlich begrenzten Nichtkönnens (Kindheit, Krankheit, ggf. Alter).

Schließlich ist darauf zu verweisen, inwieweit die Grenze zwischen Können/Nichtkönnen die normative Struktur einer Gesellschaft hinterfragt oder bedroht. Die Vorstellung von einer formulierbaren oder latenten normativen Struktur von Gesellschaft möchte ich hier nur der Vollständigkeit halber anführen und mit dem Hinweis auf die Notwendigkeit der Dekonstruktion dekonstruktivistischer Konstruktionen wieder abtauchen lassen. Es gibt allerdings eine verbreitete heimliche Liebe von manchen Hochleistungsgeisteswissenschaftlern für die Vorstellung, mit bestimmten Theorien ein Moratorium in einer Leistungsgesellschaft zu erzeugen, von dem

aus die Leistungsgesellschaft aus den Angeln gehoben werden könnte. Die in der Typisierung „Behinderung" enthaltene Verbindung zum Nichtkönnen ist mit vielfach diskutierte Gefahren verbunden. Das vorhandene Können gerät aus dem Blickfeld. Deshalb versuchen neuere Definitionen von Behinderung oder Anwendung der Begrifflichkeit auf bestimmte Menschen von ihrem Können auszugehen.

Beide Definitionsversuche, die sich vom Nichtkönnen her und die sich vom Können her bestimmen, unterliegen der Schwierigkeit, daß mit jeder qualifizierenden Definition immer auch das Gegenteil definiert wird. Bei den Definitionen, die vom Nichtkönnen ausgehen (bei Bleidick mit „medizinischem Paradigma" bezeichnet) besteht die Gefahr, daß das Nichtkönnen ontologisiert wird (*Jantzen* 1974), als eine Seinsqualität begriffen wird. Bei Begriffsunternehmungen, die vom Können her substantiiert werden, wird das Nichtkönnen eskamotiert (als Beispiel möge der Hinweis auf die MCD-Diskussion und die amerikanischen Vorstellungen von Learning Disabilities reichen; vgl. u.a. *Vaughn* u. *Bos* 1994). Um beide Gefahren zu vermeiden, ist es sinnvoller, enttäuschungssicherer, vernünftiger, menschlicher, immer beide Begriffe zusammenzudenken, Können wie Nichtkönnen, wenn „Behinderung" zur Diskussion steht und wenn Behinderung Bedeutung in Interaktionen erlangt.

Die Einbindung der Vorstellung von Behinderung auf gesellschaftlich verankertes Können/Nichtkönnen verweist auf einen sozialen Prozeß, der verlangt, gemeinsam zu Lernen, was Können/Nichtkönnen von Menschen mit Behinderungen bedeutet. Behinderte wie Nichtbehinderte müssen permanent, in einem gemeinsamen gesellschaftlichen Prozeß lernen, was konkret unter Können/Nichtkönnen verstanden werden kann. In diesem Prozeß verschiebt sich dementsprechend permanent die Vorstellung von Behinderung, ohne daß sie vollständig aufgehoben wird.

Mit Behinderung ist darüberhinaus die Vorstellung angesprochen, daß die Verschiebung der Grenze zwischen Können/Nichtkönnen nicht durch einfache Willensanstrengung und durch normale Entwicklungen und normales Lernen erreicht werden kann. Diese Befreiung von der Verantwortung kann eine normative Entlastung bedeuten.

Das Verhältnis von Können und Nichtkönnen in Bezug auf Behinderung unterliegt sowohl einer interaktionalen und einer gesellschaftsstrukturellen Bestimmtheit wie einer vielfältigen Historizität.

Auf der Könnenseite behinderungsspezifischen Könnens/Nichtkönnens sind sowohl behinderungs-unspezifische Kompetenzen zu erwähnen wie auch behinderungsspezifische Kompetenzen. Die behinderungsunspezifischen Kompetenzen zu erkennen, muß permanent gewonnen und erkämpft werden. Mit „Selbstbestimmung", „Autonomie", „empowerment" u.a. wird zur Zeit dieser Kampf geführt.

Zeitliche Geschlossenheit wird mit Behinderung (Dauerhaftigkeit ist in allen Definitionen ein zentraler Bestandteil) und, seltener, mit Lebenschancen („Wer zu spät kommt, den bestraft das Leben") verbunden.

Zu dem Inventar behinderungsspezifischen Könnens lassen sich paradigmatisch zwei Diskussionsfelder anführen, eines aus dem Bereich der Körperbehinderung, ein zweites aus dem Bereich der geistigen Behinderung. In der Rollentheorie wird für den Bereich der Körperbehinderung dazu gezählt: der „behinderte Patient"; der „beeinträchtigte Handelnde"; die „hilfeempfangende Person"; der „Mitorganisator der Körperbehinderung" und der „Sprecher in eigener Sache" (*Thomas* 1966).

Nirje hat Aufgaben des Könnens bezogen auf geistige Behinderung formuliert: Menschen mit geistiger Behinderung müssen eine dreifache Last bewältigen, sie müssen eine dreifache Leistung erbringen, nämlich: sie müssen ein Leben führen, das durch kognitive Beeinträchtigung geprägt ist, sie müssen ein Leben führen, das geprägt ist dadurch, daß sie wissen, daß sie kognitiv beeinträchtigt sind. und sie müssen ein Leben führen, das geprägt ist dadurch, daß sie von anderen als geistig behindert etikettiert werden (*Nirje* 1992, S. 40).

Ein Leben mit Behinderung zu leben umfaßt ein bedeutsames Ausmaß an spezifischer Leistung, an Können. Der Raum, diese Leistungen zu entwickeln, muß gesellschaftlich zur Verfügung gestellt werden. Im Bereich des gesellschaftlichen Prozesses Können/Nichtkönnen bezogen auf Behinderung spielt weiterhin eine zentrale Rolle die Dimension der Dauerhaftigkeit, deren soziale und soziologische Auflösung sich bei dem hier zu behandelnden Thema nicht als notwendig erweist.

3 Behinderung und Akzeptanz / Stigma

Behinderung hat im sozialen Feld zwei zentrale Aspekte. Der eine ist der bisher angesprochene, der Erfüllung von gesellschaftlich formulierten Erwartungen bezogen auf Können/Nichtkönnen. Der zweite ist der, der der Akzeptanz und der Bedrohung der Akzeptanz. Dieser Prozeß wird im Zusammenhang mit Stigmatisierung diskutiert. Unter Stigma versteht *Goffman* (1967):

> „Ein Individuum, das leicht in gewöhnlichen sozialen Verkehr hätte aufgenommen werden können, besitzt ein Attribut, das sich der Aufmerksamkeit aufdrängen und bewirken kann, daß wir uns bei der Begegnung mit diesem Individuum von ihm abwenden, wodurch der Anspruch, den seine anderen Eigenschaften an uns stellen, gebrochen wird." (S. 13)

Behinderung ist hier nicht eine Eigenschaft (z.B. ein bestimmtes Können), die über die Zugehörigkeit zu einer Kategorie entscheidet. Im Zusammenhang von Stigma ist Behinderung eines von vielen verschiedenen Attributen, die die Akzeptanz unnötigerweise bedroht. Eigentlich also könnte die Person leicht in gewöhnli-

chen sozialen Verkehr aufgenommen werden. Beim Problem Stigma handelt es sich also nur sekundär oder tertiär um Prozesse des Könnens/Nichtkönnens. Primär ist die Bedrohung der Akzeptanz von jemand, der eigentlich aufgenommen werden kann. Hinzu gehört weiterhin, daß der in seiner Akzeptanz Bedrohte auch aufgenommen werden möchte, also sich selbst eine Normalitätsorientierung zuordnet. *Goffman* verbindet diese Überlegungen mit einer dreifachen Identitätstypologie.

Unter sozialer Identität versteht er die Kategorien (Schubladen), mit denen Interaktionsparnter in Situationen, in denen ihnen irgendwelche Leute, also Fremde, begegnen können, arbeiten. Insofern begegnet man also nicht Fremden, sondern Personen mit situationsbezogenen definierbaren sozialen Identitäten. Das Fremde hat einen normativen Ort bekommen. Fremdheit ist damit nicht verschwunden, aber es ist zu einer wesentlich einfacher handhabbaren Aufgabenstellung modifiziert.

Mit dem Begriff „persönliche Identität" weist er darauf hin, daß zentrale Elemente der Individualität in einem gesellschaftlichen Prozeß entstehen und an Personen festgemacht werden (Identitätsaufhänger) und daß erst mit dieser Verankerung der Prozeß der Biographie möglich wird. Der Prozeß Biographie ist gekennzeichnet sowohl durch das Verhältnis, das man zu seiner eigenen Geschichte hat wie den Bezug, den biographische Gegenüber zu Elementen der eigenen Geschichte besitzen. Erst dadurch, daß Menschen mit ihrer Geschichte in Interaktionen treten, können Elemente ihrer persönlichen Biographie (z.B. Besuch einer Schule für Lernbehinderte) stigmatisierbar werden. Erst dadurch entsteht die Notwendigkeit diese biographischen Informationen zu steuern.

Mit „Ich-Identität" thematisiert *Goffman* (ausgehend von Erikson, jedoch in einer soziologischen Wendung) den sozialen Einfluß auf das Ichgefühl. Authentizität unterliegt auch sozialen Prozessen, moralischen Vorschriften der in-group (der gleichermassen Betroffenen) und der out-group, den „Normalos". Die moralischen Vorschriften der in-group sind eher politisch (emanzipatorisch), die moralischen Vorschriften der out-group eher therapeutisch („reife Verarbeitung" des Stigmas).

4 „Kunst kommt von Können"

Als gängigen Diskussionsanlaß aus der Welt der Kunst ist der laue Satz „Kunst kommt von Können" einsetzbar. Die ursprüngliche Intention dieses Satzes ist „spießig", ist eine Kritik an der Kunst der Moderne, zielt auf die Unterstellung ab, daß moderne Künstler inkompetent seien, als Nichtskönner diffamiert werden können. Jedes Kind könne produzieren, was Cy Twombly auf die Leinwand gebracht hat.

Diese Argumentationsfigur ist nicht beschränkt auf bildende Kunst, sie taucht genauso in der Musik auf. Im Konflikt zwischen traditionellen und Bebop-Musi-

kern wurden gegen den Bebop Argumente gebracht wie „Kakophonie", „dizzy", „verrückt" usw. Als neben dem „Modern Jazz" der „Free Jazz" sich Gehör verschaffen konnte, hörte man ähnliche Unterstellungen. Der Beginn der Rezeption des literarischen Werkes von Ernest Hemingway gestaltete sich ähnlich.

Beliebte Selbsterfahrungsvorschläge gegenüber der behaupteten fehlenden Könnerschaft bestehen dann von den Verfechtern der Moderne darin, den Traditionalisten vorzuschlagen, selbst zu versuchen das zu produzieren, was kinderleicht scheint. Die typische Erfahrung, auch von Könnern in ihren jeweiligen Bereichen ist, daß sie wesentliche Elemente des Anderen nicht einholen können oder das Neue nur mässig plagiieren.

Der Prozeß der Auseinandersetzung über das Können in der Kunst ist nicht einfach mit dem Verweis auf die reaktionäre Haltung in dem Satz „Kunst kommt von Können" abzuschieben. In dieser Argumentationskette ist jedoch bislang eine Haltung ausgedrückt, die verschiedene Ebenen des Könnens berücksichtigt, aber letztlich nicht die Richtigkeit der Aussage „Kunst kommt von Können" verläßt.

Das hieße also, daß dann doch ein Können feststellbar ist, zumal von Personen, die in beiden Welten ästhetische Kriterien entwickelt haben.

Eine Antwort der Kunstproduzenten und der Kunstkritik war eine Verlagerung von der Problematik des Könnens hin zur Problematik der Definition. Konstituierend für die künstlerischen Eigenschaften von Kunstwerken wurde das Erzeugen von immer neuen Kontroversen um die Grenzen, sozusagen ein Tanz auf der Grenze zwischen Kunst und Nichtkunst, dessen Ziel darin bestand, Leute dazu zu bringen, „Nichtkunst" zu attestieren, so daß man ein Gegenüber hatte, an dem man die der Kunst immanente Avantgardisierung der Kunst weiter betreiben konnte.

An die Stelle des Bezugs AUF das Können ist somit häufig die Auseinandersetzung ÜBER das Können im Mittelpunkt des Prozesses Kunst, sowohl auf Seiten der Kunstproduzenten wie der Kunsttheoretiker, getreten.

5 Kunst und geistige Behinderung

Dem Aspekt der Kunst im Zusammenhang von „Geistiger Behinderung" kann man sich auf die verschiedensten Weisen nähern. Ein klassisches Thema beschränkt sich auf die Thematisierung von Behinderung (Der Sonderling, Der Krüppel). Der zweite Themenbereich ist bestimmt durch die Funktionalisierung von Kunst, entweder im Rahmen von Therapie oder im Rahmen von Freizeit und Erwachsenenbildung. Wenn es jedoch um das Thema Kunst als Produktion von Kunst gehen soll, stellt der relevante Diskussionszusammenhang Kunsttheorie, Ästhetik, Kunstkritik dar. Wenn Akzeptanz Ernstnehmen erfordert, dann muß sich das Thema Kunst und Behinderung den in diesen Bereichen diskutierten Vorstellungen stellen. Für unsere Frage-

stellung ist als soziologische Perspektive die mit dem Begriff „Kunstwelten" (art worlds) beschriebene Ordnung durch den Soziologen *Becker* (1982) anwendbar. Das erleichtert die Aufgabe.

Becker betont zunächst, daß es sich bei der Kunstwelt um eine „Collective Activity" handelt. Bei dem sozialen und künstlerischen Geschehen handelt es sich also nicht allein um eine individuelle Zuordnung von Kunst. Verwiesen ist auf Bedingungen von Interaktionskompetenz und Arbeitsteilung.

Eine der ersten Fragen bei dem Zusammenhang von Kunst und geistiger Behinderung besteht immer in der fragenden Überlegung nach den Leistungsträgern, also der individuellen Zuordnung der künstlerischen Leistung. Wenn wir Kunst als „gemeinsame Aktivität" betrachten, können wir Kriterien entwickeln, die auch für die Kunstproduktion über die enge Bindung an individuelle Leistung hinausgeht.

Es gibt durchaus das Phänomen, daß in allen Produkten von Menschen mit geistiger Behinderung, die von einem bildenden Künstler betreut werden, dessen Handschrift durchschlägt. Manchmal läßt sich das bei anthroposophisch inspirierten Arbeiten wahrnehmen. Man kann auch im Bereich Kunst und Behinderung Musikgruppen erleben, bei denen ein mittelmässiger Betreuer (typischerweise als singender Gitarrist) um seine musikalischen Fähigkeiten herum eine Gruppe von Betreuten gebaut hat, die ihm den Zugang zu einem relativ großen Publikum ermöglichen, wobei die Betreuten quasi als Wasserträger dienen. Andererseits, wenn sich eine Gruppe entlang des Schrumm-Schrumm-Niveaus bewegt und das möglicherweise den Bedürfnissen und Vorstellungen der Betreuten am meisten entspricht, wird deren Produkte kaum ein Publikum außerhalb von internen Festlichkeiten interessieren.

Es gibt andererseits künstlerische Leistungen, in denen der Vertreter der Kunstwelt weniger als Betreuer, denn als Begleiter auftritt (*Hähner* 1997). Ein solcher künstlerischer Begleiter kann als Katalysator idiosynkratischer Kunstwerke von Menschen mit geistiger Behinderung gesehen werden, als eine Person, die für das Zustandekommen relevant ist, aber der gleichzeitig in der Lage ist, hinter den Menschen mit Behinderung als Künstler zurückzutreten. Wenn oft zur geistigen Behinderung gehört, daß Entwicklungsschritte, die bei anderen Kindern und Erwachsenen mehr oder weniger spontan ablaufen, gefördert und unterstützt werden, dann gilt es auch für künstlerische Aktivitäten. Dementsprechend können gemeinsam künstlerische Aktivitäten entstehen, bei denen beide Beteiligten sich einbringen, wobei der begleitende Künstler in der Rolle des Unterstützenden zunächst den höheren künstlerischen Anteil hat, also im musikalischen Sinne eher nicht begleitet, aber dadurch auch erreicht, daß sich die Kraft des anderen entfalten kann und auch, im Interesse des gemeinsamen Produkts, sich zurücknehmen kann und in die Rolle des musikalischen Begleiters treten kann. Diese Beobachtung konnte ich gewinnen anläßlich eines Auftritts einer Schweizer Landkommune, in der Jazz-Musiker und

Erwachsene mit geistiger Behinderung zusammen lebten und arbeiteten. Das gemeinsame Produkt war eine Free-Jazz-Improvisation auf dem Klavier (die mich auch musikalisch faszinierte).

Selbst im Free Jazz, in der „Improvisierten Musik" verfügen Produzenten wie Konsumenten über einen Bestand an Mustern, entlang derer Kunst erzeugt und genossen wird. Dieses konventionelle Bestandteil der Kunst bedeutet nicht, daß Kunst konventionell ist, sondern daß sie in einer Konstellation zur Konventionalität entwickelt wird (*Becker* 1982, S. 46). Selbst unkonventionelle Kunst benötigt diesen konventionellen Bezug. Darin besteht der Unterschied zwischen antikonventioneller Kunst und idiosynkratischen Produkten ebenso wie die unserer Kultur spezifische Bewertung von rein konventionellen Produkten als nicht zur Kunst gehörig. In der Welt zwischen Kunst und Geistiger Behinderung wird dieses paradoxe Verhältnis zur Tradition in einem sozialen Prozeß zwischen Begleitern und Menschen mit geistiger Behinderung hergestellt, wobei unterschiedliche Grade des kompetenten Umgangs mit der jeweiligen Konvention bei den Beteiligten berücksichtigt werden können. Ein Erwachsener mit geistiger Behinderung, der unter dem Mimikry der Schrift Stapel von Papier füllt, wird mit seinen Produkten nicht in Bezug zu Cy Twombly's ähnlichen Werken gesetzt, solange nicht ein Vermittler zu dieser Konvention vorhanden ist.

Des weiteren verweist *Becker* darauf, daß in dem gesellschaftlichen Prozeß der Kunst Resourcen mobilisiert werden müssen. Bei Menschen, deren soziales Netzwerk über Eingliederungshilfe unterstützt wird, bedeutet die Möglichkeit, Kunst zu produzieren, daß über sozialstaatliche Kostenträgerschaft sowohl die Ausgangsmaterialien und Werkzeuge wie auch die Ausgaben für das Personal gewährleistet werden müssen. Diese Resourcenkonstellation kann zur Folge haben, daß die organisatorischen Bedingungen von Eingliederungsnetzwerken durchschlagen. Die Materialien, die zur Verfügung gestellt werden, müssen in ein Kostenschema passen. Die Künstler müssen in den organisatorischen Rahmen passen, so daß die Personalkosten, die Organisationsfähigkeiten und Kompetenzprofile durch das Eingliederungsnetzwerk abgeglichen werden. Sowohl persönlich wie organisatorisch exzentrische Künstler haben dadurch eine geringe Chance, diesen Abgleichsprozeß zu durchstehen.

Damit Kunst Kunst wird, muß Kunst einen Distributionsprozeß durchlaufen, also auf dem Kunstmarkt Erfolg haben. Der Kunstmarkt ist geprägt durch ein vielschichtiges System von kleinen Galerien bis hin zu großen finanzkräftigen Museen und Mäzenaten. Der Kunstmarkt ist nur begrenzt aufnahmefähig. Der Distributionsmechanismus setzt voraus, daß es Personen gibt, die sich für eine bestimmte Kunst engagieren und damit auch so viel Erfolg auf dem Markt haben, daß es sich für sie selbst „lohnt". Der Kunstmarkt ist also wenig geprägt durch organische und mechanische Solidarität, sondern vor allem durch marktbezogenen Egoismus. Er konfligiert

also sowohl mit den Orientierungen des Eingliederungsnetzwerks wie mit den Orientierungen des Beziehungsnetzwerks. Ein Galerist, der sich für entsprechende Produkte interessiert, wird also prinzipiell mit Argwohn bedacht werden.

Weiterhin ist der Kunstmarkt stark hierarchisiert. Es gibt eine ganz kleine Spitze hochbezahlter Waren, einen sehr kleinen Mittelbereich mit mittleren Preisen, und der Rest der Produkte hat fast keinen Marktwert. Die Wahrscheinlichkeit, daß Produkte aus der Welt der Eingliederungshilfe Spitzenpositionen erreichen, ist ausgesprochen unwahrscheinlich. Wenn allerdings diese Produkte einen relevanten Marktwert erhalten, ergeben sich andere Konfliktfelder, die bestimmt sind durch die Kosten der Eingliederungshilfe und der Fürsorgepflicht. Entweder müßten die Erlöse mit den Kosten der Eingliederungshilfe verrechnet werden oder sie müßten so hoch sein, daß eine Ausgliederung aus der Eingliederungshilfe der Fürsorgepflicht genüge leistet (Zur Problematik von psychiatrieerfahrenen Künstlern vgl. Der Spiegel).

Der Tauschwert schlägt sich auf den Gebrauchswert nieder, allerdings nicht linear. Nur Kunst, die einen Tauschwert besitzt, bekommt die Dignität der Interpretation. Genauso kann aus der Interpretationswürdigkeit ein Tauschwert entstehen, wenn der Gebrauchswert gesellschaftlich akzeptiert wird. Die soziale Welt der Kunstkritik, die fachspezifischen und populären Publikationsorgane, die an Ausbildungseinrichtungen institutionalisierte Fachwelt, die Geschichte der Ästhetik stellen ein mehr oder weniger stark institutionalisiertes System dar, in dem eine ausdifferenzierte, aber rigide Bewertungshierarchie wirkt. Kunsthandwerk und Kitsch gelten als negative Maßstäbe, die fast universelle Geltung haben. Kunstprodukte aus dem Bereich der Eingliederungshilfe können nur dann zu Kunst werden, wenn sie in diesem Bewertungsprozess bestehen.

6 Künstler und geistige Behinderung

Es gibt eine Form der Zugehörigkeit zur Welt der Kunst, bei der die Behinderung eher als nebensächlich angesehen werden kann, Beispiele dafür sind Toulouse-Lautrec, Frieda Kahlo, der späte Lovis Corinth (manche seiner Bilder nach dem Schlaganfall könnte man als eine Vorwegnahme von Francis Bacon ansehen). Sie können als Beispiele von erfolgreichen Leben bewertet werden, wobei die Behinderung als ein wichtiges Element des Lebens, aber nicht als stigmatisiertes Attribut zentral gewichtet wurde. Es gibt eine Zugehörigkeit zur Welt der Kunst, die sich aus der Behinderung definiert. Für den Bereich der psychischen Behinderung ist die Prinzhorn-Sammlung das Paradebeispiel. Mit Frieda Kahlo wird bisweilen ähnlich verfahren. Möglicherweise kann auch ein Teil der Kunstwelt, die im Bereich geistiger Behinderung geschaffen wird, in die allgemeine Kunstwelt integriert werden.

Die Gefahr ist ansonsten, daß es sich um eine weitere, pädagogisch angereicherte segregierte Welt handeln könnte, um eine Umkehrung des Stigmas zu einem partiellen Prestige-Symbol. Zwischen Pädagogik und Kunst gibt es jedoch einen fundamentalen Unterschied. Pädagogik funktioniert nur, wenn pädagogischer Takt gewährt bleibt (*Luhmann* 1986). Entwicklung bedarf des Zuspruchs. Ein negatives Urteil verfestigt negatives Verhalten. Kunst lebt von dem bewertenden Urteil. Wie hart diese Urteile selbst bei inhaltlich hohen sozialen Engagement sein können, zeigen die Aussagen von Adorno über Jazz. Pädagogik ist orientiert auf Teilhabe an der sozialen Welt, statt Segregation gilt (allenfalls) Differenzierung. Die Kunstwelt legitimiert über die ästhetische Kritik vielfache Ausgrenzungen. Es besteht also die Gefahr einer partiellen Welt. Eine solche partielle Welt führt dazu, daß die Frage, ob ein Künstler, bei dem die Behinderung substantieller Bestandteil seines Schaffens ist, sofort in den Strudel der Stigmatisierung gerät. Eine solche Welt kann weiterhin geprägt sein durch eine taktvolle Antistigmatisierung statt durch echte Akzeptanz. Was sich insbesondere daran zeigt, wenn es sich um einen Nischenmarkt handelt. Weiterhin ist der Bereich der Eingliederungshilfe auch auf Bedürfnisorientierung, auf die Lebensqualität von Menschen mit geistiger Behinderung orientiert. Die Lebensqualität eines Künstlers ist der ästhetischen Kritik wie dem Kunstmarkt tendenziell gleichgültig. Eine Beschränkung auf die partielle Welt kann dazu führen, daß das auf Kunst orientierte Handeln von Menschen mit geistiger Behinderung funktionalisiert wird für sekundäre Interessen des sozialen Netzwerks. Solche sekundären Interessen können sowohl materieller Art als auch persönlichkeitsspezifisch sein. Eine persönlichkeitsspezifische Gefahr liegt auch darin, daß die strukturelle Asymmetrie der sozialen Beziehungen nicht bearbeitet wird. Mancher Pädagoge kann es dementsprechend strukturell von vornherein nicht ertragen, daß Menschen mit geistiger Behinderung zu einer künstlerischen Kraft Zugang haben können, die ihm selbst verschlossen ist. Pädagogen und Fachleute sollten sich deshalb immer fragen: Was haben Bilder von Menschen mit geistiger Behinderung ausgelöst, wie ist man mit einer möglichen Provokation umgegangen? Wie hat man die Bilder ernst genommen? Wie ist man mit dem Standardmuster verfahren, mit dem Paradoxien bewältigt werden, nämlich dem, daß Provokation in den Schaumstoff taktvoller Interaktion gepackt wird und möglicherweise dadurch Asymmetrien aufrechterhalten bleiben.

7 „Kunst kommt von Künden"

Der Satz „Kunst kommt von Können" ist provozierend, eine Provokation in seiner Spießigkeit. Was uns wirklich nur noch provoziert ist Spießigkeit. Alle andere

Provokation hat sich ausgelutscht, sie paßt zu unserem Alltag, zu unserer Wissenschaft, zu den Medien. Provokation ist eines der optimalen Mittel, um Verkaufen von Produkten (z.B. Benneton) zu fördern. Provokation gehört zu unseren normalen Identitätsinventar. Provokation verweist aber auch auf das, was ein Kunstwerk können muß. Jedes Bild, jedes Kunstwerk ruft etwas in uns hervor, provoziert. Diese Provokation kann übrigens auch als „schön" empfunden werden (Das Thema Schönheit hätte die Überlegungen noch weiter kompliziert, also c.p.).

In einer soziologischen Diskussion um das Verhältnis von Kunst und geistiger Behinderung sollte Transparenz der beteiligten Prozesse ein Ziel sein. Daneben bedeutet Kunst auch immer etwas Anderes, etwas Nichtformulierbares, bedeutet „Künden":

> „.. die Beach Boys. die hatten zu der Zeit den Hit 'I get around.' Das gefiel ihm, das war Kunst. Wenn's auch Pop-Kunst war. Unüberhörbar kam hier Kunst von Können - vierstimmig singen nämlich. Auf der Kunst-Akademie gab es drei Meinungen: 'Kunst kommt von Können', 'Kunst kommt von künden' (Blalla) oder 'Kunst kommt von kunst mer mal zehn Mark lain?'. Das 'Neue Theater Nürnberg' war dafür berühmt, diese drei Ansichten unter einen Hut zu bringen." (*Reiser* 1997, 64/65; gemeint ist Blalla W. Hallmann)

Wenn man nach diesen drei Ansichten sucht, findet man sie überall in der Welt der Kunst und insofern - selbstverständlich - auch in der Welt, in der Kunst und Behinderung eine Verbindung eingehen. Nur sollte man nicht so tun, als hänge man allein einer der drei Ansichten an.

Literatur

Becker, H. S.: Art Worlds. Berkeley (University of California Press) 1982.

Goffman, E.: Stigma. Frankfurt 1967

Hähner, U. u.a. (Hg.): Vom Betreuer zum Begleiter. Eine Neuorientierung unter dem Paradigma der Selbstbestimmung. Marburg 1997

Jantzen, W.: Theorien zur Heilpädagogik. In: Das Argument, Bd. 80 (1973), S.152-169

Luhmann, N.: Takt und Zensur im Erziehungssystem. In: Luhmann, N. u. Schorr, K.-E.: Zwischen System und Umwelt. Frankfurt/M. 1986, S.279-294

Moreau, P.F.: Fernand DELIGNY et les idéologies de l'enfance. Paris (Retz) 1978

Müller, Klaus E.: Der Krüppel. Ethenologie Passionis Humane. München 1986

Nirje, B.: The Normalization Papers. Uppsala (Centre for Handicap Research, Uppsala University) 1992

Reiser, R. u. *Eyber, H.*: König von Deutschland. Erinnerungen an Ton Steine Scherben und mehr. Erzählt von ihm selbst. Köln 1997

Richter, H. G.: Zur Bildnerei von Menschen mit geistiger Behinderung. In: Theunissen, G. (Hg.): Kunst, ästhetische Praxis und geistige Behinderung. Bad Heilbrunn 1997

Schlegel, K.-F. (Hg.): Der Körperbehinderte in Mythologie und Kunst. Stuttgart 1983

Thomas, E. J.: Problems of Disability from the Perspective of Role Theorxy. In: Journal of Health and Human Behavior 7 (1966), S.2-13

Vaughn, S. u. *Bos, C.* (Hg.): Research Issues in Learning Disabilities. Theory, Methodology, Assessment, and Ethics. New York (Springer) 1994

Autorenverzeichnis:

Baumgartner, A., Prof., Freie Universität Berlin, Sozialisation und Lernen

Kaiser, D.H., Dipl.-Päd. u. Erzieher, KuK-Berlin e.V.: Förderung des Informationstransfers für Menschen mit Einschränkungen (im Aufbau)

Kerkhoff, W., Prof. Dr. phil., Humboldt-Universität zu Berlin, Außerschulische Sonderpädagogik und Lernbehindertenpädagogik

Klingmüller B., Prof. Dr. phil., Ev. Fachhochschule Bochum, Theorie der Heilpädagogik und Soziologie des Behindertenwesens

Rülcker T., Prof. Dr. phil., Freie Universität Berlin, Theorie der Erziehung, der Bildung und des Unterrichts

Wonchalski, E., Vorstand der Elterninitiative behinderter Kinder Neukölln e.V.

Wonchalski, T., Künstler

Rehabilitation - Wissenschaft und Praxis

Carolin Kröger
Schlaganfall
Krankheitsverlauf, Therapie und Förderung
nach einem vaskulären zerebralen Insult

Band 1, 1993, 319 + VII Seiten, br., ISBN 978-3-89085-710-7,
49,80 DM

Die Autorin bietet eine umfassende Aufarbeitung eines schweren
Krankheitsbildes auf der Grundlage einer Erörterung der medizini-
schen Aspekte, der Folgen und der Auswirkungen des Schlaganfalls.
Es werden sowohl medizinische, therapeutische, pädagogische als
auch soziale Aspekte während der Restitutionsphase bearbeitet. Das
Buch will Chancen zur Rehabilitation aufzeigen, die über eine rein
medizinisch Behandlung hinausgehen.

Karin Deger
Sprechmotorisches Lernen mit Feedback
Grundlagen und therapeutische Anwendung

Band 2, 1994, 126 + VIII Seiten, br., ISBN 978-3-89085-940-8,
49,80 DM

Die Kontrolle der Sprechatmung spielt eine Schlüsselrolle in der
Dysarthrie-Behandlung. Die vorliegende Arbeit versucht die Bedeu-
tung von Tracking-Aufgaben für den Wiedererwerb der Atmungs-
kontrolle nach Hirnschädigung aufzuklären. Von besonderem theo-
retischen Interesse ist dabei die Untersuchung von Patienten mit
Kleinhirnerkrankungen. Die therapeutischen Möglichkeiten dieses
Verfahrend werden durch die Untersuchung von Rehabilitationspa-
tienten überprüft.

Printed in the United States
By Bookmasters